河南省"十四五"普通高等教育规划教材

高等院校艺术与设计类专业"互联网+"创新规划教材

设计构成
（第 2 版）

刘刚田　朱丹君　张　茜　编著

内 容 简 介

构成原理是一种思维方式，它可以融入任何一个设计领域中。本书分为三部分：平面构成、色彩构成和立体构成，以创新思维教育为核心，旨在培养学生的创造能力和动手能力，使学生掌握构成的基本原理和一般规律，学会以构成的方式思考设计问题，达到开阔视野、积极创新的目的。

本书具有较强的理论指导意义和实践性，适合作为普通高等院校设计类专业的教材和教学参考书，也可作为广大艺术与设计工作者和爱好者参考读物。

图书在版编目 (CIP) 数据

设计构成 / 刘刚田，朱丹君，张茜编著. —2版. —北京：北京大学出版社，2022.4
高等院校艺术与设计类专业"互联网+"创新规划教材
ISBN 978-7-301-32967-2

Ⅰ. ①设… Ⅱ. ①刘… ②朱… ③张… Ⅲ. ①艺术构成—设计学—高等学校—教材 Ⅳ. ① J06

中国版本图书馆 CIP 数据核字 (2022) 第 049325 号

书　　名	设计构成（第2版）
	SHEJI GOUCHENG（DI-ER BAN）
著作责任者	刘刚田　朱丹君　张　茜　编著
策 划 编 辑	孙　明
责 任 编 辑	蔡华兵
数 字 编 辑	金常伟
标 准 书 号	ISBN 978-7-301-32967-2
出 版 发 行	北京大学出版社
地　　址	北京市海淀区成府路205号　100871
网　　址	http://www.pup.cn　　新浪微博：@北京大学出版社
电 子 邮 箱	编辑部 pup6@pup.cn　　总编室 zpup@pup.cn
电　　话	邮购部 010-62752015　　发行部 010-62750672　　编辑部 010-62750667
印 刷 者	天津中印联印务有限公司
经 销 者	新华书店
	889毫米×1194毫米　16开本　12印张　314千字
	2018年9月第1版
	2022年4月第2版　2024年8月第4次印刷
定　　价	68.00元

未经许可，不得以任何方式复制或抄袭本书之部分或全部内容。
版权所有，侵权必究
举报电话：010-62752024　电子邮箱：fd@pup.cn
图书如有印装质量问题，请与出版部联系，电话：010-62756370

第 2 版前言

构成艺术是一种独特的艺术形式，具有较高的主观依赖性，主要包括平面构成、色彩构成和立体构成三部分。在现代设计中，构成艺术能够帮助设计者掌握形式美的构成规律，并培养具备运用各类视觉元素来创造美的能力。作为现代设计的理论基础，构成艺术已经成为现代艺术体系中必不可少的组成部分。随着时代的不断发展，构成艺术理论也日趋完善，将成为现代设计人才培养计划中的一门重要课程。

作为一种视觉语言，构成艺术打破了传统美术的具象描写手法，将理性置于方法论范畴的主导地位，是艺术设计思维训练的一种重要的形式。它凭借其专业设计与绘画基础的巧妙融合，对美学法则、视觉规律进行探索与追求，构成了一系列成熟、完整的美学体系。它既是艺术设计理论学习、创新能力培养及设计实践的起步，又是现代设计丰富多彩的视觉体验的直接提供者，对建筑、广告、服装、工业、城市、环境及雕塑等的设计具有深远的影响。

平面构成有助于提高设计师对于"形"的创造性、敏感性的认识，它从较为抽象的形态入手，针对形象的创造方法、形与形之间的结合方式、形象的排列等进行深入的研究。在进行平面构成训练时，设计者应充分利用各种可能性，以不同角度排列组合的方式塑造全新的造型。这种训练对于设计者的创造力、想象力及形体塑造力具有显著的启发作用，并对其设计领域的拓宽也有一定的促进意义。

色彩构成作为设计类专业的基础课程，出发点是采用科学的分析方法还原抽象的色彩现象，研究色彩之间的相互作用，不断地探求色彩规律，将色彩相互之间的关系进行科学组合，充分利用色彩在质、量及空间层面上的多变性，创造出更多、全新的色彩效果。

立体构成的研究对象是在三维空间中遵循有关原则，将立体造型进行组合，从而呈现出个性美的方法。

本书在第 1 版的基础上修订而成，着力贯彻党的二十大精神——"繁荣发展文化事业和文化产业，坚持以人民为中心的创作导向，推出更多增强人民精神力量的优秀作品"，"坚持为人民服务、为社会主义服务"，更加注重文艺人才的培养，"以文化人、以文育人"；同时，从实用的角度出发，基础知识与应用实践并重，遵循"循序渐进，学以致用"的原则，精练简洁，深入浅出，重在把握理论要点，进而指导设计实践。相较于第 1 版，本书修改了部分

内容，更换了部分图片，增加了一些图片、视频素材，并以二维码的形式体现。

 本书的编写分工为：第一部分平面构成由朱丹君编写；第二部分色彩构成由刘刚田编写；第三部分立体构成由张茜编写。全书由刘刚田拟定大纲并统稿。

 本书的出版得到了北京大学出版社编辑的诸多帮助，在编写过程中参考了有关专家、学者有关设计构成的著作，在此对他们一并致以衷心的感谢！

 由于时间仓促，且编者水平有限，书中偏颇之处在所难免，敬请广大专家、学者批评指正。

<div style="text-align:right">

编　者

2021 年 8 月

</div>

【课程思政元素】

目 录

第一部分　平面构成

第1章　平面构成概述 / 2
 1.1　平面构成的概念 / 3
 1.2　构成的历史发展 / 5
 1.3　平面构成的学习 / 7
 1.4　平面构成的关键词 / 8
 本章实训 / 9

第2章　平面构成造型法则 / 10
 2.1　从具象到抽象 / 11
 2.2　平面构成造型法则
 ——基本形创造 / 13
 2.3　平面构成造型法则
 ——基本形组合 / 16
 2.4　视觉与心理的游戏
 ——形的错视 / 20
 2.5　平面构成的形式美
 法则 / 21
 本章实训 / 26

第3章　基础构成——点、线、面 / 27
 3.1　点的构成 / 28
 3.2　线的构成 / 30
 3.3　面的构成 / 32
 3.4　点、线、面综合构成 / 33
 本章实训 / 34

第4章　构成设计法则 / 35
 4.1　骨格 / 36
 4.2　重复构成 / 39
 4.3　近似构成 / 40
 4.4　渐变构成 / 41
 4.5　发射构成 / 44
 4.6　特异构成 / 45
 4.7　聚散构成 / 47
 4.8　对比构成 / 49
 本章实训 / 50

第5章　平面空间构成 / 51
 5.1　平面空间 / 52
 5.2　平面空间构成设计 / 54
 本章实训 / 58

第 6 章　肌理探索 / 59

6.1　肌理 / 60

6.2　肌理构成技法 / 60

本章实训 / 66

第 7 章　平面构成综合实践 / 67

7.1　材料拼贴与构成改造技术要点 / 68

7.2　平面构成综合实践作品赏析 / 69

本章实训 / 71

第二部分　色彩构成

第 8 章　色彩构成基础 / 74

8.1　色彩基础 / 75

8.2　色彩存在的客观因素 / 78

8.3　色彩的思维方法 / 79

本章实训 / 82

第 9 章　色彩基本原理 / 83

9.1　色彩的属性 / 84

9.2　色彩原则 / 84

9.3　色彩三要素——明度、色相、纯度 / 89

9.4　色立体 / 90

9.5　色调 / 92

本章实训 / 93

第 10 章　色彩对比 / 94

10.1　明度对比 / 95

10.2　色相对比 / 96

10.3　纯度对比 / 98

10.4　冷暖对比 / 99

10.5　面积对比 / 99

10.6　同类色对比 / 101

10.7　互补色对比 / 102

本章实训 / 103

第 11 章　色彩调和 / 104

11.1　同一调和 / 105

11.2　类似调和 / 107

11.3　秩序调和 / 107

11.4　对比调和 / 108

11.5　面积调和 / 109

11.6　视觉生理的平衡 / 109

本章实训 / 110

第 12 章　色彩混合 / 111

12.1　正混合 / 112

12.2　负混合 / 112

12.3　加色混合 / 112

12.4　减色混合 / 112

12.5　中性混合 / 113

本章实训 / 115

第 13 章　色彩的视觉心理 / 116

13.1　色彩的视觉感受 / 117

13.2　色彩的心理象征 / 117

13.3　色彩肌理 / 119

13.4　色彩归纳 / 121

本章实训 / 125

第三部分　立体构成

第 14 章　立体构成概述 / 128
　　14.1　立体构成的概念 / 129
　　14.2　立体构成的特征 / 131
　　本章实训 / 132

第 15 章　立体构成造型原理 / 133
　　15.1　立体构成的造型要素 / 134
　　15.2　立体构成的视觉要素 / 136
　　15.3　立体构成的美学法则 / 137
　　15.4　立体构成造型技法 / 142
　　本章实训 / 143

第 16 章　立体构成的空间创造 / 144
　　16.1　立体构成的空间探索
　　　　　——半立体构成 / 145
　　16.2　半立体构成实训练习 / 145
　　16.3　半立体积聚构成实训练习 / 147
　　16.4　纸材仿生构成 / 147
　　本章实训 / 148

第 17 章　立体构成的材料探索 / 149
　　17.1　认识材料 / 150
　　17.2　材料的加工与创造 / 154
　　17.3　肌理的加工与创造 / 155
　　17.4　材料的利用与开发 / 157
　　本章实训 / 157

第 18 章　面材立体构成 / 158
　　18.1　面材的概念 / 159
　　18.2　面材的曲面构成 / 159
　　18.3　面材的单板插接构成 / 160
　　18.4　面材的单板分解重构成 / 161
　　18.5　面材的层板排列构成 / 161
　　18.6　柱结构面材造型构成 / 162
　　本章实训 / 163

第 19 章　线材立体构成 / 164
　　19.1　线材概述 / 165
　　19.2　线材的空间构成技法 / 166
　　本章实训 / 168

第 20 章　块材立体构成 / 169
　　20.1　块体概述 / 170
　　20.2　块体的构成变化 / 171
　　20.3　块体的组合构成 / 173
　　20.4　块体的分割构成 / 175
　　本章实训 / 175

第 21 章　综合立体构成实训 / 176
　　21.1　综合立体构成 / 177
　　21.2　作品欣赏 / 179
　　本章实训 / 183

参考文献 / 184

第一部分
平面构成

第 1 章　平面构成概述

本章重点

构成与平面构成的概念，平面构成与装饰图案、平面构成与平面设计的关系，构成的历史渊源和来源。

学习目标

了解平面构成与装饰图案、平面构成与平面设计的关系；掌握平面构成的基本理论和学习要点，并根据理论知识进行基础构成练习。

核心概念

构成　　平面构成　　包豪斯学院　　视觉元素　　关系元素

1.1　平面构成的概念

【平面构成概述】

1. 构成

构成是一种造型的概念，是以多种基本形进行组合，或以多种单元基本形重新组合成为一个新的单元基本形的过程。构成是创造形态的方法，研究如何创造形象、形与形之间怎样组合及形象排列，所以，也可以说它是一种研究形象构成的科学。

实际上，人类发明创造行为本身就是对已知要素的重构。大到宏观宇宙世界，小到微观原子世界，都可以有自己的组合关系、结构关系。例如，金碧辉煌的故宫、制作精美的玉器、意韵深厚的中国画等，皆来自国人对万物结构的感悟和文化的继承。党的二十大报告强调，要"传承中华优秀传统文化"。我们要深入汲取先民探索创新的设计语言和文化精髓，全力做好中华文明探源工程等重大课题研究，深入挖掘我国悠久灿烂的设计史，精准阐释历史文化的丰富内涵和核心价值，努力为传承中华优秀传统文化贡献设计力量。图1.1所示的各种传统艺术作品中，就蕴藏了传统的形式美和解构要素。

图1.1　传统艺术和现代生活中的构成

从设计专业角度来说，构成研究的是设计中最基本的造型（构成）要素——形、色、体，以及它们在二维或三维的空间里排列、组合规律和美感形式。它是一种造型概念，是从诸多的审美实践中概括和总结出来的形式法则，即按一定原则将各种造型要素组合成美的形态，其过程和结果称为构成。常见的构成形式有纯粹构成和应用构成两类，一是构成的基础学习与练习，称为纯粹构成；二是把构成诉诸应用称为应用构成。纯粹构成是应用构成的基础，而应用构成是纯粹构成的延续和扩展。平面构成、色彩构成和立体构成又被称为三大构成，是构成的主要内容，三者之间既是一个整体，又自成体系，既是现代设计的主要基础课程，又是设计工作者及爱好者必须掌握的基本知识。

2. 平面构成

平面构成是艺术设计中的一项最基本的造型活动。同时，平面构成还是一门视觉艺术，是在平面上运用视觉反应与知觉作用形成的一种视觉语言。所谓"平面"，是指造型活动在二维空间中进行；所谓"构成"，是将造型要素按照某种规律和法则组织，建构成科学、理想形态的造型行为。概括来讲，平面构成就是在二维平面内将既有形态按照一定法则进行分解、组合，从而构成理想形态的造型设计基础课程。

3. 平面构成、装饰图案与平面设计

（1）平面构成与装饰图案。平面构成与装饰图案常常被混淆，它们的共性在于都在运用重复、渐变、对称平衡、对比调和等形式美法则，都在研究和寻求美的造型规律。但它们的来源、研究对象和构成方式等都有所不同。如图1.2所示，左侧构成作品的形象是理性的、简约的，其创作常常抛开具体形象的限制，运用点、线、面、体等最基本的元素，进行排列、组合、分割，寻求美的构成形式。它是富于理智的，以抽象形为主的，表现严谨的机械美、数理美的设计表现形式。而右侧的装饰图案是装饰艺术，是伴随整个人类社会的发展而发展的，是与生活、劳动和手工艺密切相关的艺术表现形式。装饰图案形象往往是有机的、富于情感的，是人类真情实感的自然流露，注重的是师法自然和传统。

【中国传统装饰图案】

图1.2 平面构成与装饰图案

（2）平面构成与平面设计。构成，即构造、解构、重构、组合之意；而设计，"设"是指设想，"计"是指计划，即设想和计划一个方案，并借助于材料和工艺使构想实物化的过程和结果。构成与设计都是工业化的产物。从两者关系上来说，构成是设计的一种特殊的形式，具备设计的某些特点。

如图1.3所示，左侧的平面设计作品，其目的是传达视觉信息并创造价值；而右侧的平面构成

图1.3 平面设计和平面构成作品

作品则运用严格的理性分析，对视觉、美感体验进行艺术创作。平面构成不受设计内容和工艺的约束，是一种纯粹的美学形式。

1.2　构成的历史发展

1. 法国"立体主义"

立体主义在1907年产生于法国，它的出现标志着现代艺术进入了新的阶段，代表人物有巴勃罗·毕加索和乔治·勃拉克。立体主义彻底否定了传统绘画的真实描绘与三度空间，使艺术家抛弃对客观物象的描绘，朝更加主观的方向发展。立体主义最大的进步是否定了透视，第一次打破了架上绘画的写实性，由创作者的本能和主观想象来描述对象。立体主义作品中充满着解体、破毁，弥漫着梦幻意识（图1.4）。

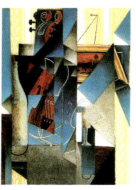

图1.4　"立体主义"代表作

2. 荷兰"风格派"

风格派在1917年产生于荷兰，代表人物有蒙德里安和杜斯伯格。风格派致力于"把丰富多彩的自然压缩成有一定美的秩序的造型表现，使艺术成为一个如同数学一样精确的、表达宇宙基本特征的直觉手段"。风格派提倡几何形体构成设计基础，认为灵活的面的分割是美学的精粹。图1.5是风格派的代表作品，它们以具有高度的理性化、数字化、功能化为特点，这一思路标志着现代设计运动的开端。

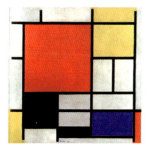

图1.5　"风格派"代表作

3. 俄国"构成主义"

构成主义的三个基本原则是"技术性、肌理、构成"，其中，"技术性"代表艺术应用于社会的

实用性，"肌理"代表对工业建设材料的深刻理解和认识，"构成"象征组织视觉新规律的原则和过程。构成主义的特征是采用简单的几何形式和鲜明的色彩，强调结构的单纯性，其观念首先应用于建筑和电影领域，并影响了绘画、雕塑、工业设计和平面设计等领域（图1.6）。

图1.6 "构成主义"代表作

俄国的"构成主义"运动和荷兰的"风格派"运动都是在立体主义的基础上发展起来的，并且把立体主义推向绝对化、理性化、逻辑化的高度。这两个运动对设计社会功能的重视，对纯粹设计的探索，对设计目的性的追求，对设计社会性的实验达到了高潮，从根本上改变了设计的发展方向，奠定了现代设计的基础。

4. 德国包豪斯学院

1919年，在德国魏玛，瓦尔特·格罗皮乌斯创办了一所设计学府——包豪斯学院，成为欧洲现代主义设计的核心和现代设计教育的发源地。包豪斯学院教育体系的核心思想是强调工艺、技术与艺术的和谐统一，以手工艺的训练方法为基础，通过艺术训练使学生对视觉的敏感性达到一个理性的水平，即对材料、结构、肌理、色彩有科学的、技术的理解。

包豪斯学院的基础课程以严谨的理论作为基础教学的支柱，将平面构成、色彩构成、立体构成设为主要的基础课程，通过理论学习来启发学生的创造力，丰富学生的视觉经验；同时，通过技能操作，使学生掌握创造基本造型的技巧和能力，为专业设计奠定基础，如图1.7所示。包豪斯学院认为艺术和科学一样，可以分解成最基本的元素来进行分析。物质可分解成分子、原子等，绘画艺术也可分解为最简单的点、线、面等形体，以及空间、色彩各元素，来进行分析和研究。

图1.7 包豪斯学院的基础教学

包豪斯学院在论述构成原理和造型原理上都有独到见解，并在不断发展中日臻完善。经过了近百年的探索实践，构成设计的理论已发展成一个完整而成熟的现代设计理论体系（图1.8）。

图1.8 包豪斯学院代表作

5. 中国的构成教育

早在 20 世纪 50 年代，中国就有一些旅欧艺术家研究和提倡包豪斯学院的教育思想和设计体系（图1.9）。20 世纪 70 年代末，随着我国的改革开放、经济发展和科技进步，艺术教育日趋繁荣，包豪斯学院的设计教育思想被引入国内并得以发展，设计构成的教育体系也进入国内高校（图1.10），三大构成现已成为我国现代设计教学的基础课程。

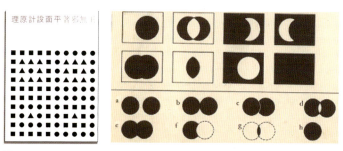

图1.9 王无邪《平面设计原理》中关于平面图形的 8 种关系　　　图1.10 我国近代构成著作及作品

1.3　平面构成的学习

【平面构成学习准备】

1. 学习重点

构成是一种造型概念，是按一定的原则将各种造型要素组合成美的形态的过程和结果。准确地说，平面构成研究的是视觉设计中最基本的造型要素和造型法则，这些形式法则是各个设计专业所共通的基础视觉造型要素及造型要素的用法，即造型文法。

2. 学习意义

平面构成构筑在现代科技美学的基础之上，综合了现代物理学、光学、数学、心理学、美学等诸多领域的成就，已被当今社会各个艺术门类所应用，成为现代艺术设计发展的必经途径。平面构成是具有共性的设计语言，其造型观念给艺术设计课堂注入新鲜的血液。学习平面构成，要解决两大问题：一是设计者对形态的认识与再创造；二是学习和把握视觉语言的基本规律及应用。

3. 学习方法

（1）通过对平面构成作品的欣赏，提高对平面构成的审美认识。

（2）通过对平面构成广泛应用的认识，了解平面构成学习的作用和意义。

（3）通过对平面构成形式美原则及表现形式的了解，正确地掌握平面构成的基本技能。

（4）通过对命题作业的练习，锻炼个人专业设计的思考能力、创造能力和控制能力。

（5）在学习中鼓励和引导个人个性的发挥。

4. 创作工具

（1）白卡纸，后期可裁成 10cm×10cm、12cm×12cm、24cm×24cm 等尺寸，用于绘制作品。

（2）黑卡纸或其他颜色卡纸，深色为佳，每张裁成 8 开大小，用于作品的装裱。

（3）硫酸纸，用于复制及对称图形。

（4）黑色签字笔（0.3mm、1.0mm 笔芯），或者小号尖头毛笔，用于绘制作品。

（5）铅笔、橡皮、绘图圆规及标准绘图三角尺，用于辅助绘图。

（6）固体胶或双面胶，用于装裱作品。

"工欲善其事，必先利其器"（语出《论语·卫灵公》），学生应在实践中逐渐摸索并掌握各种工具（图 1.11）的使用方法和窍门，以提高描绘精度。

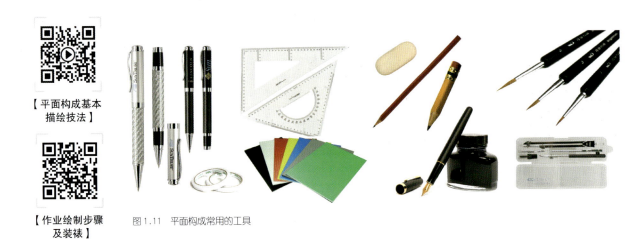

图 1.11　平面构成常用的工具

1.4　平面构成的关键词

1. 平面构成元素

（1）概念元素。概念元素是脑海中存在的点、线、面、体，也叫基本要素，是指在创造形象之前出现于脑海中的形象（图 1.12）。

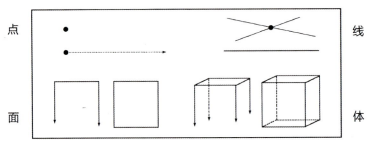

图 1.12　概念元素

（2）视觉元素。视觉元素将概念元素表达于画面，即视觉看得见的形状、大小、色彩、肌理等具体形象。在平面构成中，视觉元素可以用"基本形"一词指代，是平面构成学习的重点（图1.13）。

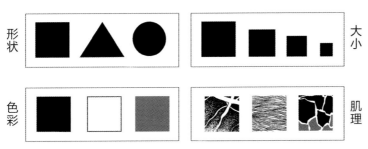

图1.13 视觉元素

（3）关系元素。关系元素将视觉元素通过框架、骨格及位置、方向、空间、重心、虚实、有无等因素在画面上进行组织排列，从而达到视觉传达的目的。关系元素可以用"基本形关系"或"骨格关系"指代，也是平面构成学习的重点（图1.14）。

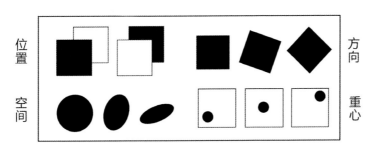

图1.14 关系元素

（4）实用元素。实用元素是指设计所表达的内容、目的和功能，但在纯粹构成练习中并不涉及。

平面构成的学习基本围绕以上4个元素类型进行，尤其是基本形创作（视觉元素）与基本形关系（关系元素）的学习尤为重要。

2. 平面构成知觉

知觉是感知、察觉、发觉。知觉心理指的是人们感知、观察事物后的心理状态，是在感觉的基础上将多种视觉信息有机整合后的一种心理想法和认知。在平面构成中，存在多种知觉心理。

（1）空间知觉心理——反映事物的大小、形状、远近、方位等空间特性。

（2）时间知觉心理——反映事物运动过程先后、长短的延续性、顺序性。

（3）运动知觉心理——反映事物自身和其他物体在空间中位置的移动。

平面构成知觉心理的学习与体会是在潜移默化之中进行的，将直接决定学生未来对形式美、空间感、构成审美的理解水平，需要仔细去体会。

本章实训

（1）分析平面构成作品和装饰图案、平面设计创作的不同之处。

（2）准备平面构成创作工具，并尝试使用这些工具绘制平面构成元素。

第 2 章　平面构成造型法则

本章重点

具象形态到抽象形态的变化规律、基本形的创作方法、基本形构成的类型和技巧。

学习目标

了解平面构成的视觉元素和关系元素——基本形创造和基本形构成的技巧、美学原理、训练方法。

核心概念

形态　　具象与抽象　　基本形　　形式美法则

2.1 从具象到抽象

【构成形态创造】

1. 认识形态

(1) 现实形态。在人的经验体系中,能看到或触摸到的,实际存在于现实之中的形态即为现实形态。现实形态被知觉系统感知为形状、色彩和质感。它可以分为自然形态和人工形态两大类。自然形态就是大自然中天然存在的花鸟鱼虫、山川河流;人工形态往往指向建筑、家具、交通工具等人工塑造的对象(图2.1)。

图2.1 自然形态和人工形态

(2) 非现实形态。非现实形态指的是人的视觉和触觉不能直接感知的,在现实中不存在的形态。非现实形态又分为概念形态和意幻形态两大类。

① 概念形态:不能直接知觉的,表达抽象概念的形态。概念形态必须转化为可见的形态构成要素,视觉研究才具有可操作性。而将事物抽象成概念,有利于对事物进行本质的分析研究。这些转变后的形态构成要素具有概念抽象、概括的品质,成为造型研究的基本要素。如风格派大师蒙德里安创作的《苹果树组图》(图2.2)中,树木从具象的速写逐步转化为抽象的线条与色彩,我们可以感受到抽象概念赋予了画面和对象更多想象的空间。

② 意幻形态:指存在于人的梦幻、预测和意念之中的形态,并非真实存在的客体。意幻形态

图2.2 蒙德里安作品《苹果树组图》

往往与自然规律相悖，从而呈现出怪异、荒诞的面貌特征。与概念形态一样，意幻形态也必须以具体可视的面貌表现，才能被人们理解（图2.3）。

【历史中的抽象形态创作】

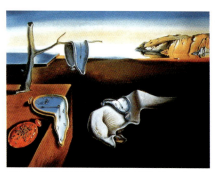

图2.3 《记忆的永恒》（左）和《凹与凸》（中、右）

2. 从具象到抽象

在视觉形态的表达领域，主要有3种艺术想象的组织方式：具象、意象和抽象。在视觉艺术的设计基础理论中，形象表现主要可以概括为"具象"和"抽象"两种。"具象形象"就是以大自然的自然形态为主体，直接从中汲取美的成分进行再创作的形象。而"抽象形象"指的是高度概括、浓缩自然形象，也就是将复杂的自然形态概括为最简洁的视觉元素——点、线、面，并运用点、线、面按照构成原理重新组合构成新的形象，强调的是意念。

3. 形态的转化练习：具象到抽象的转换

具体的形象会限制审美想象力的发挥。抽象是对具象形态的高度升华和概括，是在对形态认识过程中由感性到理性发展的视觉创造。构成形态元素的采集，可以从自然事物的本身抽象和引申，这是锻炼学生造型能力和视知觉的良好手段。可以通过下面的练习，帮助初学者认识和掌握抽象形象的塑造手法。

第一步，选择一幅摄影作品，内容没有限定，要求画面特征性较强。

第二步，概括提炼，首先将立体理解为平面，舍去画面中琐碎的部分，取画面中特征性强的部分并将其强化。如果一开始很难完全脱离具象形，可以在这一步中多增加一个步骤，逐步对画面进行抽象化。

第三步，将画面元素进行组合重构，根据画面需要进行黑、白、灰的处理，将多余的色彩、肌理和空间关系进一步剔除，并大胆地根据构成美感改造画面。这个阶段主要研究形象自身的情感力量，用黑、白、灰表现更能体现形象自身的魅力。

图2.4是学生完成的具象-抽象转换练习。可以看到通过将原始对象茶壶和水杯的平面化、单纯化、黑白化，新形成的形态具有了抽象的视觉感受。

具象到抽象训练的方法不仅一种。图2.5是利用计算机软件对主题照片进行具象-抽象转换练习。如图2.6所示，还可以用限时速写的方式进行抽象训练。利用时间的有限性强迫学生放弃不重要的细节，快速读取对象的点、线、面等要素，从而达到抽取关键视觉形态的目的。

图 2.4　具象－抽象转换练习（一）

图 2.5　具象－抽象转换练习（二）

图 2.6　具象－抽象转换练习（三）

2.2　平面构成造型法则——基本形创造

平面构成的基本形就是构成图形的基本单位，一个点、一条线、一块面都可以成为基本形元素。而将一组相同或有关联的形象进行组合构成时，其中的一个或几个形象也可以称为基本形。

1. 基本形的概括

（1）概括物体的外轮廓，利用剪影抓住对象轮廓的特质，不拘泥于细节。

（2）提炼并强调夸张对象的某一特质，并将其他细节舍去，大胆处理构图与黑、白、灰的关系。

（3）对对象的某一特质进行提炼、强化，如肌理、质感或面积比例等。

图 2.7 中的几幅作品分别使用了剪影、轮廓概括、造型归纳、夸张、肌理归纳概括的方法，使得原本具象的钉子、壁虎、扁豆、花生和唇印有了不同程度的造型感和抽象感，再加上画面中基本形的组合与聚散，获得了独特的视觉效果。

2. 基本形的省略

（1）以放大或缩小的方法求变化；以切割和打碎的方法求得新的视角。

图2.7 基本形概括

（2）从不同的思维方向去概括同一个事物。

（3）以嫁接、拼凑的方法改变视觉印象。

（4）从同一类的事物中去发现相异或相同的事物特点，在差异中寻求共同的形式感。

图2.8和图2.9是基本形的省略所创作的平面构成作品。图2.8中，创作者先以蜘蛛网为原型，将蜘蛛网繁多的结构进行省略，简化抽象成线条和点。后又以人体细胞和肌肉组织为灵感，改变观察维度，从解剖的视角去改造形态，将细胞省略为椭圆形的点，将肌肉纤维归纳为疏密变化的线条，获得了新颖的视觉效果。图2.9中，创作者以切割原型和大小穿插的方法改变视觉印象，或从不同的角度去描绘事物，比如将建筑物以仰视角度描绘；将藕片处理成了几何形态；将西瓜和骷髅进行了嫁接；将声音抽象为破碎的面，同样富有新意。

图2.8 基本形省略（一）

图2.9 基本形省略（二）

【基本形创造】

3. 视觉游戏——图像的"误"读

当尝试换一种角度来看待身边物体的时候，会更容易打破以往刻板的视觉印象。我们可以使用倒置、放大、斜置与遮挡的手法去体会对象更多元的视觉感受，再进一步采用夸张、概括、省略与解构的方式去处理画面，强调某一元素或某一组肌理，获得更为抽象、精彩、丰富的构成基本形。

图2.10是一组"图像倒置"的基本形创作练习。选取一张小巷夜景照片，将其倒置。由于改变了固有的视野，我们更多地关注到画面形态的组织、线条、块面和肌理。这些形态元素在处理成黑白图像后就更明显了，此时我们再针对各种视觉关系来进行基本形提炼。根据第一印象将元素抽象化，可以形成令人耳目一新的作品。再经过后期的抽象描绘和黑、白、灰处理，最终的作品已经完全抛弃了初始照片的束缚，变成一张纯粹而丰富的构成画面了。

图 2.10　图像倒置练习

图 2.11 和图 2.12 是两种"图像局部放大"的基本形创作练习。图 2.11 中，创作者选择一张圆号的照片，把照片局部裁切出来，然后根据裁切的画面中存在的形态进行基本形的提炼和黑、白、灰处理。由于视野受到了限制，对象变得不再完整，我们往往能摒弃对对象的社会性认知而更注意对象的形态特征。图 2.12 则是先将圆白菜进行完整的图形形态描绘，然后在完成的画面中选取局部裁切保留，得到的这一小部分画面或肌理由于不再完整，就会具有抽象的视觉特质。

图 2.11　图像局部放大练习（一）

图 2.12　图像局部放大练习（二）

4. 规定形中的变化

在基本形构成的方式中，以简洁的几何形为基础，用线、点在形象内进行组合构成，称为规定形中的变化。这种形象的再创造方式是运用形与底的关系、形与形的关系及各种不同性质的线、点进行组合构成。其优势在于简洁明了、便于记忆。如图 2.13 所示，在圆形、菱形等较为简洁的规定形中，用线做各种分割、组合、变化，形成了各种基本造型。在实际生活中，许多知名标识都是以简洁的圆形为规定形，用线在形象中进行组合变化。

图 2.13 规定形变化及其应用

5. 单形切除

单形是只包括一个主体的形象，常常表现为自成一体的形象，可依或不依框架而存在。线与点的形象都可以构成单形，线也可以绕成单形。它可以是简洁的几何图形，也可以由较小的形象组合而成。

单形切除能使原本较单一的形象丰富生动起来，又不失整体效果。这是因为单形切除只是进行局部的切割变化，所以还保持着原有的形象。如图 2.14 所示，先选择一个较为简单的形，运用不同的切割和组合方式使切除重组的对象有丰富的变化。这种方式与规定形中的变化有共同之处，即清晰、醒目、独立性强。不同的是单形切除不受外形限制，因此也就更加生动。掌握单形切除的构成方式，关键在于把握构成的形式法则和形象构成的各种关系的运用。

图 2.14 单形切除及其应用

【基本形组合】

2.3 平面构成造型法则——基本形组合

1. 基本形与空间的关系

形的组合涉及空间关系，有"形与形"的空间问题，也有"图与底"的关系问题。

(1)"图与底"的空间关系。"图与底"是由对比、衬托产生的关系。在平面设计中，"图与底"的关系是密不可分的，有时甚至是反转的关系。"图"有明确的形象感，视觉印象强烈，在画面中

较为突出。"底"没有明确的形象感,没有形体轮廓,视觉印象模糊。图底空间表现最典型的是我国的阴阳太极图和埃舍尔大师的图底共形作品,如图 2.15 和图 2.16 所示。

图 2.15　阴阳太极图

图 2.16　埃舍尔作品

（2）"图"与"底"的正负变化。在黑白作品中,设黑色为正形,白色为负形,则有四种配置方式。白图白底或黑图黑底均不显示图形,称作"消失"。黑底上的白图称为负形,白底上的黑图称为正形；黑底上的白图为"图"黑底为"底",白底上的黑图为"图"白底为"底"。如果图形是实形,这时"底"就是实形周围的空白空间,这种形象就是"正形"。反之,如果图形是"底"所包围后形成的空白空间,这种形就叫作"负形"。

图 2.17 就是利用图底、黑白翻转形成的构成作品,它们最大的特点就是对比强烈,并且由于图底转化形成闪烁的视觉跳跃感。创作者灵活运用了基本形的概括、省略,以及规定形变化和单形切除,使画面具有了丰富的图底变化视觉效果。

图 2.17　"图"与"底"的正负变化

2. 基本形的组合

在平面中往往不会只出现一个基本形,通常是多个基本形同时存在于一个平面。因此,当两个或更多的基本形相遇时,就可以产生多种不同的组合关系。这些关系又可以使原本单调平淡的形象变得丰富起来。

（1）共用组合：两形相遇并共用部分轮廓,即共用线或共用形。

（2）重叠组合：形象在相互遮挡中显示出前后的位置关系,产生空间层次感,并使形与形之间互相牵制,产生凝聚、强化之感。

（3）交叠组合：两个或两个以上的图形的一部分相互叠加,各自争夺共同相交的部分。基本形的交叠有如图 2.18 所示的 7 种情况：联合、透叠、相接、复叠、相离、差叠和减缺。

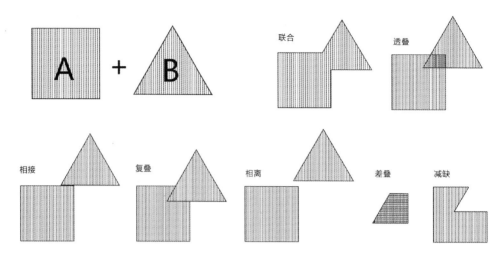

图2.18 基本形交叠组合

（4）移动组合（基本形的群化构成）：移动组合是由形与形之间一系列近似的变化组合构成的，是多种叠加的组合，也称为基本形的群化构成。移动组合是运动的知觉整体，显示出同一物体在运行中的不同体位，以时空观念的四维手法呈现出物象内在的变化特征。

3. 基本形的排列

如图2.19所示，基本形的排列方法有：基本形的重复排列；基本形的正负形交替排列；基本形的变化方向排列（基本形上、下、左、右变换位置）；基本形的单元组合再排列（单元基本形的组合方式变化更多，注意单元拼合后的整体效果）；基本形的空格反复排列（在基本形排列中空出一些位置，提高画面空间的疏密对比关系，使画面透气并产生节奏感，要注意底扩大后对基本形视觉大小的影响）；基本形的错位排列（根据需要按一定的比例错位，也可以安排上、下、左、右自由错位）；基本形的交错重叠排列（将基本形进行复叠、透叠、联合、差叠、减缺，产生丰富的视觉效果）；基本形的中心群体排列（基本形在普通排列的基础上局部变动，让一部分相对集中，或变换它们的位置、方向使局部产生变异，其重心数量不受限制）；基本形的自由排列。

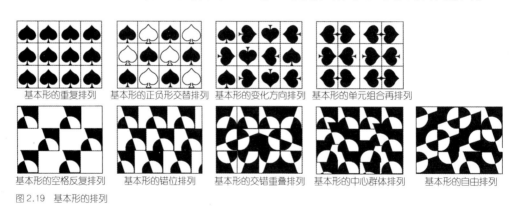

图2.19 基本形的排列

当单一的排列方法不能满足审美要求时，可以将多种排列方式结合在一起，形成基本形综合排列。先确定好基本形或基本形组合，再把基本形或基本形组合按照排列手段加以复合化，逐步提高构成画面的视觉层次，不仅可以训练学生对基本形组合排列的技巧，而且可以提高学生的构成的创造能力、控制能力、表现能力。

4. 基本形的分解

分解的实质是"减"。将一个形直接切分，则可产生若干近似的、新的形，或从一个较大的形中切除一个个较小的形，分解后的形会产生新的形象特征。重构则是将这些新的形象进行再组合，由于视觉的完形机制，会产生出人意料的画面效果（图2.20）。

图 2.20 分解重构

5. 基本形的群化

基本形的群化不依赖骨格和框架，具有独立的性质，是独立图形的主要形式之一。在基本形的群化练习中，首先是基本形的设计，一个好的、美的基本形是群化的前提（图2.21）；其次是组合构成的形式；最后，数量也是一个重要因素，基本形的多少会直接影响组合构成的效果。

图 2.21 基本形的群化练习

群化组合的基本形更注重自身的外轮廓形状。因其具有一定独立性，又要进行特殊的组合，所以基本形要简练、概括，不能太复杂；也不能太纤细，要防止琐碎和锐角，因为粗壮饱满的形象更适合组合，群化后的形象也更完整、美观。进行组合群化的基本形数量不宜过多，一般2～6个为佳。在群化构成排列时要紧凑严密，注重群化后的外形，可以利用形与形的关系，如透叠、复叠等。总之，要避免松散、无序。

6. 多个基本形的组合

多个基本形的组合是形象创造的形式之一。多个基本形的组合指的是多个基本形，根据组合构成的原理构成的形象。组合后的形象可以作为基本形，用重复骨格构成重复或近似构成，也可以不依骨格和框架，构成具有独立性质的形象（图2.22）。

基本形与组合的学习，可以训练学生在理解设计主题后如何准确地选择表现形式。这些形式不是单一的，可以根据设计意图综合运用。总之，基本形构成是平面构成的基础，也是抽象造型的重点。只有熟练掌握基本形创造与基本形的构成，才能进一步进行构成设计。

图 2.22 多个基本形的组合练习

2.4 视觉与心理的游戏——形的错视

【基本形错视】

错视，就是眼睛对形态的视觉把握和判断与所观察物体的现实特征有误差的现象。错视导致视觉映像与客观真实的矛盾状况，因而使知觉系统疑惑。由这种特殊刺激导致的视觉紧张激起心灵探索的欲望，使人感受到创造的喜悦。

1. 尺度错视

尺度错视即视觉对形的尺度判断与真实尺度不符的现象，又称大小错视（图 2.23）。

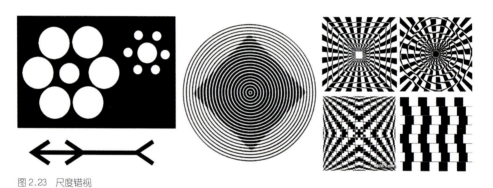

图 2.23 尺度错视

（1）长度错视——长度相等的线段，由于所处环境差异或诱导因素不同，使视觉辨识产生错觉，感觉它们并不相等。

（2）面积错视——面积相同的图形，因图与底的关系不同或周围形的诱导因素不一，产生面积上并不相同的视觉感受。另外，向某一点集中的线形成潜在的透视结构，由于近大远小透视规律的影响，使得同等大的形，因处于不同的空间位置而产生视觉上的大小不等。

（3）角度、弧度错视——周围诱导因素不同，致使相等的角度或弧度看起来并不相等。

2. 形状错视

视觉对形状的认知与形的真实状况不符的现象即为形状错视（图 2.24）。

（1）曲直错视——由于相关因素的诱导、干扰，或由于背景环境的影响，导致形的视觉映像发生变化，使形状发生不同程度的扭曲现象。

（2）由于本身或背景环境的线性诱导，导致形状的变化或产生某种动感和视幻效果。

3. 空间错视

由于视觉判断的出发点不同，使得形象在空间中的位置或图与底之间产生矛盾的现象，即为空间错视（图 2.25）。其细分为以下 3 种。

（1）空间立体的错视——由于观看方向的改变，或由于注目点的转移，形在空间中的位置也随之改变，产生忽远忽近、忽前忽后、模棱两可的变化。

（2）矛盾空间——真实空间里不可能，只有在假想空间中才存在的不合理性的空间。

（3）图底反转——视线在图底之间切换，使图和底的意义产生变化、相互转化的现象。

【传统图形中的错视】

图 2.24　形状错视

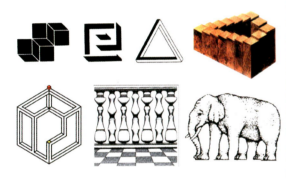

图 2.25　空间错视

2.5　平面构成的形式美法则

【中国传统审美】

自然界中各种事物都以美的状态存在，它们往往蕴藏着极为丰富的美的因素，如海螺的生长结构符合数学秩序的规律性；向日葵的葵花籽生长结构从小到大、从中心向外渐次扩散，具有优美的比例关系和较强的韵律。在现实生活中，人们由于经济地位、文化素质、思想习俗、价值观念等不同而有不同的审美追求。然而，单从形式条件来评价某一事物或某一造型设计时，我们会发现，对于美或丑的感觉大多数人都存在一种共识，这种共识是在人类社会长期生产、生活实践中积累的，它的依据就是客观存在的形式美法则。

东方审美讲究意象美，这是一种语言和画面所表现出来的可感的形象，是设计者对此景象、命题的感悟具体、形象、生动的表达。西方审美则可以概括为"数理"，更多强调的是理性和逻辑性，无论是排列还是组合，既要求多样性的变化又要求调和与统一，"和谐"是西方形式美的最高标准。在平面构成学习中，往往需要学生将东方与西方的审美相融合，用理性来塑造画面，用感性去拔高画面，在练习中体会构成形式美的真谛（图 2.26）。

1. 对称与平衡

对称指将中心两侧或多侧的形态，在位置、方向上作互为相对形式的构成，又名均齐。形态对称的分界线称为对称轴。对称轴相交的点即为中心点。对称的形式带来的视觉感受趋于安定和端

图 2.26　东方审美与西方审美

庄，显示出规范、严谨有序、安静、平和的形式特征。平衡形式的美感特征在于画面多个重心相互作用，对整体的和谐完美产生效应，各组成部分穿插得当，使作品看上去舒适。它不像对称只能把作品的重心放在最稳定的中心线上，其形式比较自由、活泼。因此，在平面设计中，平衡没有固定的模式，它以构成的整个印象给我们以平衡之美。因而会有较高的自由度，如运动的人体、飞翔的鸟、水流激浪等，都是平衡的形式，如图 2.27 所示。

【形式美法则】

图 2.27　对称与平衡

2. 变化与统一

变化在构成中强调突出各元素的特点，使画面具有丰富多彩的不同差异性。变化法则的使用要有主次之分，使局部服从整体。变化过多易杂乱无章，无变化又死板无趣。变化的形式有形体变化：如大小、高低、粗细、曲直；方向变化：如正反、旋转、内外；空间变化：如前后、上下、左右；色彩变化：如深浅、浓淡等都可产生多样化的视觉表现。

统一则是一种富有秩序的安排，是设计者对画面整体美感进行调整和把握的主要方法和意图。平面构成中的统一，不是对多种要素机械而类似地重复，而是指多种相异的视觉要素间的和谐统一，它在设计构成中的美学意义主要表现在对那些复杂、富有变化的状态所构成的有秩序的组合之中。

变化与统一的辩证关系是一切艺术与设计都必须遵循的规律与原则。变化是指将性质不同的东

西并置在一起，形成对比鲜明、活泼、生动、丰富的特征，具有运动和力量的感觉。然而，无节制、无规律的变化则流于杂乱；统一则是指将性质不同的、相近的或相同的东西，按一定的意念秩序并置在一起，造成一种和谐、严肃、稳定的感觉。而过分地追求统一，易流于单调死板。因此，变化与统一是对立而又相互依存的，变化是绝对的，统一是相对的。在变化中求统一，在统一中求变化，是一切艺术形式美遵循的基本法则（图2.28）。

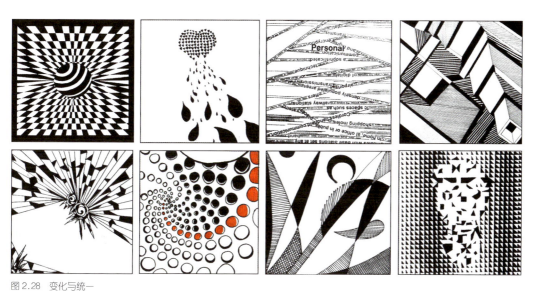

图2.28　变化与统一

3. 对比与调和

对比与调和反映了矛盾的两种状态（图2.29）。物象有形、色、排列、量、质地等差异，由此造成各种变化，可以取得醒目、突出、生动的效果。形的对比有大小、方圆、曲直、长短、粗细等；质的对比有精细、粗糙等；感觉的对比有动与静、刚与柔、活泼与严肃等。调和就是统一，效果是安定、严肃而少变化的。调和有广义和狭义两种解释。狭义指"同一"与"类似"，如纹样以圆形或接近圆形的形组成，形的大小相同或类似、色彩相同或相反等。广义的调和则是指适合、舒适、完整等，它的视觉效果是安定、严肃而少变化的。

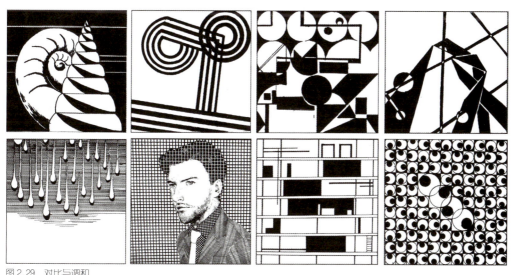

图2.29　对比与调和

4. 节奏与韵律

节奏本是音乐中节拍轻、重、缓、急的变化和重复。节奏这个具有时间感的用语在构成设计上是指同一要素重复时所产生的运动感。韵律原指诗歌的声韵和节奏，诗歌中音的高低、轻重的组合，匀称的间歇或停顿等。平面构成中单纯的单元形组合重复易于单调，由有规则变化的形象加以数比、等比处理排列，使之产生音乐、诗歌的旋律感，称为韵律。

节奏与韵律是重要的艺术美表现原则，没有节奏与韵律的艺术创作，给人的感觉是呆板的、僵化的、静止的。节奏是统一中变化的频率特征，韵律中的"韵"侧重于变化，而"率"则偏重统一。所以，在形式美的表现方面，变化与统一、节奏与韵律是相互关联、相互衬托的（图2.30）。

图 2.30 节奏与韵律

5. 比例与尺度

比例与尺度不仅是定量关系，而且是美感特征的数据化、理想化的集中体现。它将美感和感知因素转为理性认识，作为形式美感的量化标准来权衡美、表达美。它是部分与部分或部分与整体之间的数量关系。它是比"对称"更为详密的比率概念，是构成设计中一切单位大小及单位之间编排组合的重要因素。如古希腊人发现的黄金分割比例，根据自然物形态所得出的最佳美学比例，其比值为 1∶0.618 或 1.618∶1（图2.31）。

图 2.31 黄金分割比例及其应用

6. 重心

重心在立体器物上是指器物内部各部分所受重力的合力的作用点。求重心的常用方法是：先用线悬挂物体，平衡时重心一定在悬挂线或悬挂线的延长线上；然后悬挂物体的另一点，平衡后，重心必定在新悬挂线或新悬挂线的延长线上。前后两线的交点即是重心位置。

7. 空间与张力

空间与张力限定如下。

（1）框架形态周围的空间，限制其在空间中的无限延伸性。

（2）减弱其与周围形态的对比度，控制主体的大小。

（3）控制形态的生动度、价值度，调整形态在空间中的维向和位置。

（4）避免独立形态的出现，造成一定的共有空间。

（5）使形象被重叠、被破坏，使其完整的程度受损。

（6）加强整体的形式感，能有效地减弱局部的张力（图2.32）。

图2.32 空间与张力

形式美的空间张力指从整体的形态结构出发，把握图形中的构成元素，在形态张力、色彩张力、结构张力等方面控制其视觉张力的无限扩张。与张力的延伸直接相关的是周围空间的大小，调整张力的大小、方向，目的是有效地控制图形形态的视觉作用。

图2.33是基本形群化练习范例，是后期学习骨格和设计法则的基础。图2.34是具象－抽象转化练习范例，是练习创造基本形的有效手段。以上都需要学生通过较多实践逐步体会和贯通，并在练习时注意各种构成技巧的使用，逐渐感受平面构成造型的步骤和绘图技巧。

【形式美构成范例】

图 2.33 基本形群化

图 2.34 具象－抽象转化练习

本章实训

（1）进行具象形态到抽象形态的转化练习。

（2）进行基本形创造和组合练习。

（3）进行形式美练习。

第 3 章　基础构成——点、线、面

本章重点

点、线、面构成，点、线、面之间的关系，点、线、面的构成技巧。

学习目标

熟悉点、线、面构成的基本原理、构成要素、视觉特点和创作技法；了解如何将点、线、面这 3 个基本形应用在未来的创作中并加以扩展；掌握基础构成的创作及审美技巧。

核心概念

点的构成　　线的构成　　面的构成

3.1 点的构成

1. 点的概念

点是相对较小的元素,它与面的概念是相互比较而形成的。点大多数被认为是小的,并且是圆的,实际上是一种错觉。现实中的点是各式各样的,有圆点、椭圆点、方点、三角点等。自然界中的任何形态,只要缩小到一定程度,都能够产生点的感受。在平面构成中,点的概念只是一个相对概念,它在比较中存在,通过比较显现。

【点构成和线构成】

2. 点的形态和构成形式

点最主要的作用就是吸引视线,它指明了位置,而且使人感觉到它的内部具有膨胀和扩散的潜能。点是视觉中心,也是力的中心。如图 3.1 所示,当画面上有一个点时,人们的视线就集中在这个点上。单独的点本身没有连续性和指向性,但是它有求心(即求取视觉中心)的作用。如果空间中有两个同样大的点并有各自的位置时,它的张力就表现在连接这两个点的视线上。当空间中的 3 个点在 3 个方向平均散开时,点的视觉作用就表现为一个三角形。而当两个点的大小不同时,大的点先引起人们的注意,但视线会逐渐地从大的点移向小的点,最后集中到小的点上。

图 3.1 点的基本形态

(1) 单点的视觉特性。如图 3.2 所示,单一的点具有集中凝固视线的作用,容易形成视觉中心。单一的点在画面中位置不同,所产生的感受不同:一个正方形平面,当黑圆点放在平面正中,点给人的感觉是稳定和平静;点向上移动就会产生力学下落的感觉;点移动到右上角或左上角,都会产生动感和强烈的不安定的感觉;点移到正方形的中部以下,则会给人一种非常平稳安定的感觉。

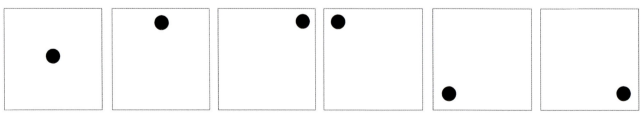

图 3.2 单点的不同位置

(2) 多点的视觉特性。

① 多点创造生动感，大小差异更加突出。多点有一种跳跃感，使人产生对球体的联想。

② 点有一种生动感，还能造成一种节奏感，类似音乐中的节拍、锣或鼓的节奏。连续的点会产生节奏、韵律，点的大小不一的排列也容易形成空间感（图3.3）。

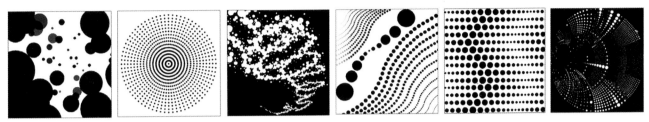

图3.3 多点构成与点的空间感

(3) 点与空间。越小的形体越能给人以点的感觉。点周围空间的大小会影响点给人的感觉，这是由于点的视觉强度和面积大小不成正比。越小的点，给人的视觉感越强；越大的点，则给人面的感觉，同时点的感觉便减弱了（图3.4）。

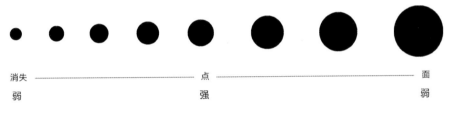

图3.4 点的空间视觉感受

(4) 点的构成形式。

① 散点构成：不同大小、疏密的混合排列，使之成为一种散点式的构成形式。

② 点的线化构成：将大小一致的点按一定的方向进行有规律的排列，给人的视觉留下一种由点的移动而产生线化的感觉；或以由大到小的点按一定的轨迹、方向进行变化，使之产生一种优美的韵律感。

③ 点的面化构成：把点以大小不同的形式，既密集又分散地进行有目的的排列，产生点的面化感觉；或将大小一致的点以相对的方向逐渐重合，产生微妙的动态视觉。

④ 虚点：把线切断并稍稍拉开，露出点状的缝隙。或用面对面加以包围，留下点状的空白。用这些方法来进行点的表现，虽然点的存在感较弱，但可给人细腻之感。

图3.5是一组点的构成作品，首先，需要注意的是点的面积是相对较小的，要和面相区别；其次，点的造型多种多样，将具象或抽象的图形加以提炼，可以创作出新颖的基本形；最后，要注意画面的张力和元素的聚散关系，将形式美法则应用其中。

(5) 点的错视。由于点的位置、色彩、明度和环境条件的变化，可以产生大小、远近、空间等错视现象。如明亮的点或暖色的点有处于前面的感觉，黑色的点或冷色的点有后退的感觉。

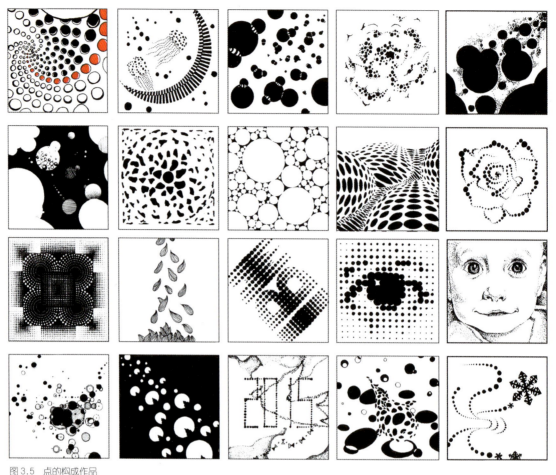

图 3.5 点的构成作品

3.2 线的构成

1. 线的概念

线是具有位置、方向和长度的一种几何体,可以把它理解为点运动后形成的轨迹。与点强调位置和聚集不同,线更强调方向与外形。线可以起到引导视线的作用,这在平面设计中应用很广;画面的工整感、速度感往往由线形来实现,线是设计中不可缺少的元素。

2. 线的形态和构成形式

(1) 线的视觉特性。如图 3.6 所示,根据线的形态、作用及特性,线可以概括为两大类:直线和曲线。不同的线有不同的情感特征,有较强的心理暗示作用。

直线具有男性的特点,有力度、稳定。直线中的水平线给人平和安定、寂静之感,使人联想到平静的水面和地平线;垂直线刚直,有升降感,给人崇高的感受;斜线飞跃、积极。直线还有粗细之分:粗直线有厚重、粗笨的感觉;细直线锐利,有柔弱感。

曲线富有女性化的特征,具有丰满、柔软、优雅、温顺之感。几何曲线具有对称、秩序、规整的美;曲线的整齐排列会使人感觉流畅,有强烈的心理暗示作用;自由曲线是徒手绘制的,自然延伸,自由而富弹性,随意而灵动。同时,曲线的不整齐排列会使人感觉混乱、无秩序。

图3.6 不同情感特征的线

(2) 线的构成形式。

① 面化的线：线等距（或渐变）的密集排列，形成面的视觉感受。

② 疏密变化的线：按不同距离的排列，形成透视空间的视觉效果。

③ 粗细变化的线：可以形成虚实空间的视觉效果。

④ 立体化的线：利用不同肌理和造型，将线条本身处理出立体效果，或利用前后、虚实形成线的立体空间感。

⑤ 不规则的线：线的浓淡可以形成明暗和空间，不同的工具和画法会产生不同的线。

⑥ 线构成形体：封闭的线，就形成了面；线还可以突出形，为基本形勾线有美化作用。

线的构成同样需要注意与面的构成区分，虽然线往往是面的边界，但线更强调方向性、速度感和个性，应注意在练习中突出这些特性。图3.7是一组线的构成作品。

【美丽的东方线条】

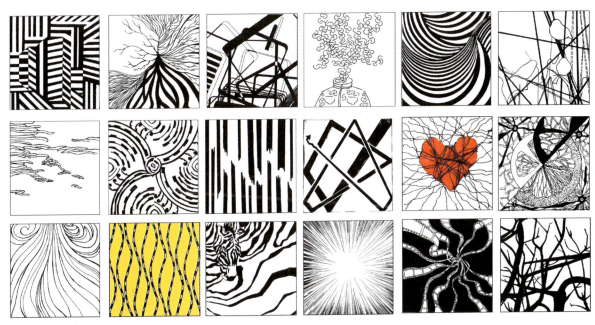

图3.7 线的构成作品

(3) 线的错视。

① 平行线在不同附加物的影响下显得不平行。

② 同等长度的两条直线，由于两端的形不同，感觉长短也不同。

③ 线的浓淡是关于线的明度问题。如果线的粗细、长度一定的话，深色线比浅色线更有前进感。明暗调子富于变化的线，可以造成空间凹凸的效果。

3.3 面的构成

【面构成和点、线、面综合构成】

1. 面的概念

面是线连续移动而形成的轨迹,或者由不同性质的线所组成的轮廓。它是平面构成中相对较大的元素,强调形状和面积。面体现了充实、厚重、整体、稳定的视觉效果。与点相比,它相对较大;与线相比,面更具有量感。面与线一样有着丰富的情感。例如在轮廓线内涂上黑色,就可以感觉到面有充实的块状感(图3.8)。

图3.8 不同的线形成的面

2. 面的形态和构成形式

面的形态是多种多样的,不同形态的面在视觉上有不同的作用和特征。直线形的面具有简洁、明了、安定的效果;曲线形的面具有柔软、轻松、饱满的感受;偶然形的面,如水、油洒落产生的偶然形等,比较自然、生动、富有人情味。

(1)几何形的面通常借助于工具完成,表现为规则、平稳等较为理性的视觉效果。

(2)自然形的面给人以更为生动、厚实的视觉效果。与几何曲线形相比,它显得更生动、有个性,变化更丰富,更具有女性特征。因此,也最能引起人们的兴趣,不容易产生呆板、乏味、枯燥的感觉。

(3)有机形的面给人柔和、自然、抽象的视觉感受。

(4)偶然形的面,即由特殊技法偶然形成的形(如书法、泼墨、喷洒产生的偶然形),自由、活泼而富有哲理性。偶然形的面具有一种朴素、实在、自然的美。

(5)人造形的面具有较为理性的人文特点。

(6)群化的面就是基本形数量的叠加,它能够产生层次感。

(7)面可以进一步成为体,即体化的面。

3. 面的错视

在设计中,面的量感和体积感常在版面中起到稳定的作用;面可用多种方法来表现二维空间中的立体形态,使之产生三维空间感;面的深浅在版面中还能起到丰富层次的作用。

同样大小的圆,通常会感觉上面的圆大而下面的圆小,亮的圆大些而暗的圆小些。用等距离的垂直线和水平线来组成两个正方形,它们的长、宽感觉不一样,水平线组成的正方形给人的感觉稍高些,而垂直线组成的正方形则使人感觉稍宽些。

图3.9是一组面的构成作品,其中使用了多种面的基本形。可以发现,面的构成是需要控制的,如果面的面积偏小会有点的感受,而如果面的体积感、面积感没有体现出来,就会更趋向于线的框架。因此,找到合适的表现角度很关键。

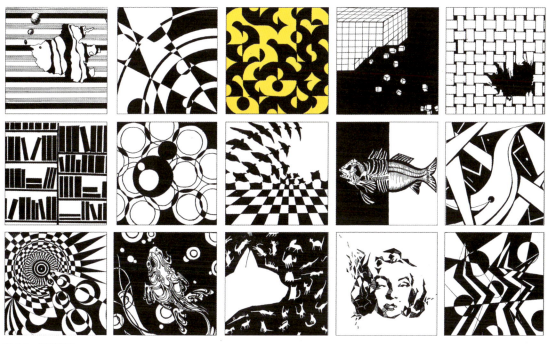

图 3.9 面的构成

3.4 点、线、面综合构成

1. 点、线、面的构成关系

在平面构成中，点、线、面是相互关联、相互转化的。连续的点可以形成线，线的移动轨迹或合围可以形成面，而面缩小可以成为点，点放大又形成了面。这是一个连贯的循环，说明点、线、面三者之间本身就具有丰富的联系和变化、组合空间（图3.10）。

点、线、面是最基本的平面构成形态，在应用时很少只用一种形态。因此，将点、线、面结合在一起，运用审美原理与法则进行重新组合，即点、线、面综合构成。这种形式在设计中经常使用。把点、线、面这3种构成元素综合在一起，对画面和形态的限制更少，可以更加充分地发挥个人的想象力和创造力。

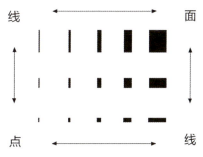

图3.10 点、线、面的转化关系

2. 点、线、面综合构成作品分析

图3.11是一组点、线、面综合构成作品，画面的主要问题集中在：第一，基本形的取材比较单一而不够彻底，一般都是比较常见的植物、食物和建筑；第二，画面的整体形式美控制不足，有琐碎、主次不分明的问题；第三，点、线、面技法使用不够积极，变化较少。

图3.12这组作品的水平明显有所提高。虽然画面中还存在过于具象或造型粗糙的问题，但基本已经脱离了现实透视和组织关系的束缚，画面的形式感较好。创作者对形态的改造有一定的认识，并且画面的空间、解构、黑白层次都控制得比较到位。

图 3.13 是一组较为优秀的点、线、面综合构成作品。在画面中，创作者大胆地加入各种肌理丰富画面，在点、线、面的应用上也比较熟练，展现了自由洒脱的视觉气质。作品的元素丰富，黑白对比强烈，画面构成合理，具有美感。虽然细节还有改进的空间，但作为初级的综合类平面构成作品，已经基本达到了教学要求。

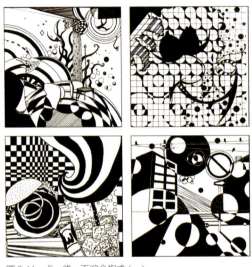

图 3.11 点、线、面综合构成（一）　　　　　　图 3.12 点、线、面综合构成（二）

图 3.13 点、线、面综合构成（三）

优秀的作品不是一朝一夕完成的，在学习完前 3 章内容后，平面构成教学的第一阶段——基本形和基本形组织构成的知识告一段落。这一阶段对学生抛弃陈旧概念、深入理解平面构成定义和视觉特质具有重要意义，要求学生能够熟练掌握平面构成的造型法则和形式美法则，并能够初步完成较为完整的综合类平面构成作品。

【点、线、面构成范例】

本章实训

（1）进行点、线、面的分类构成练习。

（2）进行点、线、面的综合构成练习。

第4章　构成设计法则

本章重点

骨格及各类骨格形式，重复构成、近似构成、渐变构成、发射构成、特异构成、对比构成、聚散构成的设计技巧及相互之间的关系和综合应用技法。

学习目标

深刻领会平面构成中骨格和各种构成法则的基本原理、设计方法；掌握平面构成各种设计法则的创作及绘制技巧。

核心概念

骨格　　重复构成　　近似构成　　渐变构成　　发射构成　　特异构成

对比构成　　聚散构成

【构成中的骨格】

4.1 骨　　格

1. 骨格的概念

任何平面设计都是依照一定的规律将基本形进行编排组合构成的，这种管辖形象的方式称为骨格。骨格是由骨格框架、骨格单位、骨格点和骨格线组合而成的，如图4.1所示。骨格框架是指画面的边框，它可以是各种几何形。骨格线是指骨格框架内的各种线段，如直线、弧线、折线等，一般情况下都是有规则的。骨格线在框架内的各种交叉点或相接点就是骨格点。骨格线与骨格点的共同作用将画面空间分割成众多个小的画面空间，称为骨格单位。骨格管辖基本形的编排与组合，基本形则丰富和充实骨格形象的设计，骨格与基本形互相依存。

图4.1　常见的骨格

2. 骨格在平面构成中的作用

骨格在平面构成中有两种作用：一是固定基本形的位置，使基本形与基本形之间保持一定的顺序和必要的联系；二是骨格线将框架空间划分为大小和形状相同或不同的骨格单位，以便构成设计的整体。骨格有助于我们在画面中排列基本形，使画面形成有规律、有秩序的构成。骨格支配着构成单元的排列方法，可决定每个组成单位的距离和空间。

3. 骨格的基本类型

（1）规律性骨格和非规律性骨格。

① 规律性骨格有精确严谨的骨格线，基本形按照骨格排列，有强烈的秩序感。在平面构成中应用较多，主要有重复、渐变、发射等。骨格线一般采取正方形格式，便于基本形方向的变换，也可用长方形、斜向、水平错位、波形曲线等格式（图4.2）。

② 非规律性骨格在规律性骨格基础上加以变动，使其成为无规则的、自由的多边形。基本形单元通过无规律性骨格形成比较自由、随意的构成形式。非规律性骨格构成应简洁，否则构成就会显得杂乱无章。在平面构成中，非规律性骨格的应用较少（图4.3）。

（2）作用性骨格和非作用性骨格。当基本形纳入骨格时，骨格呈现出两种状态，即作用性骨格和非作用性骨格。如图4.4所示，左侧2幅图为作用性骨格的应用，右侧3幅图为非作用性骨格的应用。

① 作用性骨格是使基本形彼此分成各自单位的界线。骨格给基本形准确的空间，每个单元基本形控制在骨格线内。基本形可在骨格组成的空间中作位置、方向、正负的变化。如果越出骨格线，则

超越的部分需切除。骨格线不一定都显现，可灵活取舍，使基本形彼此联合，产生丰富的变化。

② 非用性骨格的基本形单元安排在骨格线的交叉点上，基本形可以有大小、方向的变化并产生形的连接，当基本形构成完成后，再将骨格线去掉。非作用性骨格主要靠基本形的大小不同形成疏密关系的变化，使画面呈现较强的韵律感。非作用性骨格是概念性的，它有助于基本形的排列组织。

图 4.2 规律性骨格及应用

图 4.3 非规律性骨格及应用

图 4.4 作用性骨格（左）和非作用性骨格（右）的应用

以上两种骨格形态的区别如下。

① 作用性骨格给基本形以固定的空间；非作用性骨格给基本形以固定的位置。

② 作用性骨格中的基本形可以在骨格单位内上、下、左、右移动，也可以移动至超越骨格线；非作用性骨格中的基本形不能进行位置移动，但基本形可以任意加大或缩小，造成基本形相连。

【传统工艺设计中的骨格与布局】

③ 在作用性骨格中的基本形有正负黑白变化，可以产生"图底反转"的效果；非作用性骨格中的基本形无正负黑白变化。

（3）可见骨格与不可见骨格。可见骨格是骨格线和基本形明确地表现在构图中，并有明确的空间划分。不可见骨格只在概念中存在，常常在图面中见不到，只是作为基本形编排的依据和结构，并不一定画出来。如图 4.5 所示，左侧为可见骨格的应用，右侧为不可见骨格的应用。

4. 骨格的构成变化

（1）行与列的移动：在骨格排列中，将不同行与列以一定的比例向左、向右或垂直移动，使原来的骨格线产生弯折，使基本形产生梯形、错位等变化。

（2）改变行与列的方向：在骨格构成中将原来骨格的水平排列或垂直排列改为倾斜排列，或根据需要改变骨格的倾斜角度与倾斜方向。骨格线与基本形的倾斜变化，可以为画面带来动感。

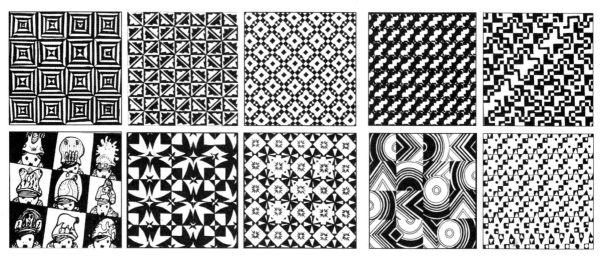

图 4.5 可见骨格（左）与不可见骨格（右）的应用

（3）骨格线弯折：将骨格线进行弯折，然后将基本形纳入弯折后的骨格中，或左右摇摆，或上下扭动，一波三折，在视觉上会更加生动。

（4）骨格线间隔距离的改变：当我们将骨格线的间距按比例进行递增或递减，而基本形保持不变，这就使基本形周围的空间有了大小之别。基本形周围空间大小的不同，会对基本形产生不同的空间压力，基本形对空间的张力也会不同，视觉上也就产生了变化。

（5）骨格单位的联合：骨格单位相连接，基本形并置，基本形的重复效果是十分明显的。而当骨格单位相复叠，画面就会产生基本形的重叠，形成新的视觉形象。当一部分骨格连接在一起，形成群化，画面就多了一种变化，并且通过底与图之间的转化，可以使重复构成显得生动起来。

（6）骨格单位的细分：一个骨格单位细分为两个或更多的骨格单位，产生画面的变化。

图 4.6 展示了 6 种基本的骨格构成设计类型。在实际设计中，除了以上的骨格构成变化外，还可以改变基本形的形态，将基本形设计成几何多边形、圆形或自由形。

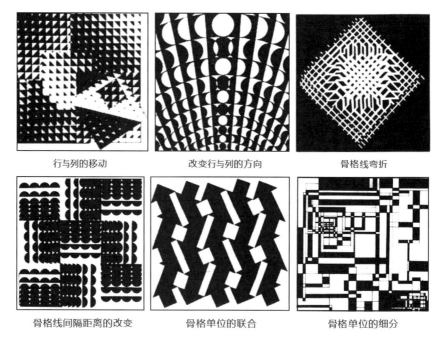

图 4.6 基本骨格构成变化

4.2 重复构成

1. 重复的概念

重复这种构成形式来源于生活中的重复现象，如秦始皇陵中的兵马俑、建筑中重复排列的窗户、地面的瓷砖、军事检阅中的方队等。重复构成是指在同一构成中，相同形象出现两次以上，其形态连续地、有规律地进行反复。所谓相同，主要是指形状、颜色、大小等方面的相同，用来重复的形状被称为重复基本形。重复构成的视觉形象秩序化、整齐化，可以呈现出和谐统一、富有整体感的视觉效果。重复构成是设计中常用的手法，可以加强视觉印象，使画面统一，形成有规律的节奏感。

2. 重复的构成形式

（1）基本形重复。在设计中连续不断地使用同一种形态元素，称为基本形重复。基本形重复可以使设计产生绝对和谐统一的感觉。大的单个基本形的重复，可以加强整体构成后的力度；细小、聚散的基本形组合单元重复，可以产生形态肌理效果。基本形的重复还分为绝对重复和相对重复两种形式。绝对重复是指基本形始终不变地反复使用；相对重复则是指基本形的方向、大小、位置等发生了变化，例如在基本形的骨格线之内运用点、线、面进行分割、重复、联合等不同的组合方法来丰富构成效果。

（2）骨格重复。骨格重复是最基本的规律性骨格形式，它按数学方式进行有秩序的排列。若将骨格线在宽窄、方向或线质上加以变化，就可以得到各种不同的重复骨格形式。当基本形和骨格单位确立后，我们就可以采用多种方法进行骨格重复构成设计。

（3）方向重复。形状在构成中有着明显一致的方向性。

（4）形状重复。构成中重复的形状可在大小、色彩等方面有所变化。

（5）大小重复。相似或相同的形状，在大小上进行重复。

（6）肌理重复。在肌理相同的条件下，大小、色彩可有所变化。

图 4.7 是典型的重复构成作品，利用相同的基本形放置于有规律的重复骨格之中，形成重复骨格中的重复基本形，或将重复基本形进行方向变化、图底转化等，获得更丰富的画面效果。

【重复与近似构成】

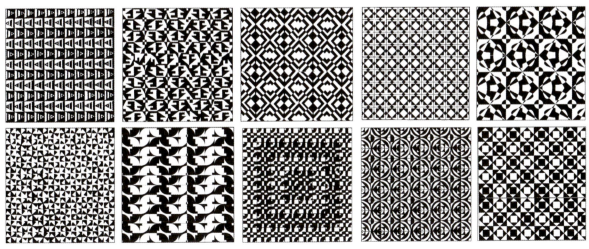

图 4.7 重复构成

4.3 近似构成

1. 近似的概念

近似指的是基本形、骨格或它们的组成方式在多方面有着共同的特征，或变化不大的构成形式。由于近似的形或骨格之间是同族类的关系，在形状、大小、色彩、肌理等方面有着共同的特征，所以近似构成具有在统一中呈现生动变化的效果。在自然界中，近似的例子很多，如树上的叶子、网块状的田野、海边的石子等。

2. 近似的构成形式

（1）基本形近似。两个形象若属同一族类，它们的形状基本是近似的。在形状的近似中，一般首先找一个基本形作为原始的材料，然后在这个基础上做一些加减、正负、大小、方向、色彩、变形等方面的变化。这种变化的强弱要把握好，既要有变化，又要保持形状之间的类似关系。在创作基本形近似时，要注意近似与渐变的区别，渐变的变化是规律性很强的，基本形排列非常严谨；而近似构成的变化规律性不强，基本形和其他视觉要素的变化较大，也比较活泼（图4.8）。

图4.8　基本形近似构成

在近似构成创作中，基本形的创意方法主要有如下几种。

① 同形异构法：同形异构是指外形相同、内部结构不同的造型方法。

② 异形同构法：异形同构与同形异构相反，即外形不同、内部结构相同的一类。

③ 异形异构法：也称关联法，即一组基本形同属一个类型、一个品种，或有相似的功能。

④ 相加、相减法：以一个基本形为原型，在其基础上进行不同部位的局部相叠或局部减缺，也可将两个或两个以上的基本形相加（联合）或相减（减缺）形成近似。

⑤ 扭曲压缩法：以一个基本形为原型，在其基础上给以内力和外力的局部冲击，使其外形呈现不同方位、不同形状的凹凸效果；或是将平整的基本形进行不同方式、不同角度、不同局部的折转、扭动，使原型呈现不同变化。

⑥ 等量变形法：以正方形为例，若将其四边进行伸缩调整，使其成为菱形、梯形、长方形或斜边形等不同形状，但其面积及外形大小基本一致，这样即可达到等量近似的变化。

⑦ 残蚀崩缺法：一组完美的形象经外力的冲击，呈现出残缺状态。

（2）骨格近似。骨格单位的形状、大小是近似的，骨格单位空间不尽相同而大致相近的骨格形式，称为骨格近似（图4.9）。骨格近似分为以下3种类型。

① 带有一定规律的作用性骨格：这种骨格是重复骨格的轻度变异，可直接纳入近似基本形。一般是取其中横向或纵向骨格线进行局部骨格线的微调。

② 半规律性的有序近似骨格：在规律性重复骨格的基础上，将原有纵横交叉或斜线交叉的骨格线进行扭曲变形，使原有的格局变为若有若无的有序状态。另外，可在重复骨格的骨格点上作轻微的移位变化，使基本形产生一种若即若离的顾盼关系，形成有序近似。

③ 非规律性的无序近似骨格：这种骨格不预设骨格线，近似的基本形直接在框架上自由分布，每个形都能占有面积基本相等的空间位置。

图4.9 骨格近似构成

4.4 渐变构成

【渐变与特异构成】

1. 渐变的概念

渐变是一种变化运动的规律，它是对应的形象经过逐渐的规律性过渡而相互转换的过程。它将基本单元或骨格逐渐地、循序地、有秩序地变动或集合，给人以节奏、韵律的美感。在日常生活中，月亮的盈亏、水纹的波动、火车从起点到终点等，都是渐变现象。

渐变处理时要特别注意基本形和骨格的过渡性，保持整体节奏。渐变的程度太快，就会失去规律性，给人不连贯的跳跃感；反之，如果渐变程度太慢，则会产生重复之感，但有时慢的渐变在设计中又会显示出细致的效果。怎样才能使渐变构成具有节奏感和韵律感，这要依靠设计者的经验来适当把握。

2. 渐变的构成形式

渐变的形式是多方面的，但总体来说有两种形式：一种是基本形渐变，通过基本形有规律地变

动（如方向、大小和位置等变动）取得渐变效果；另一种是骨格渐变，通过变动骨格的疏密关系与比例关系取得渐变效果。

（1）基本形渐变。基本形渐变是指在构成中基本形的形状、方向、大小与间隔、位置、色彩、虚实等的逐渐变化。

① 形状渐变：由一个基本形逐渐变化成为另一个基本形，形状可以由完整渐变到残缺，也可以由简单渐变到复杂，由抽象渐变到具象，由一个具象形转变为另一个具象形等。

形状渐变要求创作者对形态的逐步变化做到张弛有度。A 对象向 B 对象的形状逐渐推移，应步骤明确，形态变化自然。如果两者之间的变化能产生一定的因果关系、时间顺序或概念反差，则会获得更有创意的效果（图 4.10）。

图 4.10 形状渐变

② 方向渐变：基本形的排列方向渐变，会使画面产生起伏变化，增强立体感和空间感。基本形的方向通过平面旋转发生有规律的逐渐变动，即一个完整的基本形不改变形状，按照一定规律在空间作方向变化时，会产生从正面到侧面再到背面的逐渐变动。其形状可以由宽逐渐变窄，直至成为一条线，可以造成平面空间中的旋转感。

③ 大小与间隔渐变：基本形由大变小或由小变大，当基本形变大时感觉离我们较近，变小时则感觉离我们远，能产生远近的深度感。在创作时，也可以使基本形的间隔相等，而基本形的粗细由窄到宽，或同时将基本形的粗细由宽到窄进行变化，其间隔则相对地从小到大获得更为丰富的变化。

④ 位置渐变：基本形在有作用性的骨格中有规律地进行各种方向的平面移动，从而产生位置的渐变。此时，基本形与基本形之间的距离渐次地变密或变疏。或者基本形进行位置渐变时使用重复骨格和渐变骨格，并且其超出骨格的部分被切除，形成基本型渐变的效果。此时，骨格线可以是可见的，也可以是不可见的。而将渐变基本形放置于渐变骨格中，就可以形成更加有韵律感的渐变效果（图 4.11 和图 4.12）。

图4.11 位置（骨格）渐变

图4.12 骨格渐变切割重复基本形

⑤ 色彩渐变：基本形的色彩由明到暗渐次变化。可参见本书色彩构成的讲解。

⑥ 虚实渐变：即正形与负形的渐变，又称"图与底"的渐变，是用黑白正负变换的手法，将一个形的虚形渐变为另一个形的实形。这种渐变方式巧妙地利用共用边缘线，完成空间与图形的转换。设计过程中应注意控制渐变的速度，以一种自然的、不知不觉的转换，构成虚虚实实、变幻莫测的视觉空间。

(2) 骨格渐变。使骨格单位的空间、形状、大小按一定比例进行有规律的变化，即为骨格渐变。划分骨格的线可以做水平、垂直、斜线、折线、曲线等各种骨格的渐变。渐变的骨格精心排列，会产生特殊的视觉效果，有时还会产生错视和运动感（图4.11至图4.13）。

图4.13 常见的骨格渐变

3. 渐变构成中基本形与骨格的综合应用

(1) 将渐变基本形纳入重复骨格中：在重复骨格中加入渐变基本形，有秩序地编排构成。

(2) 将重复的基本形纳入渐变骨格中：渐变骨格单位中的重复基本形，彼此之间会产生分离、相接、复叠、透叠、联合等变化，填入黑、白两色或用线条表现，均能产生强烈的节奏感。

(3) 将渐变的基本形纳入渐变骨格中：重复骨格可容纳多种渐变基本形，而渐变骨格对基本形则有较多限制。一般以渐变骨格中穿插辅助线填色的方法得到基本形，容易出效果。如果一定要在渐变骨格中容纳基本形，基本形以简单为宜，同时随骨格产生尺度渐变。

图4.14是一组渐变构成范例，从中可以看到，渐变的编排可自上而下或者从左到右平行进展，也可由中间向四周渐变排列，或者依照曲折方向有秩序地渐变。在具体设计时，可以把以上介绍的渐变结构重复组合成为一个更大的渐变结构。

图4.14 渐变构成范例

4.5 发射构成

1. 发射构成的概念

骨格线和基本形呈发射状的构成形式，称为发射构成。这种类型的构成是骨格线和基本形用离心式、向心式、同心式及其他几种发射形式相叠而成的。发射具有方向性、规律性。发射中心为最重要的视觉焦点，所有的形象均向中心集中，或由中心散开，有强烈的视觉效果。

2. 发射构成的构成因素

（1）发射点即发射中心，画面的焦点所在。一幅发射构成作品，它的发射点可以是一个，也可以是多个；可以在画面内，也可以在画面外；可大可小、可动可静。

（2）发射线即骨格线。它有方向（离心、向心）和线质（直线、曲线或折线）的区别。

3. 发射的构成形式

（1）离心式发射：发射点在画面中心，基本形由中心向外层层扩散。这是一种运用较多的发射形式，其特点是基本单元从中心或附近开始向外层扩散，常用的骨格线有直线、曲线、折线、弧线等。

（2）向心式发射：与离心式方向相反，发射点在画面外，是一种基本形由四周向中心归拢的构成形式。它的特点是基本单元由外向内收进。这里的"中心"并非所有骨格的交集点，而是所有骨格的弯曲指向点，各级骨格线弯折并指向中心。常用的有向内折线、向内弧线等。

（3）同心式发射：以一个焦点为中心，基本单元一层一层地围绕着同一个中心展开，每层基本形的数量不断增加，在视觉上形成扩大、扩散的形式。同心式发射骨格线形之间的间隔可等宽、渐变或宽窄随意变化。常用的骨格线有圆形、方形、螺旋形等。

（4）多心式发射：画面中有两个以上的发射中心，基本单元依托这些中心以放射群形式体现。有的基本形以多个中心为发射点，形成丰富的发射集团。有的是发射线互相衔接，组成单纯性的发射构成。这种构成效果具有明显的起伏状态，空间感较强。

（5）移心式发射：发射点根据需要按照一定的动势有秩序地渐次移动位置，有规律地进行变化。

离心式、向心式、同心式、多心式、移心式发射在实际设计中可以结合起来用。不同形式发射骨格叠用，或者是不同发射骨格与重复、渐变骨格叠用，都可以取得丰富多变的效果，有强烈的视

幻感觉，但必须做到结构单纯、清晰、有序（图4.15和图4.16）。

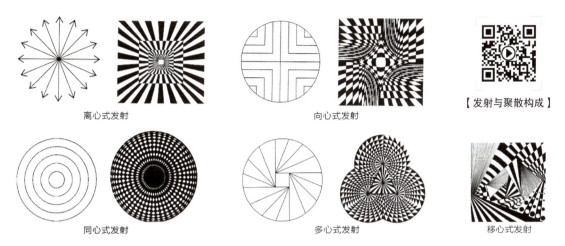

图4.15 发射的构成形式

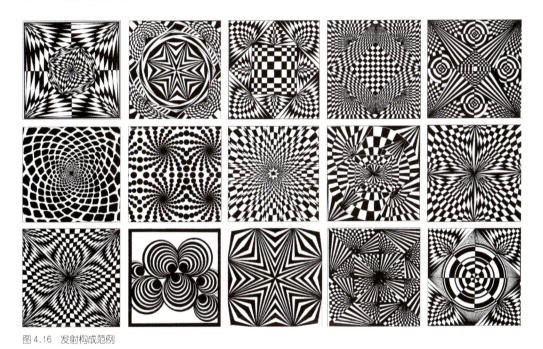

图4.16 发射构成范例

4.6 特异构成

1. 特异构成的概念

在自然界中，美的形式规律最常见的有两种：一种是有秩序的美；另一种就是打破常规的美。特异就是一种打破常规的美。特异是指在整体有秩序的安排中，出现一些异质形象，有意地打破整体的秩序。这些个别的与整体程序不符的形象显得突出，引人注意。特异是对规律的突破，是在重复和渐变骨架或基本形中的一种变异变化。

2. 特异的产生条件

（1）特异的产生必须要有一个相对的"环境场"，即画面中强烈的秩序感和规律感，以便衬托出这个突然变化的特异个体。

（2）利用反向思维，使变化的形象从形态、色彩、创意等方面做出令人感到意外的突变。如平静→骚动、完整→破碎、黑暗→光明、秩序→混乱等相互对立的状态。

（3）特异是在规律的骨格及基本形中产生了不规则的变异。产生变化的小部分元素与大的整体虽然有对比，但相互之间也要有一定的联系，这一小部分的特异不会造成不和谐感。

（4）特异要素的面积要小、数量要少，甚至只有一个，这样才能形成视觉中心。

（5）整体的规律中，特异的程度可大可小。但要注意，如果对比差异过小，易被规律埋没，难以引人注目；如果对比差异过大，又会失去整体的协调，应以不失整体观感的适度对比为宜。

3. 特异的构成形式

（1）特异基本形。如图4.17所示，在构成画面中绝大部分基本形保持一致，其中一小部分产生突出的变异，这一小部分基本形就是特异基本形。这些特异基本形应集中在一定的空间，使之成为视觉中心。

特异基本形有以下几种基本类型。

① 大小特异：相同基本形的构成中，极小部分基本单元在大小上进行变化。大小特异的对比可打破画面的秩序性，从而形成焦点作用，是最常见、最容易使用的一种构成形式。

② 形状特异：小部分基本单元在形状上变化，能增强形象的趣味性，使形象更加丰富，并形成衬托关系。特异形在数量上要少一些，甚至只有一个，这样才能形成焦点，达到强烈的效果。

③ 编排特异：特异部分的基本形违反整体的编排规律，造成规律的转移。

④ 色彩特异：基本形在色彩上的特异，能丰富画面的层次感。

⑤ 肌理特异：在相同的肌理质感中，造成不同的肌理变化。

⑥ 其他特异构成：如基本单元在骨格线上的变化，也可以将几种特异形结合起来使用，还可以像"哈哈镜"一样，采用压缩、拉长、扭曲形象等手段来表现特异。

图4.17　特异基本形

（2）特异骨格。规律性骨格中的部分骨格单位在形状、大小、方向或位置方面发生变异。特异骨格的设计，以突出骨格自身变化为特征，一般不需要纳入基本形（图4.18）。

① 规律转移：规律性骨格中的一小部分发生变异，形成一种新规律，并且变异部分的骨格与原规律保持有机联系，这一部分即规律转移。

② 规律破坏：当整体有规律的骨格中，某一局部受到破坏干扰，这就是规律破坏。在这些规律破坏处，可能出现骨格线的相互纠缠、交错、断碎甚至消失，骨格单位随之变形、漂浮或解体。但特异的部位仍应保持与原规律的某种联系，以保持构图的完整。

图 4.18　特异骨格

4.7　聚 散 构 成

1. 聚散构成的概念

聚散的现象在自然界和生活中比比皆是，如夜空中闪烁的星群、广场上散布的人群，均是有疏有密、有聚有散。聚散构成是一种对比的情况，它利用基本形数量和排列的不同，使基本形在画面中自由散布，产生疏密、虚实、松紧的对比效果。密或疏的地方引人注目，常常成为整个设计的视觉焦点。聚散构成在画面中造成一种像磁场一样的视觉张力，并具有节奏感，是一种富于动感的结构方式。

2. 聚散产生的条件

（1）聚散构成设计中，基本形可借助规律性骨格（重复、渐变、发射骨格）进行聚散的安排。将基本形放置在作用性重复骨格内进行位置的变动，可居中，也可做上、下、左、右或其他位置的变动。当基本形移出骨格单位之外，将会被骨格线切割。基本形的连接和切割，造成形的密集和形的疏散，自然而然构成了形的聚散。

（2）按照视觉判断来斟酌处理，非规律性地编排基本形，可以得到聚散的效果。

图 4.19 所示为一组聚散构成范例，在创作时应先确定基本形，然后将基本形置于各种骨格或动势中，或用视觉规律加以控制，使之出现自由而自然的聚散关系。

3. 聚散构成的类型

（1）趋向点的聚散。趋向点的聚散是将一个或两个以上的点散放在框架之内作为视觉焦点（骨格点），使它们成为众多基本形得以聚拢的出发点或归结点，并依托这些点形成不同的运动方式。

① 单一聚散式：所有的基本形趋向一个焦点。应注意焦点不可居中，不可偏下；可采用两种以上的近似基本形断断续续地迫向焦点；应注意聚合力的平衡，不可偏重一侧。

② 复合聚散式：在众多基本形分散趋向不同焦点的情况下，为了避免平均，应将主要聚拢点放在视觉中心并加强其聚合力，减弱其他焦点的聚合力，以达到轻重有序、主次分明的设计目的。

图4.19 聚散构成范例（一）

（2）趋向线的聚散。趋向线的聚散是将直线或弧线作为骨格线，分别置于画面内的不同方位，使之成为基本形发散或集结的起跑线或终结线，依托这些线形成不同的聚散运动方式。

① 并列聚散式：将预设的骨格线顺向并列，使所有的基本形分别趋向不同的线段。但需注意这些线段应采取弧度不一、长短不齐的顺向并列，以免形成呆板的队列式秩序。

② 纵横聚散式：将骨格线纵横曲折地摆放，使基本形产生方向不一、趋向各异的变化。

③ 交叉聚散式：将骨格进行不同方向的交叉或连接，使框架中既有骨格线又有骨格点，从而使多数基本形趋向主要位置上的交叉部位，形成相对有次序的组织排列关系。

（3）趋向面的聚散。趋向面的聚散是将点、线形成的简单的面放置在框架中，使众多基本形依托这些面的边缘聚拢在一起，形成方向较为复杂的运动方式。

① 同类聚散式：多种多量近似基本形，将每一种形放大一个，驱使众多小基本形向自己同类的形状聚拢。一是须分清焦点的主次，二是远离焦点的基本形要有所穿插变化。

② 异类聚散式：即众多小基本形向着异于自身形状的大基本形聚拢，以表示正、负两极中相吸、相斥的变化。

（4）自由聚散。自由聚散既没有规律，又没有明显的点、线、面的引力中心，而是依意象中的节奏、韵律趋势作疏密有致的变化。

（5）规范的聚散。规范的聚散是将聚散的简单基本形放置在渐变、发射等骨格之中，使基本形借助规范的骨格单位，形成有秩序的聚拢。它主要包括渐变聚散式、发射聚散式和重复聚散式。

（6）聚散构成的要点。

① 基本形的面积要小，数量要多，造型要简洁，以便有聚散的效果。

② 基本形的形状可以相同或近似，在大小和方向上应有些变化，使画面灵活多变。

③ 在聚散构成中，最重要的是基本形的聚散组织要有张力和动感的趋势，不能组织涣散。

④ 密集中心可以是以点为中心的密集，也可以是以线或面为中心的密集，关键是要处理好密集构成的形，既能使人感到完整，又能使密集图形互相穿插变化。

⑤ 当画面中有多个密集中心时，要有主次之分。可从密集面积和密集程度上进行调整，主要密集点与次要密集点之间有一定联系，各形象之间的相互关系有一定的呼应。

聚散的类型多种多样，只要我们积极创造、发掘有特色的基本形，综合利用上述技巧，往往可以形成较好的画面效果。在这里需要多应用学习过的形式美法则，注意画面的整体与局部、节奏与韵律、变化与统一（图4.20）。

图4.20　聚散构成范例（二）

4.8　对比构成

1. 对比构成的概念

对比其实就是一种比较，可以是显著的、强烈的，也可以是模糊的、轻微的；可以是简单的，也可以是复杂的。这种构成不以骨格线而是依靠基本形的形状、大小、方向、重心、空间、位置和色彩等的对比，以及有与无、虚与实的关系元素的对比，给人以强烈且鲜明的感觉（图4.21）。

图4.21　对比构成范例

2. 对比与协调

协调是求近似，对比则是求差异。在对比构成中，一味地追求对比会造成画面杂乱，因此也要在

对比的前提下寻求视觉的协调。需要注意的是：在对比的使用中，要求统一的整体感，视觉要素的各方面要有一定总的趋势，即有一个重点，相互烘托。如果处处对比，反而强调不出对比的因素。我们可以在画面中保留一个相近或相似的因素，或使对比双方的某些要素相互渗透，也可以利用过渡形，在对比双方中设立兼有双方特点的中间形态，使对比在视觉上得到过渡，也可以取得协调。

3. 对比的构成形式

（1）形状对比：完全不同的形状，必然产生一定的对比，但应注意统一感。

（2）大小对比：基本形的面积大小不同，线的长短不同所形成的对比。

（3）方向对比：在基本形有方向的情况下，如大部分基本形的方向近似或相同，而少数基本形的方向不同。

（4）色彩对比：由于色相、明暗、浓淡、冷暖不同所产生的对比。

（5）肌理对比：不同的肌理感觉，如粗细、光滑、纹理的凹凸感不同所产生的对比。

（6）位置对比：画面中基本形位置不同，如上下、左右、高低等不同位置所产生的对比。

（7）重心对比：重心的稳定、不稳定、轻重感不同所产生的对比。

（8）空间对比：平面中的正负、图底、远近等所产生的对比。当图少底多的时候，底包围图，图就特别突出；而当图多底少的时候，图包围底，底就显得突出；当图、底面积相等的时候，虚形和实形同时突出，感觉一会儿看到虚形，一会儿看到实形，产生视幻效果。

【构成设计法则范例】

（9）虚实对比：画面中有实感的图形称为实，空间是虚，虚的地方大多是底。

（10）聚散对比：密集元素与松散空间所形成的对比关系。

本章实训

（1）进行骨格创作练习。

（2）进行重复构成、近似构成、渐变构成、发射构成、特异构成、聚散构成、对比构成的单项练习。

第 5 章 平面空间构成

本章重点

平面空间,尝试分析二维平面空间和三维立体空间的异同,平面空间构成的创作技法。

学习目标

明确在二维平面中创造的三维视觉效果及二维平面空间形象的形成原理;掌握空间构成的各种设计创作技巧,并加以发挥创造。

核心概念

平面空间　　空间构成

【平面空间构成】

5.1 平面空间

1. 平面空间的概念

空间是物质存在的一种客观形式，本书中所讲的空间是具有长、宽、高3个维度的立体空间。对于物体而言，空间就是它实际占据的三维位置。我们通常把空间分为心理空间和物理空间：心理空间是没有明确边界却可以感受到的空间，如宇宙空间和色彩明暗空间等；而物理空间为实体所限定，是可测量的空间，如汽车驾驶舱和建筑的内部空间等（图5.1）。

图5.1 心理空间和物理空间

在平面构成中所谈到的空间形式，是以人的视觉而言的，它具有平面性、幻觉性、矛盾性。当多个形象并置于画面中，与画面平行，各形象之间无前后远近和厚度，并且包围这些形象的空间没有深度，这样的空间形式称为平面空间。平面空间的表达需要依赖于图形体系的形式，通过点的大小、线的疏密、面的转折或点、线、面的组合和穿插，都可呈现空间的视觉效果。其实，在平面构成中空间感只是一种假象，其本质还是平面的（图5.2）。

图5.2 平面空间

2. 平面空间的特点

（1）平面性：即二次元空间，也就是由长与宽（高与宽）两种空间维度构成的空间。前面章节

中所分析过的正负形的消失、减缺等形态特征，都是在平面空间中所存在的形式。

（2）幻觉性：这里指的是平面中的形态立体感，由几个面组合而得到的长、宽、高三维空间感觉。不同形态线的肌理重复和渐变排列也会产生幻觉空间。

（3）矛盾性：矛盾空间是在实际空间中不可能存在的空间形式，它是以三维空间透视中视平线的视点、灭点的变动而构成的特殊的、不合理的空间。

（4）紧张感：一是形态具备从原状态脱离的倾向，如"箭头"有一种要运动、启动的能量；二是两个分离的形态构成一个整体的最大距离，多用于创造动势。

（5）进深感：它是指在有限的物理距离中创造心理上的无限进深，以此来扩展空间感，具体做法主要是利用人们透视经验来造成悬念。

3. 平面空间的形成

（1）平面中的虚空间。所谓虚空间，虽然不是实体，但不是无作用的空间。如图 5.3 所示，面的平面折叠或者面的重叠往往引起人们对空间的感受，但实际上画面中并没有实际空间，而只有若干个造型的组合以及若干灰色色块而已。

图 5.3　平面中的虚空间

（2）平面设计中的时间延续效果。平面设计的时间要素与空间要素密切相连而成为运动要素。时间要素在构成中主要表现为延续性，设计的运动主要由视觉感知。时间延续性分为以下 3 种类型。

① 历时性——连贯性的延续：历时性延续是以渐变要素的连续排列为特征的，包括形状相似的渐变进行连续排列、波线形的延续、螺旋形的三维深度延伸（图 5.4）。

图 5.4　连贯性的延续形成空间

② 共时性——构成的时序性有时并不明显，甚至会"杂乱无章"。人眼的扫描不得不往返闪动，以捕捉色彩、明暗、图形等要素，这样的构成可以称为"跳跃式的延续"。图 5.5 所示为抽象大师蒙德里安创作的《百老汇的爵士音乐》《红、黄、蓝的构成》。

③ 时序的循环——平面设计也会有连续的中断，造成一个历时性延续的中断，而另一个历时性延续重新开始。这种中断是以间隙、错位和突变三种主要方式来表现的，图5.6所示的三张海报，分别在画面中使用了墙面的透视空隙、色块的错位及人物的形象突变来表现空间感。

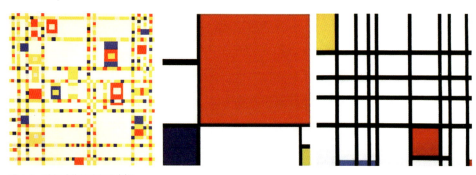

图5.5 跳跃式的延续形成空间

图5.6 中断后的连续形成空间

5.2 平面空间构成设计

1．平面性空间

我们对于对象的空间感觉，是视野中许多形态相互作用的结果。当视野中有熟悉的形体和环境关系时，我们就很容易对距离和空间做出判断。也就是说，任何形体的空间感的形成，必须要有相对应的形体作为参照。依据这一视觉原理和经验，就可以在平面中制造具有纵深感的三维空间。

（1）基本形之间的关系。形与形的分离、相遇、透叠、联合、减缺、差叠、重合都能表现平面性空间。形与形的相互关系体现了形之间的前后或上下关系，带有空间纵深感，是三维立体空间的表现。

① 形的大小差异表现空间感：由于透视的原因，相同的物体在视觉中会产生近大远小的变化。如图5.7所示，不论是球体还是块面，大的形象感觉离我们近，小的形象感觉离我们远，形成了形与形之间的先后远近感，体现了画面中的纵深空间。

图 5.7　形的大小差异表现空间感

② 形的间隔疏密表现空间感：画面中细小的形状或线条之间排列的疏密变化可以产生空间感。如图 5.8 所示，基本形排列的间距越大，感觉离我们越近；排列间距越小，感觉离我们越远。

图 5.8　形的间隔疏密表现空间感

③ 形的重叠表现空间关系：在平面上一个基本形复叠在另一个基本形之上，会有上下、前后、远近的感觉，从而形成空间感。如图 5.9 所示，当画面中有两个或两个以上形体相重叠时就会产生前后的感觉，这就是平面的深度感，是感知形体空间的一种常用手段。

图 5.9　形的重叠表现空间关系

④ 面的连接、转折与穿插表现空间感：如图 5.10 所示，面在平面构成中一旦有了转折关系，就使形象具有了长、宽、高的三维立体效果，画面中自然就形成了带有纵深感的三维立体空间关系。还可利用曲线、折线等多数量的重复秩序排列，形成半立体空间层次。

在平面设计中，面的连接、面的弯曲和面的旋转都可以形成体。两个平面相互交叉，平面就会因为交叉转为三维空间，前后穿插的空间关系由此产生。

（2）图与底转换。视线在图与底之间反复转换，图与底的意义也随之转换。当原来的图退隐成为底时，原来的底则成为图，这种图与底之间的反复转换，使平面性空间的表现具有双重意义。当

图 5.10　面的连接、转折与穿插表现空间感

图与底面积相当时，立场的争夺尤其激烈，由此也会带来图与底的不定性和波动性。如图 5.11 所示，画面中由图底转换带来的动感与意趣，使单纯的平面性空间显现出变化莫测的空间效果。

图 5.11　图与底转换形成空间感

2. 幻觉性空间

幻觉性空间是指形象在画面中不与画面平行，并具有长、宽和高的立体感。在平面设计中，表现出长、宽、高三维空间关系的即是幻觉性空间，也称三维立体空间。

（1）形的倾斜与扭曲表现空间感。基本形的倾斜或排列变化，会产生空间旋转的效果，带给人空间深度感。而弯曲本身就具有起伏变化，因此平面形象的弯曲，就会产生有深度的幻觉，从而造成空间感（图 5.12）。

图 5.12　形的倾斜与扭曲表现空间感

（2）透视表现空间感。利用透视学原理将平行直线集中消失到灭点的方法进行空间表达。基本形的大小和形状随视角改变而发生变化，产生三维透视效果（图 5.13）。

图 5.13 透视表现空间感

（3）影子表现空间感。物体接受光源就会产生影子，影子可在形象的前后表现出形象的轮廓、体积。它的存在使形象更富于真实感，在某些特殊造型中还可以加强画面的视幻效果。除此之外，影子的形态也可根据设计形式的需要进行透叠处理，产生不同方向投射的多支光形成的多方位投影设置，能更充分地发挥影子对形态立体感的衬托（图 5.14）。

图 5.14 影子表现空间感

（4）模棱两可的空间表现。由于观看方向的改变和注目点的转移，形象在空间中的位置也随之改变，可以产生忽远忽近、忽前忽后、模棱两可的变化，形成视觉在空间上的错视。

这类空间构成中还有一部分作品，违背透视学的原理，利用平面的局限性以及视觉的错觉创造出在真实空间里不存在的，具有奇妙视觉效果的空间关系，这种空间关系称为矛盾空间。图 5.15 中的作品综合运用了多种空间构成方法，加上视觉错视突出矛盾，使画面更显特殊。

图 5.15 矛盾空间

（5）轴测空间。轴测是建筑制图中的一种专业术语，是一种制图方法。此制图法不同于透视制图，它没有因透视造成近大远小的变化。当确定了 X 轴、Y 轴和 Z 轴三者之间的夹角后，即可沿轴

按照实际尺寸绘制长、宽、高 3 个方向上的图形。在设计时，可以在画面中假设一个三维空间，模仿物理空间的基本形式，将基本形等融入其中加以变形，往往能获得突出的构成感（图 5.16）。

图 5.16　轴测空间

（6）视幻空间。这种表现空间效果的艺术形式来自欧普艺术（Op Art），又称为视幻艺术。这种形式早在抽象派的画家作品中就有所体现。但作为一种独立画种，被人们广泛接受是在 1964 年纽约现代美术馆举办的"视觉的反应"美展以后。其作品以纯粹几何形态与色彩表现造型为主，发现艺术的数理构成，追求强烈的视觉刺激、动感和制造光的颤动，使观者的视网膜经受刺激与体验，引起视觉和心理方面的反应。如图 5.17 所示，视幻艺术作品最大的特征是综合表现运动、时间、空间，突出形式表现，具有强烈的视觉冲击力。

图 5.17　欧普艺术作品中的虚幻空间

以上是平面空间构成的几种主要设计方法，我们可以看出，空间构成往往不是由某一种单独方法创造的，更多的时候是综合运用多种技法来形成一幅饱满的作品。在学习中应该多加尝试，大胆创新，将各种技法融会贯通，以获得更好的学习效果。

【空间构成范例】

进行空间构成的练习时可以由浅入深。先利用简单的点、线、面、体等元素来形成空间感，控制基本形的大小、疏密、位置，再加以形态的弯曲、变形、重叠，往往可以形成较好的空间构成作品。当对空间构成的认识加深后，再逐步加强难度，并扩大作品的画幅。

本章实训

进行空间构成练习。

第 6 章　肌理探索

本章重点

肌理创造技法、视觉肌理和触觉肌理在生活中的表现、自然肌理的加工与创新。

学习目标

了解肌理的视觉特征及创作技法；掌握更多的构成设计创作技巧。

核心概念

肌理构成

【肌理构成】

6.1 肌　　理

1. 肌理的概念

肌理是指形象或物体表面的质感与纹理。不同的物质有不同的肌理形式，如粗糙和细腻、软和硬、规律和无规律、有光泽和无光泽等，使人产生不同的感觉。

肌理在平面的视觉形式上体现为"面"形态的平滑感和粗糙感。在自然界，肌理指的是物体表面的质感和纹理感（图6.1）。而人造物的表面处理除了视觉上的美感外，还具有使用功能。

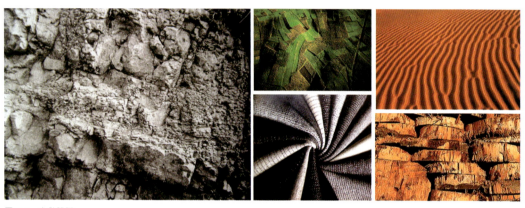

图6.1　自然肌理

2. 肌理的分类

（1）触觉肌理。触觉肌理用眼或不用眼都能感受，当我们用手触摸物体的表面时，能体会到凸起或凹下、粗糙、疏松、紧密、柔软、坚硬等。光滑的肌理能给人以细腻、滑润的手感，坚硬的肌理形态给人刺痛的感觉；木质的肌理能给人纯朴、亲切、无华的感觉。触觉肌理分为以下两类。

① 自然肌理：如木、布、纸、绳、玻璃等，都具有没有经过加工的天然肌理。

② 创造肌理：原有材料的表面经过加工改造，形成与原来触觉不一样的肌理形式。例如，对石头、金属或泥土等先采用雕刻、压揉、烤烙工艺处理，再进行排列组合。

（2）视觉肌理。对物体表面特征的视觉认识，是一种由平面的视觉元素构成的图形纹理，是能用眼睛看到的肌理。肌理的视觉形态和色彩非常重要，是肌理构成的重要因素。

6.2　肌理构成技法

【中国传统水墨画和拓印艺术中的肌理】

1. 肌理的创作途径

肌理的表现工具多种多样，如钢笔、铅笔、圆珠笔、毛笔、喷笔、彩笔等，都能形成独特的肌理痕迹；表现手法也很丰富，可用画、喷、洒、磨、擦、浸、烤、染、淋、熏、拓、贴压、刮等手法制作；可用的材料也很多，如木头、石头、

玻璃、油漆、海绵、纸张、颜料、化学试剂等。随着科技的发展,将有更多的材料被应用于现代设计之中。

2. 肌理构成的基本技法

(1) 手绘肌理法:这是一种最简单的肌理创作方法,可借助于多种工具,自由地绘制规则或不规则的肌理,也可以用干湿程度不同的笔触创作不同的肌理效果(图6.2)。

图6.2 手绘肌理法

(2) 浮色拓印法:将墨或者颜料滴在水面,稍微进行搅动。在颜色还未与水完全混合时,用较能吸水的纸张,铺在水面上,将浮色粘在纸上晾干即可。这是一种多变的偶然性,可创作出仿大理石的肌理效果。图6.3是学生利用墨汁和水通过浮色拓印法制作的肌理作品。

图6.3 浮色拓印法

(3) 自流法:将水分饱和的不同颜色涂在较光滑的纸面上使其自然流淌,或用气吹动使之构成各种偶然线条。其形象自然、活泼、生动,可表现较为抽象的形或似是而非的形。图6.4是学生通过有意识地吹制和少量喷溅处理,得到的类似植物的肌理痕迹。

图6.4 自流法

(4) 油墨法：用松节油在生宣纸上画出肌理，然后再用墨色罩染；也可以在熟宣纸上，先用墨色渲染，再加入松节油，利用油墨不相融的原理，获得特殊的肌理效果（图 6.5）。

图 6.5　油墨法

(5) 熏炙法：用打火机、火柴、蜡烛等用具在纸面以火焰烤、熏，可形成粗犷、质朴的特殊效果，其纹理十分别致（图 6.6）。

图 6.6　熏炙法

(6) 喷洒法：将颜料调和成适宜的稀释度，用刷子沾上颜料弹洒，也可以用喷壶、喷笔喷绘，或直接将颜料泼洒于设计作品的表面形成肌理，再用秃笔适当地进行补笔（图 6.7）。

图 6.7　喷洒法

(7) 混色法：用浓度较大的水粉颜料，在画纸上堆积并搅动使其混合成偶然形（图 6.8）。

图 6.8　混色法

（8）泡沫法：将洗衣粉或洗洁精加水打成泡状，添加颜料，置于纸上，待泡沫破裂后纸面可留下龟裂般的肌理；也可以用吸管以吹泡泡的方式，逐个将带有颜色的泡沫吹在纸上，获得更为丰富的肌理效果（图6.9）。

图6.9　泡沫法

（9）排水法：利用油水不相融的特性，先在纸上用蜡笔或蜡勾勒出图案，再用水性颜料进行刷涂。由于颜色无法覆盖被蜡画过的部分，从而形成奇特的效果（图6.10）。

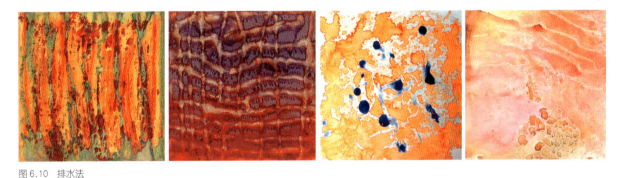

图6.10　排水法

（10）晕结腐蚀法：用适当浓度的洗衣粉或明矾将纸张粉刷一遍，待纸张干后将色彩或墨汁晕染其上，之后将水喷洒在墨痕中，即可获得冰凌、冰雪的特殊效果（图6.11）。

图6.11　晕结腐蚀法

（11）冲墨法：使用宣纸等吸水性较好的纸张，在墨水中加入树胶水，随意渲染在纸张表面，然后用清水冲墨，使原先纸张上的墨痕尽量渗开，等待效果理想时，使用吹风机对肌理进行固定（图6.12）。冲墨法可以在一张画面中多次进行，以获得更为奇特的视觉效果。

（12）对印法：将浓度较大的不同颜色涂在表面较光滑的纸板上，然后用另一张纸板与之对合在一起，用手压紧，揭开后即可形成两幅互相对称的图形（图6.13）。这种偶然形成的图形十分自然、生动，有些还比较接近某些自然景物，类似一幅风景画。

图 6.12 冲墨法

图 6.13 对印法

（13）压印法：选用表面有典型自然纹理的物体，如干树叶、树皮、米粒、砂石、干草、塑料袋、木板、羽毛等，先在其上面涂洒颜色，再将纸铺在上面压印。或者如同盖印章那样，用物品往纸上压印，利用其天然形象和肌理形成自然的肌理图形，如图 6.14 所示。

图 6.14 压印法

（14）抽绳法：用一根或多根粗细不同的棉线，沾上一种或多种颜料，自然盘旋于底纸上。用另一张纸盖住线和底纸，然后一气呵成，快速地抽出棉线，可以形成带有螺旋状肌理的作品。颜色的种类和线条的粗细、盘旋的圈数，都可以影响最终效果的变化（图 6.15）。

图 6.15 抽绳法

（15）揉纸法：将纸张揉皱并在其表面刷上各种颜色，展开后可以得到不同肌理的纹样，全纸揉皱和局部揉皱出现的效果不同。同时，也可以使用折纸的方法获得特殊的肌理。如果先将纸张涂色，再加以揉捻又会形成新的视觉效果。可尝试用颜料涂在揉皱的纸张上，进行对印或压印，还可以在揉皱的纸上晕染黑色条纹加以喷洒，获得良好的视觉效果（图 6.16）。

图 6.16　揉纸法

（16）渍染法：又称晕染法，在吸水性较强的纸张表面，滴上颜料让其慢慢散开。如果是吸水性不强的纸张，可先喷上一层清水，在接近晾干时，再涂上颜料。如图 6.17 所示，渍染法应用得当，可以获得如梦似幻、温柔含蓄的视觉肌理。如果辅以其他肌理，会使效果更加丰富。

图 6.17　渍染法

（17）擦刮法：先在材料上涂一层较厚的颜料，然后用锐器在表面刮刻，也可以用硬物体在上面摩擦，形成斑驳而富有历史感的肌理（图 6.18）。擦刮法在使用时需要注意力度和擦刮的方向，避免杂乱无章；色彩应丰富多样，以增强视觉冲击力。

图 6.18　擦刮法

（18）拼贴法：用一些旧书报杂志、彩色纸张，或者一些其他肌理的物品，根据设计要求进行剪贴，还可通过手撕得到偶然形（图 6.19）。

图 6.19　拼贴法

【有趣的肌理创造】

【采用不同技法创作的肌理作品】

肌理的创作手法丰富多彩，以上介绍的技法只是常见的几种。党的二十大报告指出，"科技是第一生产力、人才是第一资源、创新是第一动力"。设计的道路宽广，不断实践和创新才能得出真知，我们可以在身边寻找多种多样的材料进行肌理的创作，也可以在现有材料的基础上进一步加工后，再进行多种尝试，以获得更为丰富的肌理效果。我们使用的色彩和肌理手段越多，对肌理和材料应用的熟练程度就越高。

本章实训

（1）动手实验各种肌理创作技法。

（2）尝试将肌理的色彩层次和组织构成加以控制，并应用在平面设计作品中。

第 7 章　平面构成综合实践

本章重点

通过综合实训项目对构成知识进行总结归纳。

学习目标

能够将平面构成知识、技法融会贯通,并在有效的训练中切实提高设计水平;掌握并进一步提高平面构成的综合应用能力。

核心概念

综合构成练习

【平面构成综合实训】

7.1 材料拼贴与构成改造技术要点

1. 实训内容

第一部分：制作8开或4开的肌理拼贴作品1幅。使用黑白素描纸或色卡纸制作底版，在其上运用各种材料进行肌理创作，包括物质粘贴、照片撕碎及拼贴、打散重叠等视觉元素，进而形成具有构成感的画面。

第二部分：创作30cm×30cm的平面综合构成作业1幅。使用白卡纸或色卡纸制作底版，使用黑色签字笔作为主要描绘工具。通过对第一部分画面的肌理、造型元素进行基本形再造、基本形组合、抽象描绘和打散分割等，形成带有设计感的黑白平面综合构成作品。

2. 实训重点

第一阶段：通过拼贴物品的大小、位置关系等，控制画面的基础构成；通过拼贴物品的软硬、曲直寻找适当的构成语言，创作画面的主要构成元素；通过拼贴，使学生初步控制画面的各种视觉元素和对比感，形成肌理丰富、软硬对比分明、版面构成感强的拼贴画面。图7.1是学生完成的几张拼贴作品的照片。作品整体的黑、白、灰层次感分明，在元素的选择上有金属、木头、塑料和纸张等，形态大小各异，搭配合理，软硬肌理对比强烈，有较强的可塑性和绘画深度。在进行这一阶段的练习时，学生需要注意：拼贴作品是后期综合练习的基础，应尽可能地创造丰富的、多变的、对比较强的视觉元素，以方便进一步构成改造。

图7.1 肌理材料拼贴

第二阶段：对拼贴画面各元素的位置、大小、轻重、肌理、软硬进行适当调整和总结，鼓励进行大胆的省略和夸张，从而形成具有黑、白、灰效果和点、线、面形式美感的构成画面。在面对复杂的肌理与材料时，合理运用之前章节中讲到的具象-抽象转换法、基本形组合法和打散重构技巧，能够熟练使用各种描绘手法体现不同物质形态的质感。初期练习时，可以先用速写、素描的绘画技巧将肌理、材料进行改造，再逐步尝试从形态、组织结构、质感、虚实等方向多角度地思考并完成综合构成作品。力求最终完成的作品工艺细致，画面整齐，形式感强，视觉效果丰富。

在这一阶段，应注意以下几点。

（1）对于基本形的改造要大胆，不受具象物体的限制。

（2）可以适当改变对象所占面积和明暗比例，为画面效果服务。

（3）运用夸张和省略加强造型张力，增加画面形式感。

（4）将对象的肌理或局部进行夸大和提取，扩展画面表现力。

（5）综合应用平面构成的各种技能，创作既来源于拼贴作品，又不被拼贴作品所限制。

图7.2是3幅平面构成综合实践作品，整体画面大气整洁，视觉元素原创性强，灵活使用多种点、线、面造型和设计法则。综合利用空间构成与肌理的描绘，形成了黑、白、灰层次分明，视觉冲击力强的画面效果。可见创作者的构成技巧应用能力较好，达到了教学要求。

【平面构成综合实践】

图7.2　平面构成综合实践作品（一）

7.2　平面构成综合实践作品赏析

图7.3是一幅优秀的平面构成综合实践作品，画面中心的水杯形体十分突出，与其他的材料对比过强，因此在绘制后期会有较多的障碍。但是，创作者十分巧妙地运用空间构成技巧，大胆地将水杯归纳为一个圆柱体，并通过想象加入了锁链元素，从而使其成为最精彩的看点。其他的元素顺其自然安排其中，各种材质肌理都归纳到位，最后的效果值得肯定。

图7.4把肌理描绘应用得十分到位。创作者将拼贴的各种形态运用得游刃有余，转化成了不同的点、线、面元素，展现了创作者优秀的形态塑造能力。画面安排有条不紊，粗细搭配的线条相互穿插，形成了既丰富又不杂乱的画面。

图7.3　平面构成综合实践作品（二）　　　　图7.4　平面构成综合实践作品（三）

图7.5是很有借鉴意义的两幅作品，两位创作者围绕一张照片进行画面的设计与改造，体现了不同视角下对对象进行改造的多种可能性。可以看出，两幅作品的基本造型有相似之处，说明创作者对对象的理解是基本一致的。第一幅作品造型简洁，层次分明；第二幅作品肌理丰富，两幅作品各有长处。

图7.5 平面构成综合实践作品（四）

图7.6是一幅视觉冲击力十分强烈的作品，创作者将略显凌乱的拼贴进行了整理，使画面元素的大小、疏密、软硬对比得当，层次分明，是一幅富于理性的优秀作品。

图7.7是一幅能凸显创作者基本功的作品，画面中精细的点、线、面安排和形式美的把握，以及对具象和抽象元素的相互穿插，形成了略有奇幻色彩的画面。强烈的黑白对比又使画面层次得到加强，避免了琐碎的元素带来的累赘感。

图7.6 平面构成综合实践作品（五）　　　　　　图7.7 平面构成综合实践作品（六）

图7.8中的3幅作品都用了竖构图，拉长的画幅让构图更具形式感。3幅作品都十分大胆，画面处理抽象而夸张，改造手段彻底。左侧的作品韵律感十足，曲折对比成为画面的主题，各种元素点缀其中，灵巧而优雅。中间的作品形式感很强，横竖的穿插让画面的视觉冲击力更强。右侧作品中平面化的处理与众不同，体现出创作者匠心独具。

图7.9是一幅很值得学习的作品，其最精彩之处就是对各种软硬肌理的表达。画面中各种质感的线条粗细不同、长短不一，表现了不同的个性。应该鼓励这种细腻的表达，争取多一些质感的体现，这也是本次练习的目标之一。

图7.10中作品的最大特点在于创作者处理画面时用肌理来表现肌理，在最终的作品中大胆地使用了肌理和抽象形组合的描绘手法，使作品的视觉效果十分新颖。其构图刻意加强了形式感，为这幅作品赢得了更多的关注。

图 7.8 平面构成综合实践作品（七）

 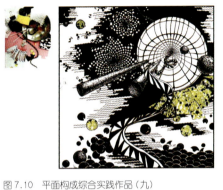

图 7.9 平面构成综合实践作品（八）　　图 7.10 平面构成综合实践作品（九）

【平面构成综合实践作品】

本章实训

（1）进行综合材料拼贴练习。

（2）进行平面构成综合练习。

第二部分

色彩构成

第 8 章　色彩构成基础

本章重点

色彩基础和色彩存在的客观因素、色彩的属性及分类方法。

学习目标

掌握色彩基础和色彩存在的客观因素,熟练运用色彩进行设计的思维方法。

核心概念

色彩　光谱　单色　复色　色相　色彩基础　色彩存在的客观因素
色彩的思维方法

【色彩构成基础】

8.1 色彩基础

色彩是一切视觉艺术的核心元素之一,也是一门交叉性的学科。色彩是随着多学科的发展而存在的视觉艺术形式。

1. 色彩基础知识

色彩基础知识的认识和了解、掌握和运用,与学生的职业生涯发展有着千丝万缕的内在联系,色彩将影响学生的创意设计手段和思维的表达。不了解色彩基础知识的学习是不完整的。因此,了解色彩原理、光学、物理学、生理学、美学、心理学、创意学是创意设计表达必修的专业课。

(1) 色彩的概念。色彩是与生活环境紧密相关的视觉元素,生活中的一切物品,都具有色彩的表象特征。"远看颜色,近看花"就是这个道理,色彩的表象先进入人们的视域,而色彩表现的优与劣,直接影响到人们对周围事物或物品的判断,并作用在人们的视觉思维活动中,从而引导人们对色彩审美的感受和认知的取舍。绚丽的色彩为设计师和热爱生活的人们提供了最佳的视觉信息传达路径。所以,在讨论色彩基础知识的同时,绝不能忽略光的作用。

如图8.1所示,作品《绿色意境》捕捉了光与自然色的瞬间,表达色彩与人的生活息息相关,绿色是最易让人认可的色彩,体现了优美的绿色意境;作品《冬景》是利用光与自然色的对比关系拍摄到的明暗对比色调的冬天景色。从视觉上分析,明调与暗调的对比都准确地表达了色彩主题,光与色的高度融合,体现了色彩审美意境在大自然中的真实再现,体现了自然美与主观美的巧妙融合。

图8.1 作品《绿色意境》与《冬景》

(2) 色彩的意义。人们在观察和思考色彩发生的变化时,不仅仅是感官层面的问题,而且是其精神追求和情感诉求的问题。对色彩感受不同时,人们的思维和情感也不同,其对色彩感受的结果也被人们赋予了特定的意义。色彩的意义多数与民族文化、民俗习惯有着不可分割的内在联系和心

理认同。不同的文化背景和生活环境中，产生的色彩联想和对色彩意义的解读方式也不尽相同。因此，在学习色彩构成创意之前，应该对色彩的意义做一个基本了解。

（3）色彩的作用。在观察色彩和解读色彩及表达色彩的思维活动中，色彩的作用属于相当重要的认识和表达环节，色彩的作用有 5 个方面的内容：一是色彩有助于视觉艺术活动达成预定的目标；二是色彩有助于视觉信息的快速传播；三是通过色彩视觉感受达到有益于视觉的认同；四是阅读色彩可以提高被传达者的色彩审美追求；五是色彩具有凸显警示和提示作用。

2. 光与色

光与色是与人类生存息息相关的视觉元素，想了解和认识并且掌握和运用好色彩元素，光学理论知识是必不可少的学习内容。

（1）光谱。光与色的美丽不仅仅在于它绚烂的表象特征，还在于它拥有科学的理论依据。早在 1666 年，英国科学家牛顿在剑桥大学的实验室里发现了色彩的成因，并且揭示了光色原理。牛顿把阳光从一个小缝隙引进暗室，通过三棱镜的作用，在银幕上出现了一条美丽的彩虹，分别由红、橙、黄、绿、青、蓝、紫这 7 种颜色的光构成。由此，牛顿把这种彩色光的有序排列现象称为光谱，光谱现象的出现，证明了光是由光谱中的色光构成的视觉模式。

（2）单色光与复色光。在牛顿以前的学者，认为白光是最简单的光线。牛顿用三棱镜把白光分解为红、橙、黄、绿、青、蓝、紫这 7 种颜色的光，如果在光线分散的中途加一块凸透镜，使分散的光线在凸透镜与银幕之间的某一点集中，而集中的一点则又成为白色光。所以，白色光即为复色光。

图 8.2 作品体现了间色和复色的关系，进行色彩调和创意设计。利用光与色的纯度序列调和关系，表达纯度构成训练的目的，分析了纯度构成色调的色彩调和关系。

图 8.2　纯度序列调和

（3）可见光谱与不可见光谱。用三棱镜分解太阳光形成的光谱，是人眼所能看见的范围。波长从 380～780nm（纳米 1nm = 10^{-9}m）的区域为可见光谱。紫色一端 380nm 以下是紫外线、X 射线、放射性的 γ 射线和宇宙线；红色一端 780nm 以上是红外线，以及雷达、广播、电视等波段电磁波。也就是说，小于 380nm、大于 780nm 的视域内为不可见光谱，通过仪器才能观测。

（4）颜色的波长。人眼能观察到的光线在光谱中只占很小的一部分，眼睛的最佳视域是光波的长度为 400～700nm。因此，不同的光波波长的可见光在眼睛中所产生的颜色感觉差异

也各不相同。以颜色与波长范围为例，红色的光波长度为 630～700nm、橙色的光波长度为 590～630nm、黄色的光波长度为 560～590nm。由此可见，数目大的色彩可见度高，数目小的色彩可见度低。所以，在学习设计创意的活动中，要认识和理解并运用好颜色的波长是设计成功的关键。

图 8.3 所示的作品体现了色与光的表现力。该作品利用光与色的序列调和统一关系，表达了光色构成序列训练的主题，分析了明度序列、色相序列、纯度序列的色彩表达关系。其训练目的是理解明度的渐次关系，将这种渐次关系有序地重新构成画面，表达明度构成色调的性格。

图 8.3　明度序列、色相序列、纯度序列

（5）光的三原色。光的三原色是由红色（Red）、绿色（Green）、蓝色（Blue）构成。把三原色按照不同的比例进行混合，就可以产生丰富多彩的颜色变化。这种混合光的三原色生成不同颜色的方法称为加法混色。加法混色是 RGB 颜色的基础（RGB 即 Red、Green、Blue）。

（6）颜色的三原色。颜色的三原色是由洋红色（Magenta）、青色（Cyan）、黄色（Yellow）构成的表象。原色是最基本的颜色，不管混入任何颜色，都无法获得原色。而混合三原色又可以产生所有间色和复色，这种混合三原色生成的不同颜色的方法称为减法混色。减法混色是 CMYK 颜色的基础（CMYK 即 Cyan、Magenta、Yellow、Black）。

（7）色相与色相环。

① 色相。色相是一种颜色区别于另一种颜色的名称。在光谱中可以清晰地辨认出红、橙、黄、绿、青、蓝、紫的基本色相，也称色貌。但是，在色相与色相之间，还是存在无数个渐次性变化的色相。因此，为了更方便地理解光谱，将光谱依次排列的各种色相位置与变化首尾连接并排列成一个环形，就构成了色相环。图 8.4 所示为全色相环。

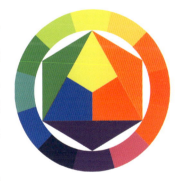

图 8.4　全色相环

② 色相环。在色相环中，距离较近的颜色之间的色相差别较小，把它们称为类似色或邻近色；相反，距离较远的颜色之间色相差别较大，称为对比色相。另外，对于任意两种颜色，当它们的距离最远时，甚至处于色相的正对面 180°的位置，这两种颜色属于互为补色的关系。例如，"红与绿、黄与紫、蓝与橙"就是三对补色。

如图 8.5 所示，第一幅作品是色相序列构成的训练，表达了对全色相环的认识与理解，色相序

列关系协调华丽；第二幅则是 1/2 色相环的色相序列构成作品；第三幅作品是色相序列构成，能正确地表达对全色相环的理解，使学生对色相的认识有了更加宽阔的视野。

图 8.5　色相序列构成

8.2　色彩存在的客观因素

大自然中的色彩是千变万化的客观存在。客观色彩因素又分为自然色与人为色两种，它们都存在于自然中和社会环境中。因此，研究和汲取色彩的灵感，就要从客观因素中提取、归纳、概括、表现，这是学习和进步的唯一有效途径。

1. 光源

颜色是依据光源照射而发生性质上改变的存在，颜料色决定于照明光色。因此，为了调色的准确性规定了标准光源，在调和颜料时更加方便适用。

2. 光源色

由各种光源发出的光，光波的长短、强弱、比例性质不同，形成不同的色光，叫作光源色。例如，由于普通灯泡的光所含黄色和橙色波长的光多，会呈现黄色味，而普通荧光灯所含蓝色波长的光多，则呈蓝色味。那么，从光源发出的光，由于其中所含波长的光的比例上有强弱，或者缺少一部分，从而表现出各种各样的色彩。

3. 物体色

物体色是由其自身的表象色彩与光源共同形成的颜色。物体色本身不发光，它是光源色经过物体的吸收、反射，映入人的视域中的光色感觉。例如，平时观察到的颜料色、动物色、植物色、服装色、建筑色及宇宙间万物的颜色等，这些本身不发光的色彩统称物体色。由于各种物体所投射的光源色各有差异，其自身特性各有不同，对光的吸收与反射也不同，因此所呈现的物体色也不相同。

图 8.6 中的第一幅作品是海滩夜景，是光源色的充分体现，体现了光源色对环境的影响，光色的冷暖、强弱改变了沙滩本身的色彩；第二幅作品体现了平行反射光的作用，表达了自然中平行反射光的真实性，反映出光源色、物体色、固体色之间的互相依存关系；第三幅作品是冬色，体现了光的渗透对树木的影响，表现出大自然中色相的冷色调，给人天籁般的色彩感觉。

图 8.6　光源色、光的平行反射与光的渗透

图 8.7 中的第一幅作品体现了光与水互为衬托的色彩关系，给人一种天地和谐的色彩意境；第二幅是昆虫的微观摄影作品，反映了大自然无限的创造力与原始美感，昆虫的黑色、褐色与大自然的绿色形成鲜明对比，体现了固有色是引导人们对视觉感受的微观色彩探索。

图 8.7　光与水的反射与固有色

8.3　色彩的思维方法

1. 分析色

原色、间色、复色是色彩创意构成的基础。

（1）原色：原色是由任何颜色都调不出的色彩，它包括红、黄、蓝 3 种颜色。图 8.8 所示为原色色相环。

（2）间色：间色的构成位置在两个原色正中间，它包括橙、绿、紫 3 种颜色。

（3）复色：是由原色和间色相混合而成的色彩，它的位置和色相不确定，可变性较大。

2. 色彩的属性

色彩的三属性——明度、色相、纯度。

（1）明度。明度是指色彩本身的明亮程度。色相环中，明度最

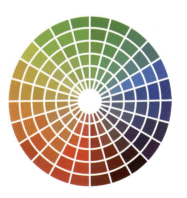

图 8.8　原色色相环

高的颜色是白色，最低的是黑色。若要提高色彩的明度，以颜料色为例，就要向这种颜料色中混入适量的白色颜料。深红色添加白色提高了明度，变成粉红色。所以，深红色与粉红色的明度是不同的，其他颜色也是按此方法混入调和，使其所产生的色彩丰富而多变。

图 8.9 所示为明度序列构成色调的训练，作品运用手绘平涂的技法，通过动态图形表达给人安静感的色彩，体现了在创意设计思维活动中，可以运用图形与色彩这两个方面，创造丰富的色彩语言的表达形式。

图 8.9　明度序列构成色调

（2）色相。色相是一种颜色区别于另一种颜色的外貌表象特征。所谓红、蓝、黄、绿等概念，就是色彩的"色相"。红色中混入黄色，就变成橙色；黄色中混入绿色，就变成黄绿色。如果把相近的颜色排列起来，可以形成一个圆，称为色相环。

（3）纯度。纯度是指色彩所具有的鲜艳度或纯净度。纯度高的色彩称为纯色，而在纯色中混入灰色或黑色后，就会成为纯度低的色彩。

图 8.10 所示的作品为纯度构成色调主题的训练。这幅作品运用纯度微妙的差异处理色调之间的关系，从心理上给人一种高贵典雅的视觉感受。

图 8.10　纯度序列构成色调

图 8.11 所示的作品运用了强弱对比的色彩语言，恰到好处地运用了色调的构成方法。

如图 8.12 所示，第一幅作品具有强烈的视觉冲击力，给人的感受是朝气和活力；其余四幅作品运用了弱调和的手法，能较好地表达明亮的灰色调构成方法，此色调适合应用于化妆品设计和洗涤品设计及环境设计等。

如图 8.13 所示，第一幅作品体现了一种富有弹性的张力和极高的荣誉感，但从色彩味觉角度分析，具有苦涩感，从情感角度分析略带痛苦的意蕴。这种色调适合用于建筑环境设计、书籍设

图 8.11 强弱对比

图 8.12 强烈的色相对比与柔和的色彩性格

图 8.13 间色与复色的色彩性格

计、时尚服装元素设计等；第二幅作品是神秘色彩性格的表达，具有双重的色彩性格与隐蔽性心理；第三幅作品是特立独行的色彩性格，表达的是一种什么都不存在的空灵感，充分体现了创作者对复色与互补色的认识与理解；第四幅作品是一种中立、中庸、中性的色彩性格，表现了寂寞、无奈、孤独的意境，将静态的图形与静态的色彩相结合，充分表现了色彩的孤独性和视觉的空灵感；第五幅作品运用温暖、柔软、圆滑的色彩语言，清楚地表现了褐色稳重的性格。

【中国传统色彩与文化】

图 8.14 所示的作品都是明度推移构成的主题训练，目的是正确地理解并准确表达色彩明度的变化关系。在手绘的过程中，既要熟练地掌握表达技巧，也要重视色彩审美的培养及色彩性格的运用。

图 8.15 所示的作品都是色相序列构成的主题训练，目的是正确地理解并准确表达创意主题，了解色相在设计领域中的重要性。

图 8.16 所示的前两幅作品都是纯度序列构成的主题训练，目的是正确地理解并准确表达灰色主题，深刻地领悟灰色在设计中的重要作用；第三、四幅是互补色序列构成的主题训练，目的是掌握色彩的互补关系。

图 8.14 明度推移构成案例

图 8.15 色相序列构成案例

图 8.16 纯度与互补色序列构成案例

本章实训

（1）动手制作 24 色的色相环。

（2）用三原色调出原色之间的间色。

第 9 章　色彩基本原理

本章重点

心理五原色与生理四原色的区别、心理五原色与生理四原色的表现范围。

学习目标

了解色彩的十项原则、色立体的基本知识。

核心概念

色彩的属性　　　有彩色与无彩色　　　色彩原则　　　色彩三要素　　　色调

【色彩基本原理】

9.1 色彩的属性

色彩可分为无彩色和有彩色两大类。前者如黑、白、灰,后者如红、黄、蓝、绿等色彩。

有彩色具备光谱上的某种或某些色相,统称为彩调。与此相反,无彩色就没有彩调,但有明暗之分,也称色调。有彩色表现很复杂,但可以用 3 组特征值来确定:一是彩调,即色相;二是明暗,即明度;三是色强,即纯度、彩度。三者称为色彩的属性,如图 9.1 所示。

图 9.1 色彩的属性

9.2 色彩原则

从本质上讲,色彩本身无好坏,只能说某些色彩在设计与构成中的视觉效果如何。本节将提供 10 项处理色彩的原则,以指导学生更好地应用色彩。

如图 9.2 所示,是将色彩按照色彩美的搭配规律组织起来,构成一种情感丰富的色彩意境。第一幅作品基于客观图像理性地分析色彩的搭配关系,运用独特的手法,对色彩的分析与组合进行了主观的判断与表达;其他几幅作品则是运用色彩的面积对比获得了既统一又丰富的视觉传达效果,避免了视觉信息的单调感。

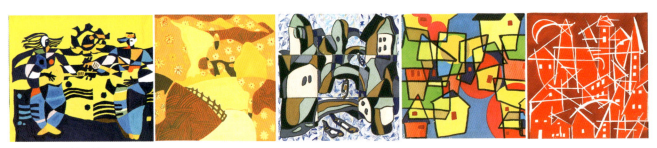

图 9.2 色彩的搭配案例

色彩含义都是相对存在的意义。这种对色彩的释义方式,受到很多客观因素的影响,如年龄、性别、个人经历、心理、情绪、种族文化、历史环境及传统生活方式等。例如,一个国家国旗上展现的特定色彩,就是这个国家传统文化、民族象征、历史因素等的再现。再如,那些在我国 20 世纪 70 年代流行的色彩主题,即代表丰收的金黄色、火苗般的橘红色等,都能让在那个年代长大的人,产生强烈的时代联想和回忆。

图 9.3 所示的作品,既有主观的互补色搭配,也有客观的"冷与暖"和"轻与重"的构成关系。

第一幅作品运用补色的互补原理结合推移的构成方法,使整体画面的视觉对比既鲜明又和谐,体现了创作者对互补色的理解和认识;第二幅作品中,创作者对主体人物和背景画面根据视距的不同,采用了不同色块进行处理,使画面极具感染力。

图9.4所示的4幅作品都具有不同的色彩纯度视觉效应,利用相同明度、不同纯度的色彩搭配关系,避免了低纯度配色中容易出现含混不清的现象,增强了整体画面在视觉上的平衡感。

图9.3 补色对比与色块对比构成色调

图9.4 纯度对比构成色调

图9.5所示的作品根据3种不同的色彩构成方式,恰到好处地使实用与审美在设计重构中互为作用。前两幅作品将杂乱无章的色彩有条理、有次序地排列起来,整体效果和谐统一;后4幅作品则采用了邻近色与对比色调和构成的方式,使画面的视觉效果鲜明、饱满、强烈。

图9.5 色调构成案例

研究色彩和谐的方法就是通过对色彩进行群组,对它进行分类,确定色彩之间的动态匀称性。要想有效地研究色彩和谐,就要重新回到理解和运用色彩理论的层面上。一名优秀的设计师,应该运用色彩理论去创造和谐的色彩关系,再通过不断实践,找到一种属于自己的独特的色彩语言。德

国艺术家约瑟夫·阿尔巴斯说："色彩和谐与平衡，是一种对称美；同时，在色彩中存在明暗反差的平衡，而且这种平衡能产生一种更为动态色彩平衡式。"

如图9.6所示，第一幅作品强调了纯度元素在空间混合过程中的主导作用，在与图像色彩关系相近的同时，使色彩的视觉效果比原作品更加鲜亮、和谐、明快；第二幅作品为中纯度的面积对比与表达，其中局部的补色对比，使画面的整体视觉效果更强烈；最后两幅是选择和提炼出富有华丽美感的色彩构成组合，丰富了人们的色彩信息，表现了与众不同的视觉魅力。

图9.6　空间构成色调

图9.7　色相序列构成色调

图9.7所示为色相与明度的序列表达。第一幅作品是高纯度色相序列，热烈得让人心潮澎湃；第二幅作品中，色相的明度变化可以营造安静祥和的气氛。

如图9.8所示，第一幅作品运用色彩的冷暖特性对空间进行视觉距离延伸的设计手法，在追求色块与色块之间的对比时，还兼顾色相的对比、纯度的协调、明度色调和纯度色调的差异；第二幅作品恰当地运用色彩的冷暖对比关系，取得丰富又多变的特殊色彩效果；后两幅作品中，以红色为基调向明调发展，和谐感与空间感较强，有一种单纯的秩序美。

图9.8　空间混合、面积对比与明度序列构成色调

图9.9所示的作品是对色彩情感的领悟和色彩性格表达的洞察。第一幅作品在保持了画面原有明度的同时，减少了对形体的依赖，超越了色彩的空间作用；第二幅作品是明度序列构成，给人沉

图9.9 空间混合、明度与面积对比构成色调

静、空灵、朴素的视觉效果；第三幅作品中图形的独立色调表达，展现了不同的色调与不同的色彩心理表达，且色彩的面积与色相也不重复，有明确的冷暖色调表达；第四幅作品中虽然每个局部面积的比例都有变化，但由于主色调的存在，使人不会感觉凌乱，反而更增添了色彩的对比与活泼感。

图9.10所示的作品在创意与表达时首先以"秋"为主题，而后确立色调的搭配与重构，巧妙地运用色彩的象征与比喻，表现了色彩三属性的搭配关系与自由重构。

图9.10 色彩联想构成色调

图9.11所示的作品，基于不同人群观察同一色彩产生不同感受的观点来分析，紫色和蓝色的明度序列构成色调表达了天空与云彩的形态，体现了创作者对色彩序列的认识与理解，表达了色彩明度的层次关系，形成了节奏感、韵律感及空间感的视觉效果。

图9.11 明度序列构成色调

图9.12所示的第一幅作品形成的纯色调、亮色调、灰色调、暗色调，给人4种不同的心理感受；后两幅作品强调的是秩序感和柔美感，由暗变亮的视觉递进效果表现了画面整体的层次，表达的视觉语言一目了然，减弱了色彩的视觉影响力。

图9.13所示的作品表达了平衡、对称、层次、空间、重复的色彩语言。如明暗的逐渐过渡形成了对比与和谐的色彩关系，体现了明度色调和冷暖色调的表达。

平版印刷术是一种四色印刷术，4种色彩分别是青色、品红色、黄色、黑色。在印刷过程中，不同量的色彩以小圆点的形式印刷到介质上。较大的印刷品可能需要增加色点的数量，以

87

增加印刷精度，还有可能要进行光面、覆膜等表面工艺处理，标准的色彩印刷指导体系会标示出CMYK四色的应用百分比，这样的标准也应用在SWOP（轮转胶印出版参数说明）系统中。例如，潘通色就是一种指导标准，能够保证色彩在Xerox DocuColor 6060数字设备上最终输出时的准确性，这样能保证标识在建筑物、电视广告、宣传手册上都能保持色彩的一致性。

图9.14中的作品在保持主题造型元素完整的前提下适当地进行形态分割，产生若隐若现的视觉效果。

图9.12　鲜与灰的明度序列构成色调

图9.13　空间混合构成色调　　　　　　　　　　　　　　图9.14　色彩联想构成色调

图9.15中运用渐变节奏变化的序列程度的不同，产生由弱到强、再到平滑等多种形式的变化。

图9.15　明度序列构成色调

色彩标准主要应用在织物色彩、配画色彩、塑料制品的色彩方面。通常情况下，这些物品都与印刷品有关。对于显示设备上的色彩，无论是网络媒体还是电视媒体，都应用了不同的色彩标准。网络媒体的色彩标准来自传统印刷业的色彩规范体系，通常图形图像设计软件都会事先预置一套适用于网络媒体的色彩应用标准，尤其是那些用于设计网页的软件。对于电视媒体而言，由于NTSC制式（主要应用于美国）和PAL制式（主要应用于欧洲和亚洲）而导致相同的信号在这两种制式之间转化，色彩会产生比较严重的问题。实际上，根本就没有相关的传输标准，但那

些图形图像设计软件能够将标准 CMYK 色彩转化成为 RGB 色彩,并且转化之后的色彩符合色彩标准的要求。

图 9.16 所示为明度序列主题与色相序列主题的作品,主要是让学生理解并认识色彩明度变化的微妙之处,同时也能够对色相的新视域进行认识与表达。印象派绘画色彩具有无穷的视觉魅力,它引领人们向着时尚的方向探索前行。

图 9.16 明度与色相序列构成色调

9.3 色彩三要素——明度、色相、纯度

1. 明度

明度是指色彩的明暗程度,对光源色来说,又称光度、亮度、深浅程度等。明度是全部色彩都具有的属性,任何色彩都可以还原为明度关系来思考(如素描、黑白照片、黑白版画等)。明度关系是搭配色彩的基础。明度最适于表现物体的立体感与空间感。

白色颜料属于反射率相当高的物体,在其他颜料中混入白色,可以提高混合色的反射率,提高混合色的明度;混入白色越多,明度越高。黑色颜料属于反射率极低的物体,在其他颜料中混入黑色颜料,可以降低混合色的反射率,也可以降低混合色的明度;混入黑色颜料越多,明度越低。黑与白之间可形成许多明度阶梯,人的最大明度层次判别能力可达 200 个台阶。普通实用的明度标准大都定在 9 级左右,如孟赛尔把明度定为包括黑白在内的 11 个等级,黑、白之间为 9 级不同程度的灰。有彩色的明度是根据无彩色黑、白、灰的明度等级标准而定的。

2. 色相

色相是指色彩的相貌,是用于区别色彩种类的名称,指不同波长的光给人不同的色彩感受。红、橙、黄、绿、青、蓝、紫各自代表一类具体的色相,它们之间的差别就属于色相差别。红色加白色可混合出明度、纯度不同的几种粉红色。红色加黑色可混合出几种明度、纯度不同的暗红色。红色加灰色可混合出几种纯度不同的灰红色。它们之间的差别不是色相的差别,只能是同一色相(即红色相),且彼此明度、纯度不同的红色而已。色相的种类很多,可以识别的色相达 160 个。

3. 纯度

纯度是指色彩的纯净程度,也指色相感觉鲜与灰的程度,还有艳度、浓度、彩度、饱和度等说法。可见光辐射有波长相当单一的,有波长相当混杂的,也有处在二者之间的。光谱中红、

橙、黄、绿、蓝、紫色光都是高纯度的色光。颜料中的红色是纯度最高的色相，橙、黄、紫等色在颜料中是纯度较高的色相，蓝、绿色在颜料中是纯度最低的色相。除波长的单一程度和颜料本身的最高纯度不同会影响纯度外，眼睛对不同波长的光的敏感度也会影响色彩的纯度。眼睛在正常光线下对红色光波感觉敏锐，因此红色的纯度显得特别高；对绿色光波感觉相对迟钝，因此绿色的纯度就显得低。纯度只能是一定色相感的纯度，凡是有纯度的色彩必然有相应的色相感。因此，有纯度的色彩都称为有彩色。

4. 明度、色相、纯度三要素的关系

任何色彩（色相）在纯度最高时都有特定的明度，假如明度变了，纯度就会下降。高纯度的色相加白或加黑，降低了该色相的纯度，同时也提高或降低了该色相的明度。高纯度的色相加上与之不同明度的灰色，降低了该色相的纯度，同时使明度向该灰色的明度靠拢。高纯度的色相如果与同明度的灰色混合，可构成同色相、同明度但不同纯度的序列。

9.4 色 立 体

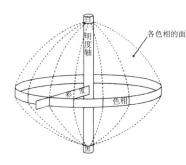

图9.17 色立体基本骨架与简明示意图

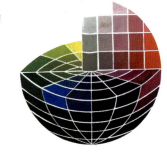

把不同明度的黑、白、灰按照上白、下黑、中间为不同明度的灰等差秩序排列起来，可以构成明度序列。把不同色相的高纯度色彩按红、橙、黄、绿、蓝、紫、紫红等差环列起来，构成色相环。把每个色相中不同纯度的色彩，外面为纯色，向内纯度降低，按等差纯度排列起来，可得各色相的纯度序列。以无彩色黑、白、灰明度序列为中轴，以色相环的各种色彩环列于中轴，以纯色与中轴构成纯度序列，这种把千百种色彩依明度、色相、纯度3种关系组织在一起，构成一个立体，这就是色立体，如图9.17所示。

1. 孟赛尔色立体

孟赛尔色立体是由美国色彩学家孟赛尔创立的色彩表示法。他的表示法是以色彩的三要素为基础。色相称为Hue，简写为H；明度为Value，简写为V；纯度为Chroma，简写为C。色相环是以红（R）、黄（Y）、绿（G）、蓝（B）、紫（P）的心理五原色为基础。再加上它们之间产生的色相，橙红（YR）、黄绿（YG）、蓝绿（BG）、蓝紫（BP）、红紫（RP）成为十色相，排列顺序为顺时针。再将每一个色相细分为10等份，以各色相中央第5号为各色相代表，色相总数为100。例如，5R为红，5YR为橙，5Y为黄，以此类推，每种基本色取2.5、5、7.5、10这4种色相，共40种色相。在色相环上，相对的两种色相为互补关系。

孟赛尔色立体（图9.18），中心轴为黑、白、灰，共分为11个等级，最高明度为10，表示理想白；最低明度为0，表示理想黑。1～9为灰色系列，$V=10$表示扩散反射率为100%，即色光作全部反射时的白；$V=0$则表示全部吸收。事实上，这两种情况不可能存在，只是理想罢了。有彩色

的明度与相应的中心轴无彩色一致，因此如将色立体做水平断面，其各色彩（色相、纯度与明度）均相同。纯度垂直于中心轴，黑、白、灰的中轴纯度为0，离中心轴越远，纯度越高，最远为各色相的纯色。同一色相面的上下垂直线所穿过的色块为同纯度，以无彩轴为圆心的同心圆所穿过的不同色相也是同纯度。

2. 奥斯特瓦德色立体

奥斯特瓦德色立体（图9.19）是由德国色彩学家奥斯特瓦德创造的色彩体系，简称色立体。他的色彩研究领域涉及非常广泛，他创造的色彩体系不需要很复杂的光学测定，而是将所指定的色彩符号化，为设计师的实践应用提供认识、理解、掌握色彩、表达色彩的有效工具。他深入研究了相关色彩的调和问题，形成了一整套配色理论体系。奥斯特瓦德色立体，是以赫林的生理四原色黄（Yellow）、蓝（Ultramarine Blue）、红（Red）、绿（Green）为基础，将4色分别放在圆周的4个等分位置上形成两对互补色。再在两色中间依次增加橙（Orange）、蓝绿（Turquoise）、紫（Purple）、黄绿（Leaf Green）4种色相，共计8种色相；然后，每一种色相再分为3种色相，构成24色相的色相环，色相的顺序是黄、橙、红、紫、蓝、蓝绿、绿、黄绿。选取色相环上相对的两种颜色在回旋板上回旋，就构成灰色，所以相对应的两种颜色为互补色。

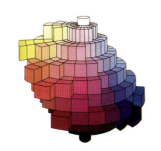
图9.18　孟赛尔色立体

图9.19　奥斯特瓦德色立体

3. 色立体的作用

在运用色彩信息进行表达时，仅凭借直觉选择色彩符号去表达是有限之举，学生应通过对色彩理论的深入研究与学习，达到对色立体的认识、理解，只有掌握色立体的排序规律、色彩原理、色彩搭配的方法，才能在实践中找到适合自己的色彩语言表达方法。

（1）色立体为学生及应用者提供了几乎全部的色彩理论体系，可以帮助学生拓展色彩视域和思考空间。

（2）色立体是严格按照色相、明度、纯度的科学关系组织而构成的体系，给学生提供了科学的色彩搭配方法。

（3）建立了一个标准化的色立体，方便学生对色彩的应用和管理。

（4）根据色立体的色彩搭配关系，可以任意改变一幅作品的色调变化，还能保留原作品的某些关系，能取得更加理想的视觉效果。

色立体能使学生更好地掌握和应用色彩的科学原理、寻求多样性的表达途径，突破依靠色彩直觉表达的瓶颈，使复杂的色彩关系在思维活动中形成立体的结构框架，为更好地应用色彩元素和色彩语言，提供了行之有效的表达方法。

9.5 色　　调

图 9.20　24 色相环

PCCS（Practical Color Coordinate System）色彩体系是日本色彩研究所研制的，色调系列是以其为基础的色彩组织系统。其最大的特点是将色彩的三属性关系综合成色相与色调两种观念来构成色调系列。

色调系列是由 24 种色相与 9 种色调组成的，看到色调系列的 24 色色环，总结一下 24 色系的组织结构：PCCS 色彩体系的色环结构，是以"三原色学说"为理论基础的。以红（R）、黄（Y）、蓝（B）为三主色，由红色和黄色产生间色——橙（O）；黄色与蓝色产生间色——绿（G）；蓝色与红色产生间色——紫（P），组成 6 种色相。在这 6 种色相中，每两种色相分别再调出 3 种色相，便组成 24 色色相环（图 9.20）。

图 9.21 所示的作品是明度序列构成色调，通过明度的差别认识色彩的微妙变化，给人以简洁、清爽、优美的色彩意境，体现了创作者对色彩知识的理解与表达手法的熟练。图 9.22 所示为鲜与灰对比构成色调的作品，表达了纯度、明度、灰度、重度的色彩调配关系。运用色彩理论与色彩搭配方法，进行色块并置的表达能力训练，使色彩感觉更加明快、和谐。

图 9.21　明度序列构成色调

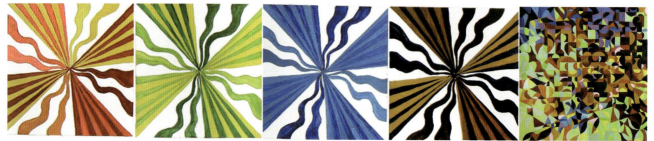

图 9.22　鲜与灰对比构成色调

图 9.23 所示的作品也是明度序列构成色调。有规律、有秩序的明度重构形式，是学生必须掌握的技能，其目的是让学生掌握这种重构形式并得到理性上的提升，从而认识到更多的色彩层次变化。

图 9.23　明度序列构成色调

　　图 9.24 所示的作品是对色彩的认识与分析。在创意与表达的过程中，应该具有严谨的学习态度。需要重点说明的是，第三幅作品在一定的冷暖、色相、明暗、纯度的关系下，寻找色彩的表达与变化，创作出独特的、生动的空间混合作品；第四幅作品加入与主要色调反差较小的色调，减弱了整体黄紫、红绿对比，使强烈的色彩趋于和谐与统一。

【中国传统吉祥图案与色彩】

图 9.24　色相、空间混合与面积对比构成色调

本章实训

（1）根据色立体理论进行明度序列构成色调训练。

（2）根据色立体理论进行色相序列构成色调的认识与训练。

第 10 章　色彩对比

本章重点

色彩三要素的对比构成方法和应用。

学习目标

掌握明度、色相、纯度、冷暖、面积、同类色和互补色对比的方法,能够在创作过程中将色彩与形状、面积、方向、肌理等造型要素结合起来应用。

核心概念

明度对比　　色相对比　　纯度对比　　冷暖对比　　面积对比　　同类色对比　　互补色对比

【色彩对比】

10.1 明度对比

明度对比主要指由色彩明暗程度差别而形成的对比。在明度对比中，可以是同一种色相的明暗对比，也可以是多种色相的明暗对比。人眼对明度的对比最敏感，明度对比对视觉的影响最大。将不同明度的两种色彩并置在一起时，便会产生明的更明、暗的更暗的色彩现象。同一种色彩，当其周围的环境发生改变时，其产生的明暗关系也会给人不同的感觉。例如，把灰色置于白底之上，此时灰色看上去比较暗，而移到黑底之上，灰色似乎又变得亮了起来。

在明度对比中，如果其中面积最大、作用也最强的色彩或色组属高调色，同时又存在强明度差，这样的明度基调可以称为高长调。以此类推，如果画面主要的色彩属中调色，色彩的对比属短调，那么整组对比就称为中短调。按这种方法，明度调子大致可划分为10种：高长调、高中调、高短调；中长调、中中调、中短调；低长调、低中调、低短调；最长调。第一个字都代表画面中主要的色或色组。明度调子划分图，如图10.1所示。明暗差别越大，视觉感越清晰、越明快；明暗差别越小，就会呈现视觉感弱、不明朗的视觉效果，如图10.2所示（注：最长调为全白色，故在图中不体现）。

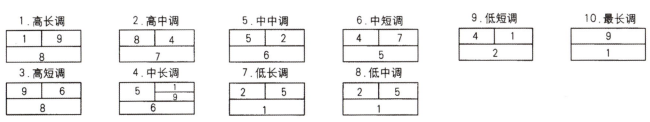

图10.1 明度调子划分图

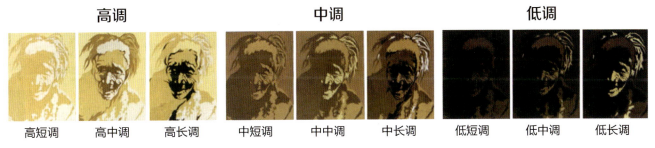

图10.2 明度对比的9种色调构成（一）

明度对比是色彩在同一个空间中色彩并置的视像效果，明度对比会产生强烈的视觉张扬感，它具有积极向上的心理感受，具有表现色彩本身的视觉信息，适合应用在生活用品方面的创意设计中，如图10.3所示。图10.4是由明度变化而产生的明度构成9种色调的主题作品，对比具有强、中、弱的明暗变化，因而在视域的色彩影响力也有着差异和区别。明度对比建立于明暗差别的基础上，对比强度取决于明暗差别的程度，色彩的层次感、空间感主要来自明度对比，体现柔和的色彩美感。

图10.3 明度对比的9种色调构成(二)

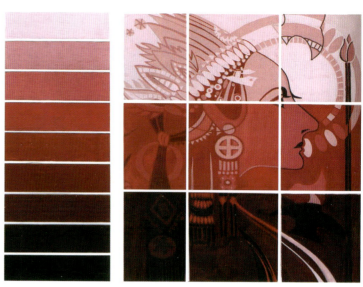

图10.4 明度对比的9种色调构成(三)

10.2 色相对比

将色相环上的任意两色或三色并置在一起，因色相的差别而形成的对比称为色相对比。在色相环上，红、黄、蓝是不能由其他颜色混合出来的原色，而三原色之间如按一定的比例混合，即可得到色相环上的其他全部彩色。红、黄、蓝表现出最强烈的色相特征，是色相对比的极端。与红、黄、蓝三原色比较，绿、紫、橙三间色之间的色相对比略显柔和。

同类色相对比是色相中最弱的对比，这种色相对比由于共性而缺乏个性，画面视觉感弱，形象模糊，色调和谐（15°～30°）；临近色相对比的基调刺激适中，色调鲜明，情感突出，整体感强；类似色相对比的特点是关系和谐、雅致，比同类色相对比丰富（60°以内）；对比色相对比的特点是效果强烈、鲜明，让人兴奋（120°）；互补色相对比是色相对比中最强的对比，是色相对比的归宿，它的对比更完整、更充实、更富有刺激性，画面显得饱满、活跃、生动（180°）。

色相对比图如图10.5所示。三原色与三间色组成了红与绿、黄与紫、蓝与橙三对互补色，这3对互补色是最强烈的色相对比，如图10.6所示。

色相色调也可以称华丽色调。华丽色调中不掺任何混杂的颜色，宏观观察相对纯净的色彩，给人的色彩感觉是具有生命力、活泼、积极向上，经常运用在体育用品、娱乐器材、儿童玩具和学习

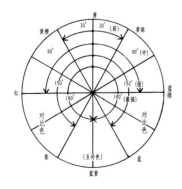

图10.5 色相对比图

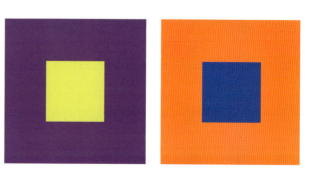

图10.6 对比色对比

用具等方面。如果在华丽色调中混入少量白色，色彩就会呈现出活泼愉快、明朗鲜活的氛围。华丽色调具有良好的视觉感应。在设计户外广告和城市形象导向系统中，会收到非常好的视觉引导性作用。华丽色调在生活中的应用领域较广，小到纽扣，大到服装、建筑环境，都需要它传达视觉信息。

例如，红色与橙色就是相邻，拥有一种暖色色调的感受，而湖蓝、钴蓝、普蓝则是同类色相构成的冷色相色调，如图10.7和图10.8所示。

以色相为主构成的色调训练主题，掌握了色相与色相之间的联系及应用，理解色调的构成，必须符合类似构成、对比构成、互补构成的关系，要想使画面吸引人的注意力，就必须熟练掌握色彩的属性及色调构成方法。

图10.7　色相对比范例（一）

图10.8　色相对比范例（二）

10.3 纯度对比

纯度对比是将处在同一空间位置的色彩进行鲜与灰的搭配，以便更准确地表现色彩主题。为了主题信息，纯度对比是最具有视觉说服力的手段之一，加强一种颜色，同时减弱另一种颜色，使色彩对比形成两个立场、两个极端，以此更能突出色彩主题创意的表达。纯度对比较之明度对比、色相对比更柔和、更含蓄。其特点是增强用色的鲜艳感，即增强色相的明确性。彩度对比越强，鲜艳色的色相就越鲜明。因为鲜艳色与浊色的对比效果是相对的。同样，一种颜色与浊色对比时可能显得鲜艳，而与更鲜艳的色彩对比时，则显得暗淡、浑浊。

纯度构成色调又称朴素色调，将它混入高明度灰、中明度灰、低明度灰时，颜色会产生模糊而浑浊的视觉感受，给人以平和与柔弱的心理感受。纯度构成色调是将两个以上的色彩，运用在一个空间位置时，将不统一的色彩因素降低纯度，使色彩的明度和色相一致，构成统一的色调。朴素色调的色彩可以在自然环境和人为环境中找到，因而具有平和感与靠近感。由于朴素色调协调了纯色的强烈感，才具有朴素与安静的感觉。朴素色调的暖色可以使人联想到棕红皮肤、干枯的树、稻草、用火烤过的肉类食物，给人温暖的感受。如果以冷色系为主色调，并采用朴素色调的色彩搭配关系，就能创意出委婉、素雅的色彩意境。

在纯度对比中，如果画面中占大面积的色彩是高纯度，对比的另一色彩属于低纯度，那么将形成鲜艳的强对比效果，即鲜强对比。用这种方法大体可划分为10种彩度调子，即鲜强对比、鲜中对比、鲜弱对比、中强对比、中中对比、中弱对比、浊强对比、浊中对比、浊弱对比、最强对比。

图10.9是纯度对比范例，表达了高纯度与灰之间的有序排列，体现了因纯度改变而产生的色彩变化所传达出的色调与色彩情感的表达。

图10.9 纯度对比范例

10.4 冷 暖 对 比

冷暖对比是指由于色彩的冷暖差异而构成的冷暖感受的对比关系。

冷暖构成色调是将色彩的冷暖关系进行重构搭配，使形成的冷色调更加衬托暖色调，更具有亲和力的视觉效果。在色彩冷暖对比中，首先找出最暖色，即橙色，定为暖极，再找出最冷色，即蓝色，定为冷极，橙与蓝正好是一对互补色，根据孟赛尔色相环将 10 个主要色相由暖极到冷极划分为 6 个冷暖区。橙为暖极，是最暖色；红、黄是暖色；红紫、黄绿是中性微暖色；紫、绿是中性微冷色；蓝绿、蓝紫是冷色；蓝为冷极，最冷色。冷暖对比范例如图 10.10 所示。

图 10.10　冷暖对比范例

10.5 面 积 对 比

面积对比是指两个或更多色块的相对色域，这是一种多与少、大与小的对比。面积构成色调是掌握与运用色调的最佳途径。运用色彩的形态大小、面积的比例关系，都可以产生色调的统领

感，如果想强调某一色彩为主色调，就可以大面积应用在色彩创意设计中，使主色调的颜色占有 60%～80% 的面积，大面积地重复运用一种色彩，就会产生主色调的感觉。面积对比范例如图 10.11 至图 10.13 所示。

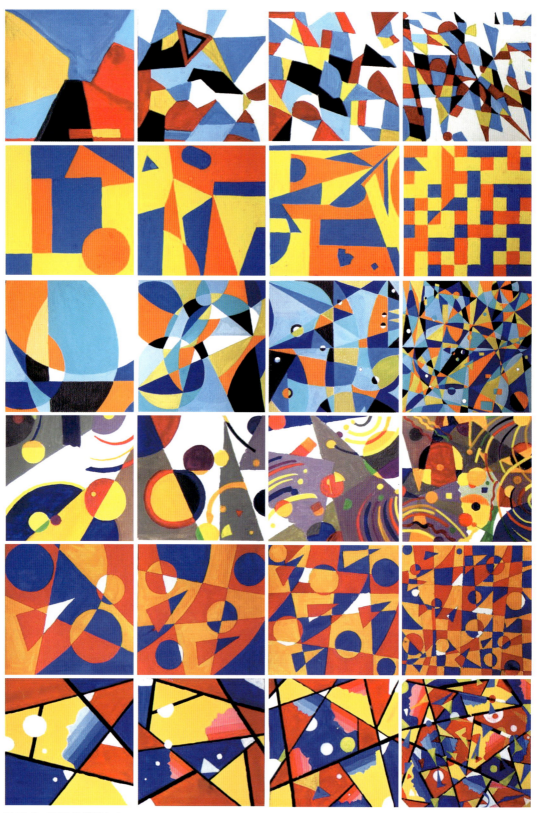

图 10.11 面积对比范例（一）

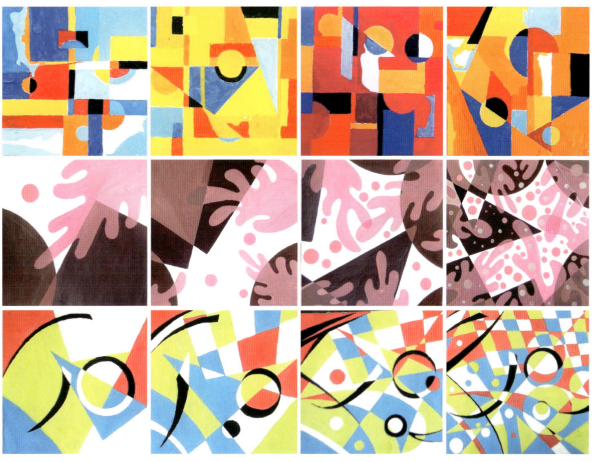

图10.12 面积对比范例(二)

图10.13 面积对比范例(三)

10.6 同类色对比

同类色构成色调是以两种以上的色彩构成的色彩搭配关系。在选择色彩搭配时,可以选择同类色来完成色调的创意表达,例如黄色系中柠檬黄、中黄、橙黄、土黄之类的色,让色彩在选择时就有色调的倾向性。

同类色对比是一种寻求共同元素感的弱对比。同类色可以是同色相,也可以是同明度、同纯度

的空间并置，但最终使色彩的个性弱化。大面积的同类色在作品中可以体现特定的气氛和意境，从而构成主色调。主色调是作品的生命线，如图10.14所示。

要增强同类色构成的视觉冲击力，就要加强色相色调、明度色调、纯度色调的搭配关系。这种正确运用色彩的联想构成的色调搭配方式，拓宽了色彩的使用范围，加强了色彩语言的表达能力。这种色彩思维能力的提升，不仅是对色彩象征性表现的把握，同时也是对生活元素的积累与总结。

图10.14 同类色对比范例

10.7 互补色对比

互补色对比是色彩表达中最具有视觉震撼力的对比色彩。如果运用得当，会产生深刻的色彩形象记忆。有彩色与无彩色对比，具有强烈的视觉效果，会使人在最短的时间内记住创意设计作品的整体色调与色彩倾向。在24色相环中，彼此相隔12个数位或者相距180°的两个色相均为互补色关系。在色彩创意中，互补色色调会使人的视觉产生强烈的刺激性和不安定感。如果搭配不当，容易产生浮夸、生硬、急躁的视觉效果。因此，可以通过处理主色相与次色相的面积比例关系，用形态移位的方法来调节色彩构成的关系。互补色对比范例如图10.15所示。

【故宫中的色彩】

图10.15 互补色对比范例

本章实训

（1）进行明度、色相、纯度对比构成色调训练。

（2）进行冷暖对比、面积对比、互补色对比构成色调的训练与表达。

第 11 章　色彩调和

本章重点

分析色彩语言的规律与调配方法,学习运用和调配间色、复色。

学习目标

掌握色彩调和的概念,熟练运用色彩的调和方法。

核心概念

同一调和　　类似调和　　秩序调和　　对比调和　　面积调和

视觉生理的平衡

【色彩调和】

11.1　同　一　调　和

当两种或两种以上的色彩因差别较大而产生不调和时，可将其中的每种色彩都混入同一种色彩的元素，混入的同一元素量越多，调和感就越强。

1. 同色相调和

同色相调和是指孟赛尔色立体、奥斯特瓦德色立体同一色相页上各色的调和。由于同一色相页上各色的色相、纯度的差别，所以除色相、纯度因接近而模糊，或者互补色相之间因纯度过高而不调和外，其他搭配均能取得含蓄、丰富、高雅的调和效果。

2. 同明度调和

同明度调和，即在孟赛尔色立体同一水平面上各色相的调和。

3. 同纯度调和

同纯度调和是指在孟赛尔色立体、奥斯特瓦德色立体上同色相、同纯度的调和。图 11.1 所示为色彩对比与补色关系的色彩搭配，两幅作品依据视觉的接受程度分别降低了每种色彩的纯度，并在每种色相中加入了白色进行调和，使色彩变成高明度的亮色，或减弱了色相的强对比，避免了高纯度色彩组合给人的刺激、躁动等不舒服的感觉。

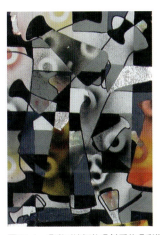

图 11.1　色彩对比与补色关系的色彩搭配

4. 非彩色调和

非彩色调和是指孟赛尔色立体、奥斯特瓦德色立体的中轴色即无纯度的黑、白、灰之间的调和。只表现明度的特性，除明度差别过小、过分模糊及黑白对比过分强烈外，均能取得很好的调和效果。黑、白、灰与其他有彩色搭配，也能取得调和感很强的色彩效果。

5. 常用的同一调和方法

（1）混入白色调和。在强烈而视觉刺激的色彩双方或多方混入白色，使每一种颜色本身的明度

提高、纯度降低，让其对人视觉的刺激力减弱。混入的白色越多，调和感就越强。因此，色彩的性格越不明确，得到的色彩视觉效果就越和谐。

（2）混入黑色调和。在刺激的色彩双方或多方混入黑色，使双方或多方的明度、纯度降低，对比减弱。双方混入的黑色越多，调和感越强形成和产生的色调也越重，得到的视觉感受就越稳定。

（3）混入同一种灰色调和。在刺激的色彩双方或多方混入同一种灰色，实际上也是在对比色的双方或多方同时混入白色与黑色，使双方或多方的明度向灰色靠拢，纯度降低。双方或多方混入的灰色越多，调和感越强。

（4）混入同一种原色调和。在刺激的色彩双方或多方混入同一种原色（红色、黄色、蓝色任选其一），使双方或多方的色相向混入的原色靠拢，如红与绿双方对比强烈，给人感觉过分刺激而不调和。例如在红色与绿色中分别混入同一种原色黄色，使红色向黄色发展为橙色，使绿色向黄色发展为黄绿色，这样橙色与黄绿色之间的对比要比红色与绿色之间的对比调和多了，因为它们之间有共同的黄色，所以双方或多方混入的原色越多，调和感越强。

（5）互混调和。强烈对比的两种颜色，如果使其中一种颜色混入另一种颜色，如红色与绿色，红色不变，在绿色中混入红色，使绿色也含有红色的成分，使之增加同一性。也可以让双方互混，如在红色里加绿色，同时在绿色里加红色，使双方的色彩向对方靠拢，从而达到调和。

（6）混入同一种间色调和。混入同一种间色调和，则是在强烈对比色的双方或多方混入两种原色（因为间色为两原色相混而成），在增强对比双方或多方的调和感方面，与混入同一种原色调和的作用一样。

如图11.2所示，纯度对比有较强的视觉效应，高纯度的色彩可以组成刺激、明快的色调。但是，中纯度的色彩可以给人以温和、安静的色彩感觉；低纯度的色彩则形成朦胧的、含蓄的、不确切的视觉传达效果。同明度、不同纯度的主题表达，目的是加深对不同层次的灰色阶的认识与理解，能正确地调和出不同的灰色阶，达到拓展色彩变化关系的目的。搭配互补色的同时，在面积的比例、纯度的配置及色相的倾向性上，都应具有调和的倾向，满足视觉舒适感。

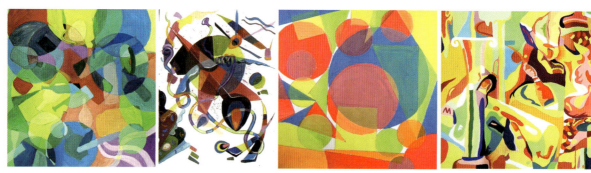

图11.2 不同色彩调和方法范例

（7）点缀同一种色调和。点缀色，即在画面中所占的面积小而分散的色彩。在强烈对比的两种色彩中，共同点缀同一种色彩，或者双方互为点缀都能取得一定的调和感。例如一名运动员上衣是红色，裤子是绿色，两种色彩纯度都很高而且面积又基本一样，给人的感觉强烈而刺激，如果在

红、绿运动服上都点缀以黄色的色块。或在绿色动裤上点缀红色的色块,在红运动服上点缀绿色的色块,都能增强对比双方的调和感。

(8) 连贯同一色调和。当对比色彩过分强烈显得十分不调和,或色彩过分含混不清时,为了使画面达到统一调和的色彩效果,用黑、白、灰、金、银或同一种色线加以勾勒,使之既相互连贯又相互隔离,从而达到统一的效果。仔细观察西方教堂的玻璃嵌画,用的彩色玻璃基本是强烈对比的原色和间色,但是给人的感觉既强烈又调和,这是什么原因呢?除在配色和面积上搭配得当之外,主要是由于镶嵌色玻璃的框架在逆光下成为黑色,就像在五彩缤纷的色彩中用同一连贯黑色加以勾勒,所以才会表现得既强烈、辉煌,又统一、和谐。

11.2 类似调和

在色彩搭配中,选择性质或程度接近的色彩组合以增强色彩调和的方法,称为类似调和。

类似调和主要包括类似色相调和、类似明度调和、类似纯度调和3种。

(1) 类似色相调和。是以色相的明度、纯度关系来辅助搭配和协调的配色方法。

(2) 类似明度调和。这是在类似明度色调中选择有对比性的色彩或补色色相来丰富画面效果,但要避免过强的色相与明度变化之间的冲突。

(3) 类似纯度调和。这种调和突出纯度的变化,明度和色相关系要相应减弱,以达到优美、雅致的配色效果。

11.3 秩序调和

秩序调和又称渐变调和,是指一组色彩按明度、纯度、色相等分成渐变色阶,组合成依顺序变化的调和方式,又称浓淡法。秩序调和是色立体中线上的色彩的调和,是渐进变化色调的意思。把不同明度、纯度或色相的色彩组织起来,从而形成渐变的、有节奏的和有韵律的色彩,使过分刺激、杂乱无章的色彩柔和起来,并且有条理、有秩序地和谐起来,就称为秩序调和。

1. 明度秩序调和

明度秩序调和即黑、白、灰的秩序,将黑色逐渐加白,可构成明度渐变,由黑到白之间所分的等级越多,调和感就越强,如图11.3所示。

图11.3 明度秩序调和

2. 以明度秩序为主的调和

以明度秩序为主的调和即纯色加白或纯色加白又加黑，可构成以明度为主的渐变，如图11.4所示。同明度、不同纯度的主题表达，目的是能够正确地调和出不同的灰色阶。

图11.4 以明度秩序为主的调和

3. 色相秩序调和

色相秩序调和非同明度调和，即红、橙、黄、绿、青、蓝、紫所构成的色相秩序，无论高、中、低纯度秩序，均能获得以色相为主的秩序调和。

4. 补色秩序调和

（1）补色互混秩序调和，即将一对互补色进行混合，使其渐变。互补色互混的秩序之间所分等级越多，调和感越强。

（2）补色分别加灰色（同明度的灰与不同明度的灰）形成的秩序调和，所分等级越多，调和感越强。

（3）补色分别加白色形成的秩序调和之间所分等级越多，调和感越强。

（4）补色分别加黑色形成的秩序调和之间所分等级越多，调和感越强。

（5）对比色相秩序调和所形成的秩序之间等级越多，调和感越强。

5. 纯度秩序调和

（1）同色相之间明度的纯度秩序调和，即任选一种纯色，再选与之明度相同的灰色混合，形成同明度的纯度秩序，可取得很好的调和效果。

（2）同色相不同明度的纯度秩序调和，即任选一种纯色，再选与之明度不同的灰色混合，形成不同明度的纯度秩序，也可取得调和感很强的色彩效果。但由于纯度对比效果弱于明度对比效果，所以当所选择的灰色与所选色相的明度差过大时，纯度秩序易被明度秩序所代替。

11.4 对比调和

对比与调和是互为依存、矛盾统一的两个方面，都是获得色彩美感和表达设计主题的重要手段。在一个画面中，根据表现主题的不同要求，色调可以对比因素为主，也可以调和因素为主。在情感的反映上，积极的、愉快的、刺激的、振奋的、活泼的、辉煌的、丰富的等情调，一般是以对

比为主的色调来表现。舒畅、静寂、含蓄、柔美、朴素、软弱、幽雅、沉默等情调，适宜用调和为主的色调来表现。

对比意味着色彩的差别，差别越大，对比越强，相反则越弱。所以，在色彩关系上，有强对比与弱对比的区分。如红与绿、蓝与橙、黄与紫三组补色，是最强的对比色。在它们之中，逐步调入等量的白色，那就会在提高它们明度的同时，减弱其纯度，成为带粉的红绿、黄紫、橙蓝，形成弱对比。如果加入等量的黑色，就会减弱其明度和纯度，形成弱对比。在对比中，减弱一种颜色的纯度或明度，使其失去原来色相的个性，两色对比程度会减弱，趋于调和状态。

调和就是色彩性质的近似，是指有差别的、对比的色彩关系，经过调配整理、组合、安排，使画面产生整体的和谐、稳定与统一。基本方法是减弱色彩诸要素的对比强度，使色彩关系趋向近似，从而产生调和效果。

11.5 面积调和

面积调和在色彩构成中占据非常重要的位置，它通过增大或者减少对比色的面积来调节色彩对比的强弱，并得到一种色、量的平衡与稳定的效果。如果对比色面积相当，比例相同，就难以调和；面积大小、比例各异则容易调和，面积比例相差越大，成为一种相互烘托的有机整体时，其对比关系也就越趋于调和。在画面中，通常小面积用高纯度的色彩，大面积用低纯度的色彩，能取得调和的色彩效果，如图11.5所示。

图11.5 纯度、对比与面积调和

11.6 视觉生理的平衡

正如瑞士色彩学家约翰·伊顿所说："在观看任何一种特定色彩的同时，眼睛会自动地将补色产生出来。互补色的规则是色彩和谐布局的基础。因为，遵守这种规则会在视觉中建立起一种精确的平衡。"当同明度、不同纯度的秩序推移构成训练时，就会有这样的体会。如果选择大红色，用黑、白色调出所需要的与红色同明度的灰色。然后，用调和的灰色与红色混合，通过量的递减构成

【色彩调和与京剧戏服】

同明度、不同纯度的渐变层次色彩效果,这时再观察纯灰色给人的视觉感受是略带绿色的视觉印象,图中的灰色变为绿灰色,灰色与红色就成为互补色的视觉色相补充关系,使色彩信息达到一种视觉平衡,如图11.6所示。

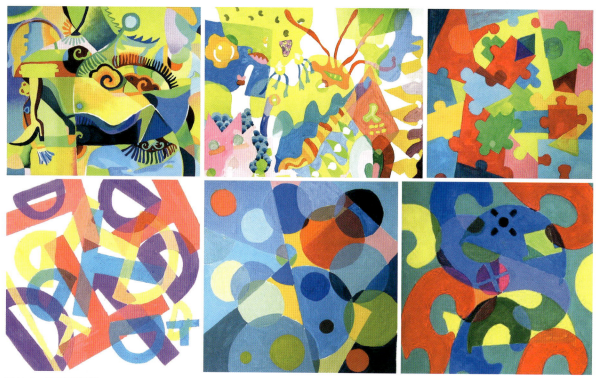

图11.6　色彩调和范例

本章实训

（1）实训掌握色调调和的方法。

（2）用色调调和出新的色彩语言关系。

第 12 章　色彩混合

本章重点

色彩混合的内在和外在条件、色彩混合的训练方法。

学习目标

掌握并能够熟练运用色彩混合的方法。

核心概念

正混合　　　负混合　　　加色混合　　　减色混合　　　中性混合

【色彩混合】

12.1 正混合

正混合是指色光的混合。在实验室中，用两个三棱镜分别将两束阳光分解为两个红、橙、黄、绿、青、蓝、紫的光谱，再将各单色光投放到银幕上相互混合，就可以观察到各单色光相互混合的情形。艺术表演舞台上的灯光操控常用这种方法。

12.2 负混合

负混合是指颜料的混合，颜料的混合是明度降低的减光现象，所以称为负混合或减法混合。颜料、染料、涂料等色料的性质与光谱上的单色光不同，是属于物体色的复色光，色料的显色是把白光中的色光作为部分选择与吸收的结果，所反射的光和所吸收的色光里，都含有几种不同的单色光。如图12.1所示的作品，色彩空间层次感明确，既有调和又有弱对比的色彩关系。作品中的大部分色块都做了纯度调和，高纯度与中纯度的对比、色相对比，既是华丽对比，又具有一定的含蓄性。

图12.1 色相空间混合

12.3 加色混合

加色混合又称色光混合。它是以光的三原色红（朱红）、绿（翠绿）、蓝（蓝紫）为基本色光进行混合的，三原色光可以混合出任何色光，而任何色光却不能混合出三原色光。色光混合的色彩成分越多，合成的色彩明度越高，因此称为加色混合。

12.4 减色混合

减色混合是指颜料的混合，是一种物质性色彩混合模式。颜料混合的特点与加色混合相反，混合后的色彩在明度、纯度上都有所降低，混合的成分越多，其明度越低。减色混合主要是指色料的混合，也被称为负混合、减法混合。绘画用的颜料、印刷用的油墨以及用于印染的颜料等，这些有色物质的色彩，是对日光有选择性地吸收或反射。"吸收"一部分色光，也就是"减去"另一部分色光。不同色料的混合意味着对光的吸收量的增加。色料混合后，射入不同波长光线的色光被不同的色料选择吸收，这

样反射的光波就减少了,其明度、纯度也随之降低。混色越多,就有越多的光波被吸收,反射的光线则越来越少,色彩也就随之越来越暗、越来越浑浊。加色混合与减色混合的对比,如图12.2所示。

图12.2 加色混合与减色混合

12.5 中性混合

中性混合是基于人的视觉生理特征所产生的视觉色彩混合,它并不改变色光或发光材料本身,混色效果的亮度既不提高也不降低,所以称为中性混合。

1. 颜色旋转混合

颜色旋转混合是指把两种或多种颜色并置于一个圆盘上,使其快速旋转所产生的色彩。颜色旋转后的混合效果,在色相方面与加色混合的规律相似,但在明度上却是混合各色的平均值。

2. 空间混合

将不同的颜色并置在一起,当它们在视网膜上的投影小到一定程度时,这些不同的颜色就会同时作用于视网膜上邻近部位的感觉细胞,以致眼睛很难将它们独立分辨出来,此时会在视觉中产生色彩的混合,这种混合方式称为空间混合。空间混合又称并置混合、中性混合、第三混合。将两种或多种颜色穿插、并置在一起,在一定的视觉空间之外,能在人眼中造成混合的效果。其实颜色本身并没有真正混合,它们不是发光体,而只是反射光的混合。

空间混合的产生,必须具备以下条件。

(1) 对比各方的色彩比较鲜艳,对比较强烈。

(2) 色彩的面积较小,形态为小色点、小色块、细色线等,并呈密集状。

(3) 色彩的位置关系为并置、穿插、交叉等。

(4) 有相当的视觉空间距离。

如图12.3所示,第一幅作品利用视觉空间混合取得的色彩丰富、强烈的艺术效果;第二幅作品是运用视觉空间混合手段产生的强烈的视觉艺术效果;第三幅作品表现了通过生理色彩对比而营造的空间关系。互补色与强对比的色彩并置,其中邻近色并置排列给人的一种亲和力,削弱了距离感,而补色并置排列时给人的视觉冲击力增强了距离感,使色彩具有了强烈的生命力。

图12.4所示的作品利用视觉的空间混合,制造视觉空间的色彩对比与色相并置,在视觉中产生强烈的色彩艺术冲突。

色相空间混合的范例如图12.5和图12.6所示。

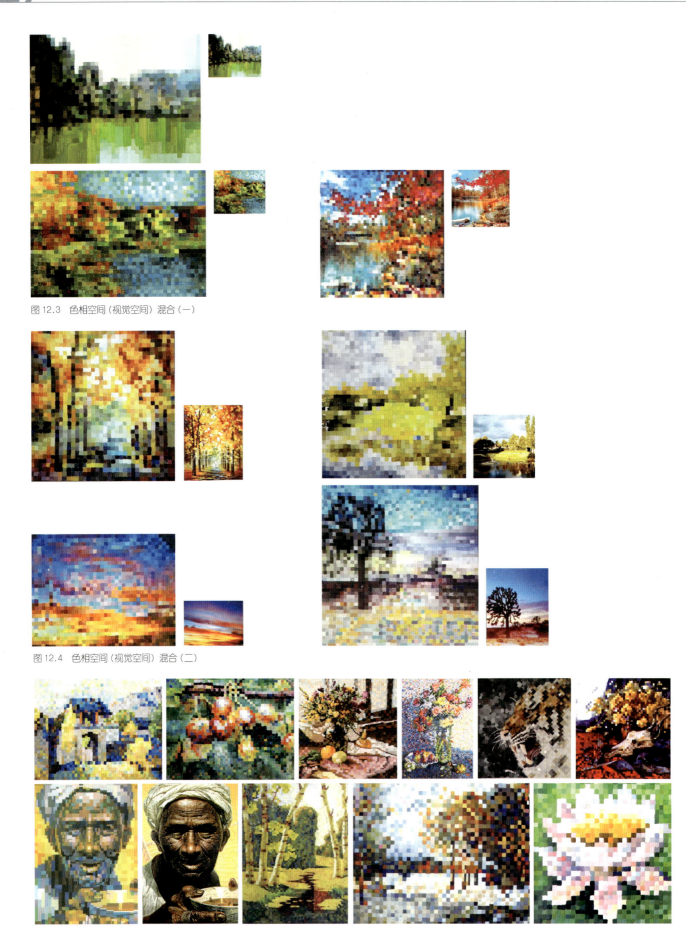

图 12.3 色相空间(视觉空间)混合(一)

图 12.4 色相空间(视觉空间)混合(二)

图 12.5 色相空间混合(一)

图 12.6 色相空间混合（二）

本章实训

（1）讨论色彩对生活的影响与作用。

（2）分析如何运用色彩创意营造所要表达的视觉效果或空间效果。

【彝族服饰与色彩空间混合】

第13章　色彩的视觉心理

本章重点

分辨色彩心理感受对色彩的选择；重视色彩心理、色彩局限性、手绘造型能力的三位一体的表达。

学习目标

掌握并运用色彩的视觉感受、色彩的心理象征进行色彩肌理和色彩归纳的技法色彩创作；掌握肌理和归纳表现的定义、分类和方法。

核心概念

感觉　　空间感觉　　色彩形象　　时尚色彩　　色彩视觉感受

色彩的心理象征　　色彩肌理　　色彩归纳

【色彩的视觉心理】

13.1 色彩的视觉感受

视觉是一个生理学的词汇，无论是暖光还是冷光作用于人的视觉器官，都能使人的细胞兴奋，再经过视觉神经系统的加工、处理后产生视觉。通过视觉，人们会感知外界物体的形状、色彩、明与暗、动与静的变化，获得有意义的创意设计信息。科学证明，人们获得的信息 80% 以上是通过视觉获得的。因此，视觉是人的 5 种感觉中最重要的感觉。

13.2 色彩的心理象征

色彩心理是由色彩心理感觉、色彩空间感觉、色彩形象与象征、色彩情绪的释义构成。因此，学生要认真学习和研究色彩心理的感知作用及影响力，使未来的创意设计更具有视觉传达的感染力。党的二十大报告指出，要"坚持以人民为中心的发展思想"。了解色彩心理可以让设计者更有效地将作品的情感表达出来，也可以根据不同人群和场合选择合适的色彩设计来满足人民群众的审美需求，使设计更具有目标性，更加直接地影响观众的情绪和态度。

如图 13.1 所示，由于红色的光波最长，穿透力也强，感知度更高，所以红色在我国历来是代表热情、积极与喜庆的传统色彩。纯度、明度较低的绿色给人深沉的遥远感，淡绿色与淡蓝色则更显活泼。绿色代表了大自然的一切有生机的景象，画面中大片的绿色及典雅的橙色，恰好能带给人们生机勃勃的视觉印象。

图 13.1　色相序列构成色调

图 13.2 所示的第一幅作品是纯度序列构成色调，纯度的渐变使色调的序列天然合一，给人以高度的柔和感。因此，纯度色彩的对比会有前进或后退的视觉感受，并产生空间感。第二幅作品表达了冷与暖的色相对比关系，可以清晰地理解色彩的膨胀感和收缩感带来的心理感受及作用。不同面积和色相的色块并置，可以达到混合的视觉效应，通过主观创意设计将客观景象表现得极具魅力。第三幅作品表现了色彩本身并无冷暖的温度差异，只是视觉的感知意识。色彩会引起人们对冷暖感觉的心理联想与想象，使观者的生理与心理产生对色彩的分析与判断。第四幅作品从色彩三要素出发，将各种色彩在空间位置、面积大小、相互关系方面进行有机结合，按照色相序列有秩序、有节奏地彼此连接，使它们相互呼应、相互依存，从而构成和谐的色彩整体。

图 13.3 所示的第一幅作品大面积的红色显得很有生命力，给人以热情奔放、温暖与热情的心理感觉。高纯度序列给人感觉鲜活有力，黄蓝序列很有个性，同时以红色的热情使画面温暖又不会显得过分张扬。第二幅作品是黄色与蓝色序列构成色调的关系，通过色彩对比来体现画面的层次

图 13.2 纯度、补色与色相序列构成色调

图 13.3 色相与面积对比构成色调

感，渐变的色相给人强烈的节奏感和审美情趣。第三幅作品中，黄色在蓝色的衬托下显得温柔而婉约；与纯蓝色对比，则显得刚劲有力；当与橙色或棕色搭配时，散发着乡土气息。

图 13.4 所示的第一幅作品是蓝色纯度序列构成色调的表达，注目性与和谐感较强，体现冷静、智慧、深远的色彩意境。第二幅作品体现一种安全、清洁的色彩感，低纯度的蓝色暗淡深沉，给人压抑的心理效果。第三幅作品是明度序列构成的色调，色彩感情的表达与明度有直接的关系，通过明度序列、色相序列的移动变化，依托色阶的递进结构关系表现主题的内涵。

图 13.4 明度序列构成色调

图 13.5 所示的作品呈现出一种宁静、整洁的感觉。冷暖搭配让人倍感宁静和清爽，画面丰富，展现出一种优雅的视觉效果。冷暖的色彩搭配是永不过时的流行色，简单大方，清晰明了，既给人高雅的感受，又不会显得单一无趣。

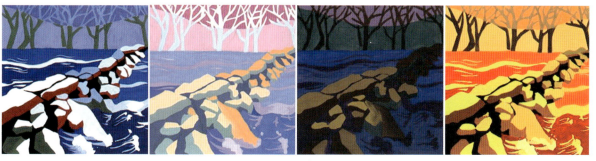

图 13.5　面积对比构成色调

13.3　色彩肌理

色彩肌理是指运用特定的物质材料与相应的塑造手法所造成的画面组织纹理。肌理可看作是制作手法与材质两种因素的综合表现。如画家特定的塑造方法、运笔、各种笔痕墨迹及渗化的细微变化；画布、扁笔、画刀及颜料所产生的笔触、刀痕等效果。它们生动、自然、奇妙，能唤起创作者和观赏者内心深处的想象，给人以独特的美感与享受，如图 13.6 所示。

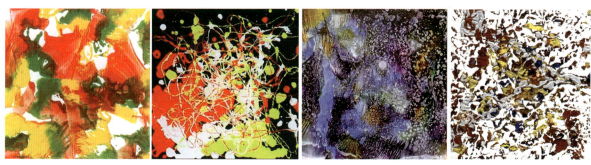

图 13.6　色彩肌理表现作品（一）

1．画面肌理在美术作品中的审美表现

（1）具象地反映物象。这是色彩肌理存在的客观依据之一。例如，在写意中国画中以干涩的含有许多飞白肌理的枯笔，象征性地表现干枯的树干，以渗开的湿墨肌理去表现雏鸡的羽毛，以各种皴法肌理去表现不同的山石地貌。在印象派绘画里，利用点彩的细碎肌理去模拟光与大气粒子的闪烁感。法国印象派画家莫奈经常直接在白画布上用不透明的颜色厚涂，采用跳跃、活泼的小笔触形成斑斑点点、粗糙不平的画面肌理。

（2）悦目。人类视觉对装饰美的要求是审美过程中的一个基本要求。装饰美的内涵也就是具有意味的形式美，而色彩肌理恰好具备了较强的肌理形式美感。例如，各种运笔的肌理效果，各种不同的塑造手法，水、色、纸自然融合的墨韵趣味，都满足了人们"愉悦"的形象感受。

（3）传情。色彩肌理的表象也正是一种用来传达感情的形象。这种通过点、线、面所表现的浑浊与清楚、突出与凹进、光滑与粗糙等组织纹理，经过感官唤起了人们的记忆与联想。例如，垂直的肌理可以造成静穆崇高的感觉、倾斜的肌理可以产生冲击与运动的联想、破碎的肌理使人想到残破与杂乱、整齐的肌理能表现秩序与条理。线性肌理给人方向感，粒状肌理给人沉静与自若，曲线肌理象征优美、流动与不安，水平的肌理又可表现稳定与宽广。

（4）色彩肌理对个人风格的作用。在名家作品中可以看到丰富多彩的色彩肌理结构。塞尚的作品中多出现厚涂重抹；高更的作品则是漫不经心的大块平涂；凡·高的作品是条状笔道，浓稠的颜色密集如编织篱笆；劳特雷克喜欢使用吸油的底子或透露出底色，画面貌似粉彩。名家的作品往往通过色彩肌理就可识别真品与赝品，这是因为画家在长期艺术实践中自然形成的作画方式和技法特点，以及不同艺术气质和不同艺术观念，也是个人风格形成的标志，如图13.7所示。

图13.7　色彩肌理表现作品（二）

2. 肌理在画面上的表现与运用

色彩肌理从它的形态面貌上讲，有其自身的审美价值。从它的结构表现形式上讲，也有其独立的表现规律，如画面上的秩序感、节奏感、韵律感、对比与和谐、变化与统一等。

（1）对比与变化的表现。对比与变化是指把不同大小形状的肌理单元在同一画面空间内进行不同方向的、不同粗细的、不同疏密的、有组织的安排。肌理形象要有变化、有对比才会使画面有生气，充分体现肌理美的特性。

（2）和谐统一的处理。用和谐统一的色彩肌理去创造特定的主调，是肌理表现的最终目的。但过于和谐统一虽具备秩序感，但又会显得呆板平淡、单调和乏味。而变化与对比过多则又显得零乱、破碎和烦琐。因此，和谐统一与对比变化是对立的两个面，两者之间应把握一个合适的度，在画面上既不因变化而散乱无序，也不因和谐统一而平淡无奇，如图13.8所示。

图13.8　色彩肌理表现作品（三）

3. 色彩肌理构成

（1）塑造的方法。肌理的塑造方法很多，不同种类的颜色根据浓与稀、厚与薄、透明与不透明、染色力和覆盖力的不同，都可产生不同的色彩肌理。如古典画派（明暗）、印象派（光影变化）、纳比派（装饰性）、抽象派（结构）等，其塑造方法是不同的，如图13.9所示。

(2) 笔触的运用。笔触的运用有平涂法、散涂法、厚涂法和点彩法等。每一种笔触又有多种变化，从而产生不同的画面肌理。例如，在点彩笔法中，莫奈的小笔触与凡·高短促的线条，都会产生多种画面肌理效果。再加上一些辅助工具（如笔杆、手指、砂纸、滚筒及喷枪等）的运用，也会使画面产生特殊的肌理效果。

(3) 材质的运用。不同的材质产生不同的色彩肌理，应用时需注意对比与统一的原则，如图13.10所示。

图13.9　色彩肌理表现作品（四）　　　　　　　图13.10　色彩肌理表现作品（五）

13.4　色　彩　归　纳

1. 色彩归纳的概念与特征

色彩归纳写生是连接绘画和艺术设计的一座桥梁。它通过研究和探讨新的绘画写生方式，从而确立绘画写生与艺术设计的关系。比较而言，一般的绘画性写生较多采用写实的方法，用来准确表现对象的客观存在状态。色彩归纳写生则是在面对客观事物的感性基点上，强化了主观表现和理性的设计意图，它不以描绘对象的客观存在状态为目的，而是以设计专业的造型需要和思维发展为取向，其训练目的在于为艺术设计服务。

2. 一般性色彩写生与色彩归纳写生的区别

从造型基础训练的角度看，色彩写生分成两种：一种是获取写实造型能力的一般性色彩写生；另一种是为获取装饰性色彩造型能力而进行的色彩归纳写生。二者都是视觉艺术造型的基础，但从更微观的角度看，前者侧重于绘画基本造型规律的认识，后者则更侧重于对装饰色彩造型规律的研究。

3. 黑、白、灰单色归纳写生

黑、白、灰单色归纳写生是用黑、白、灰3种无彩色去表现明暗层次的方法。从理论上讲，物体受光的明暗变化虽然复杂，但都可以归纳为黑、白、灰3个层次，用黑表示暗色，用白表示亮色，用灰表示中间色，在一定程度上也能表现物体的明暗关系。在实际作画时，可以用黑、白、灰，也可以根据实际需要用两种灰色。黑、白、灰色彩归纳要求在观察对象时要进行深入细致的归纳，要研究哪些色彩归纳为黑，哪些色彩归纳为白，哪些色彩归纳为灰。

4. 黑、白、灰单色归纳写生的方法和步骤

（1）要在整体色调和各局部之间的主要明暗关系上下功夫，切忌只注意局部而忽视整体。

（2）确定构图之后，根据对象明暗层次的需要，事先调好要用的颜色，特别要注意灰色的深浅，不能太浅，也不能太深，要考虑灰色和黑色、白色之间的关系，量要一次性调足，不要一边用一边调色。

（3）根据对象受光条件及环境色调，确定背景的深浅（仍是黑、白、灰）。画背景色时，要把大块的形象留白，以免翻色。然后分别用黑色和灰色把要画的形象画成影状，把白色留出来。因为如果用白色最后覆盖，容易翻色。

（4）各部分画完后，再分别进行刻画，使色与色之间互相衬托、对比，产生丰富的效果。运笔要肯定，不要涂抹，笔触要灵动。如果画错了，应立刻洗掉，等晾干后再改。

（5）作画过程始终要注意整体，切忌只刻画局部而忘记与整体关系。要随时比较各个局部之间的相互关系，如图 13.11 所示。

5. 写实性色彩归纳写生

写实性色彩归纳写生是介于具象性写实绘画与平面性装饰绘画之间的过渡形式。这一阶段要求对杂乱无章的物象进行秩序化、条理化处理。写实性色彩归纳写生是在不违反客观真实的光色关系的前提下，对写生物体的明暗和色彩关系加以概括、提炼，构图和形式都遵照客观原型的基本状态。写实性色彩归纳写生的构色，应在准确把握其色彩关系的前提下，用有限的颜色去表达丰富的色彩变化。最有效的方法是对对象丰富微妙的色彩层次进行归纳或限定，如采用分阶法和限色法，如图 13.12 所示。

图 13.11 风景、花卉的单色归纳写生作品

图 13.12 写实性色彩归纳写生作品

6. 主观性色彩归纳写生

主观性色彩归纳写生在构图、构形和色彩方面融入了更多创作者的主观想法。在构图上使用二维空间，弱化焦点透视，将固定的视点变为移动视点，多采用散点透视、多点透视来观察物体，使画面空间完全平面化。在构形上采取夸张、变形的手法，改变客观形象的自然状态，同时淡化物体之间的前后、虚实层次关系。在色彩上仍然强调固有色，同时还要强化主观色，如图 13.13 所示。主观性色彩归纳写生又分为：意象性归纳写生、解构性归纳写生、设计性归纳写生。

图 13.13　主观性色彩归纳写生作品

（1）意象性归纳写生。意象性是抽象表现手法之一，意象性归纳写生更强调主体对客观对象的充分感受，更加强化主观意念，着重自我情感的发挥、创造。在构图和构形上可以完全突破自然形象本身的束缚，充分发挥想象力，使画面具有形式感、构成感、设计感，更具有装饰意味，如图 13.14 所示。

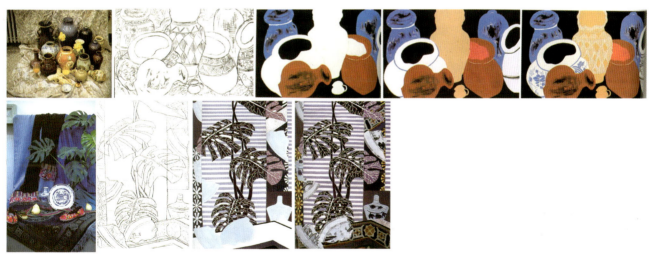

图 13.14　意象性归纳写生作品

（2）解构性归纳写生。解构性归纳写生就是把客观形态打散、分解，再以新的方式对分解出的元素进行重构，形成具有创造性、抽象性的新形态，如图 13.15 所示。

（3）设计性归纳写生。设计性归纳写生只针对具体的装饰对象，受到材料特性和工艺技术的限制，在表现形式上体现出对这种工艺的依赖性、适合性或被限定性。一方面要了解特定材料工艺的特性，另一方面则是追求创造性、想象力与材料工艺的完美结合，如图 13.16 所示。

色彩归纳写生的优秀作品如图 13.17 所示。

【色彩的视觉心理与京剧脸谱】

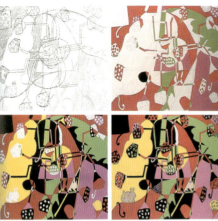

图 13.15　解构性归纳写生作品

图 13.16　设计性归纳写生作品

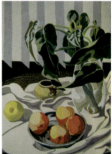

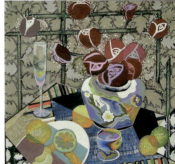

图 13.17　色彩归纳写生作品

本章实训

（1）动手制作 24 色色相环。

（2）用三原色调出原色之间的间色。

（3）进行色彩感性表达，要求尺寸为 15cm×20cm，色彩混合透叠，工艺细致，视觉效果丰富，形式感强。

【色彩构成综合实训】

第三部分
立 体 构 成

第 14 章 立体构成概述

本章重点

立体构成的概念、立体构成的特征。

学习目标

了解立体构成的概念及学习立体构成的目的与意义,能够运用立体构成的理论指导今后的设计实践活动。

核心概念

立体　　构成　　空间　　形态

14.1 立体构成的概念

人们所生活的世界是由异彩纷呈、形态各异的事物组成的。小至花鸟鱼虫,大到山川河流,从科技成果到艺术品珍藏,从服饰用品到居室陈列,都有各自的特色。这些不同类型的事物都是以三维的形态存在,这些不同的形态有着不同的造型、颜色、材质,给人不一样的直观感受。自然界的山川河流、美丽的乡村景色及城市中的各类建筑等,都是以立体形态存在的,如图14.1所示。

图14.1 以立体形态存在的世间万物

1. 立体与立体构成

立体指的是物体不仅具有视觉上的高度和宽度,而且具有突破视面界限的深度(又称厚度)。正是因为深度,才使得物体具有多视点的三维造型和空间结构,把这样的外形特征综合之后的形态称为立体形态。

立体形态有3个方向,即垂直方向、水平方向和纵深方向。若将3个方向进行延展,则可呈现出垂直平面、水平平面和纵深平面,再将每个方向的平面由一个变为两个,便形成了一个立面体,如图14.2所示。在观察一个立体形态时,可以从顶面、正面、侧面3个不同的视角来进行观测。Studio Cheha 工作室的最新作品是"bulging 2D and 3D",是以人们看事物的不同视角设计的一款台灯,如图14.3所示。

【立体构成概述】

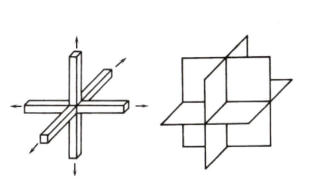

图14.2 立体形态的3个方向

图14.3 台灯/Studio Cheha 工作室

所谓"立体",是针对"平面"而言的,主要解决物体长、宽、高三维空间里的造型问题。"构成"就是组合、组装的意思,也就是在设计中把立体构成中所需要的各种要素按照形式美法则重新组合成一个新的、适合需求的造型形态。所谓"立体构成"是研究空间立体造型的学科,是用形态来训练造型能力和构成能力的,是在平面构成、色彩构成基础上进一步学习的,可以提高学生对多维空间的想象力和空间组织能力。

2. 学习立体构成的目的与意义

1908年,法国画家乔治·布拉克和西班牙画家巴布洛·毕加索首先发起了立体主义,一批年轻的艺术家蜂拥对"立体主义"进行研究和探索,随之产生了立体派。在立体派中出现了一位重要的人物——胡安·格里斯,图14.4所示为他的油画作品。中国民间剪纸艺术与立体主义绘画也有共通之处,即用二维的方法表现三维的立体事物。1919年,在德国包豪斯学院,立体构成作为一门课程出现。

【立体派画家胡安·格里斯作品】

立体构成是以纯粹或抽象的形态为素材,探讨更合理、更完美的纯形态构成。它把感性与理性统一起来,按视觉效果进行设想来构成理想的形态。学习立体构成的关键在于创造新的形态,提高造型能力,同时掌握形态的分解,对形态进行科学的解剖,以便重新组合。立体构成的原理和思维方法为人们提供了广泛的构思方案。图14.5所示的立体构成作品,以纸质为材料,运用形式美法则,通过折、切等手法制作的抽象立体形态,展示了空间造型的变化性与流动性。

图14.4 胡安·格里斯的油画作品

图14.5 立体构成作品

【中国民间剪纸与立体主义绘画】

如图14.6所示,莲蓬中的莲子是以点的形态存在,笔直的竹子则是线的形态,广阔的大海犹如一面镜子,映射着蓝天,则是面的体现。立体构成的学习作为一种基本技能训练,在艺术设计教学中是必不可少的,它的训练过程讲究眼睛(观察)、头脑(理解、构思)和手(表现)协调并用,根据不同的视觉形态元素、

图14.6 大自然中的点、线、面

成型材料、构造方式和造型法则展开对立体构成的学习与探讨，可培养学生敏锐的观察力和丰富的想象力。党的二十大报告强调，"坚持创新在我国现代化建设全局中的核心地位"，自主创新是我们攀登世界科技高峰的必由之路。在学习立体构成的过程中，学生应运用创新思维，探索新的材料和技术，创造出独特的立体作品。

立体构成让形态在大小、比例、方向和面积上发生变化，并按形式美法则去创造，其目的是培养创造和发掘形态的思维方法。因此，立体构成是一门具有创造价值和实用意义的学科。

14.2 立体构成的特征

在造型艺术设计中，设计者为表达其创作理念，往往需要在三维空间中进行立体设计。立体构成就是由二维平面形态进入三维立体空间的设计表现。对于立体空间的特征，可以从以下几个方面来进行分析。

1. 空间特征

平面构成主要解决的是长、宽两个维度空间的造型问题，而立体构成主要解决长、宽、高三维空间的实际形态与空虚形态的造型问题。图 14.7 所示为雄伟的雕塑作品、有意境的产品设计、江南的私家园林，这些都是利用实际的物质材料创作的空间艺术形象。

图 14.7 具有空间特征的雕塑、产品、建筑设计作品

2. 触觉特征

平面构成所表现的是二维空间的形象，只为视觉而存在，触觉是不存在的。立体构成是平面构成的延伸，是将视觉艺术延伸为触觉艺术的一种造型形式。触觉感受使人们得到关于对象的形状大小、软硬程度、凹凸等特征和各造型部分的空间位置信息，对人们产生深层次的刺激，能直观地影响人们的审美情感与意念。

3. 形态特征

立体构成的形态是物体的表象，展示的是立体物的形态，这种立体形态随着人们视线的转移，在不同的角度、色彩、明暗等环境条件下会呈现出不同的形态。形态可以分为自然形态和人造形态两大类，其中人造形态又包括抽象形态和具象形态。

立体构成没有固定的轮廓，其三维空间的形态是靠二维空间的形态来推断的。要想完全掌握立体形态的本质，必须从不同的角度和距离对它进行观察，在头脑中将这些观察到的不同形态组合成一个综合体，如雕塑的观赏视角是多角度的，每一个面的尺寸和造型都是实实在在的，即使变换角度观看，形体也不会发生改变，这个雕塑实体始终存在于现实空间之中。因此，立体是通过人脑知觉系统全方位的感知而获得的实际形态。

4. 系统特征

【苏州博物馆】

对于立体构成，系统性这一特征的表现具有十分重要的作用，因为立体构成的表现不是单一的，它涉及许多其他的综合性问题，例如建筑的立体形态，涉及机械、工艺、技术、材料等诸多因素。因此，在研究造型、制作形态时必须充分考虑上述问题。图14.8所示为贝聿铭所设计的苏州博物馆，整个场馆建筑采用了不同的材料和先进的施工工艺与技术。

图14.8　苏州博物馆

本章实训

（1）从多个视点观察立体形态。

（2）通过平面构成作品进行立体构想。

第 15 章　立体构成造型原理

本章重点

立体构成的基本造型元素、立体构成的视觉要素、立体构成的美学原则。

学习目标

了解立体构成中点、线、面、体的意义及相互之间的关系；掌握立体构成的视觉概念及学习立体构成的形式美法则，能够运用所学理论指导今后的设计实践活动。

核心概念

视觉要素　　美学法则　　造型技巧

15.1 立体构成的造型要素

空间中的任何形态都可还原为点、线、面、体；同时，用点、线、面、体也可以组成空间中的任何形态。当空间中的点向一个方向排列，可以形成一条线；若线向一定的方向排列后，又可成为一个面；当面逐个堆叠的时候，就可成为一个体。点、线、面、体是一个相对连续的整体，不能严格地区分开来。如图15.1所示，沾有雨水的蜘蛛网是自然界赋予我们最为天然、最具代表性的点、线、面、体的构成实例，视觉效果极佳。

1. 点

点在几何学中是没有位置、形态和大小变化的，同样也没有长度和厚度可言。在立体构成中的点，是相对较小而集中的立体形式，有形态、大小、方向以及位置变化的，是把平面构成中的点加以体积化。在造型活动中，点可用来表现强调和节奏，能起到点缀、装饰和分隔区域的作用。通过点的不同排列方式，可以产生不同的空间感受。图15.2所示的景观设计作品中，利用草坪上点的造型和道路拼出一个圆形的景观节点，在造型上产生了对比效果，丰富了整个景观的视觉感受。

图15.1 沾有雨水的蜘蛛网

图15.2 点在景观设计中的表现

【立体构成造型要素1】

2. 线

线在几何学中没有粗细之分，只有长度和方向。线是点移动的轨迹，随着点轨迹的改变，线的形态也会发生改变。立体构成的线是构成空间的基础，它是把平面构成中的线加以体积化而产生的空间要素。立体构成中的线是相对细长的立方体，是形成体的骨格和框架的部分。将线进行不同方式的组合，可以连接也可以不连接，可重叠也可交叉，形成千变万化的空间形态。图15.3所示为线在室内设计中的运用，线条使整个室内空间产生了流动性的美感。

（1）直线包括水平线、垂直线、斜线、折线、细线、粗线等。直线会使人感到平稳、迅速、静寂、严肃等。以直线为基本元素的立体构成，如图15.4所示。

图15.3 线在室内设计中的运用　　　　图15.4 直线的立体构成

(2) 曲线包括几何曲线和自由曲线。几何曲线能表达饱满、有弹性、严谨、理智、明确的现代感，同时也有机械的冷漠感；自由曲线是一种自然的、优美的、跳跃的线型，能表达丰满、圆润、柔和感，同时也有强烈的流动感。以自由曲线为基本元素的立体构成，如图15.5所示。

3. 面

面在几何学上具有位置、长度、宽度的概念，但没有厚度。通过点和线的组合可以成为一个面，也可通过线的移动形成面。在立体构成中，面是相对三维立体而言的。面是立体形态的主要特征，也是实体的外在反映，具有遮挡和分隔的作用。

面从空间形态上可以分为平面和曲面两种形式。

(1) 平面包括有规则的平面和不规则的平面，可以细化为几何形、有机形、偶然形和不规则形。有规则的平面带有一种严谨、机械、冷漠的感受，易于表达抽象概念。不规则的平面具有随意、洒脱、自然等情感，具有一定的不确定性和偶然性。

(2) 曲面则包括几何曲面和自由曲面。曲面给人一种柔美、洒脱、自由的感受。图15.6所示的座椅设计，将座椅的支撑、坐垫、扶手和靠背整合在连续的光滑曲面之中，使整体造型建立了人体工程学与几何形式之间的联系。

面是构成立体空间的基础之一，有强烈的方向感。面的不同组合方式可以构成千变万化的空间形态。在立体构成中，虽然面本身有许多形态，但我们所关注的是面所形成的整体构成效果，如图15.7所示。

图15.5 曲线的立体构成　　　　图15.6 边锋椅／袁峰

4. 体

几何学中"体"是通过面的围合而形成的，也是面运动后的轨迹所形成。在艺术设计造型学中，把点、线、面增加一定的厚度，就是"体"的表现。几何学中的体是有位置、方向（球体除外）、长度、厚度的，但无重量。立体构成中的体是有实质、有重量的，所以体的表达与体量有很大的关系。大而重的体量，会有浑厚、扎实、稳重和大气的感觉，反之会有轻盈与悬浮等感觉。

以构成形态区分，体可以分为半立体、点立体、线立体、面立体和块立体。如图15.8所示，左图是运用两种不同颜色、不同大小的块组合而成的块立体构成作品；右图是使用不同形态的块立体组合而成的具有对比效果的作品。

图 15.7　曲面立体构成　　　　　　　　　　图 15.8　块立体构成

15.2　立体构成的视觉要素

1. 形状

人们生活在一个立体世界中，能看到和触摸到的物体对象种类繁多，形态各异，极其复杂。这些物体对象都有着自身独特的形状。在立体构成中，形状一般指所设计的外表形态，具有丰富多样的造型，基本可分为几何形、自然形和不规则形3种。

2. 大小

大小指立体构成中的造型大小，也指具体的尺寸。它是通过与其他造型进行比较而建立的概念。

3. 色彩

在立体构成中，色彩的运用占据着比较重要的地位，色彩既受到物体占据空间环境因素的影响，又受到光影、工艺、材质等诸多因素的影响与制约。立体构成中的色彩包括两个大类：一是材料本身的固有色；二是人为加工处理的设计色。在应用人为处理色进行形态设计时，不仅要从色彩原理上去分析其表现形式，而且要从色彩心理上去研究它的心理效应。

4. 肌理

肌理指的是物体外表的感觉，反映的是物体本身的质地属性。肌理的形式有的是有规律性的、有的是自由的，有的是粗糙的、有的是光滑细腻的，形式多种多样，给人带来不同的心理感受。从人感受肌理的方式而论，有触觉和视觉之分，前者可经触感而感受，后者则通过视觉来感受。

立体构成中的肌理是一种视觉和触觉综合的肌理，常使用的肌理效果可分为三大类：一是自然肌理的运用；二是人为肌理的创造；三是组织肌理。图15.9所示为运用塑料吸管材质做出的不同肌理效果，这样的肌理效果属于人为肌理创造的范畴。

图15.9 肌理在立体构成中的表现

15.3 立体构成的美学法则

立体构成是使立体形象有组织和有秩序地进行排列、组合、分解，必须遵循一定的美学设计原则和形式法则，了解和掌握这些原则及法则，对立体构成的学习有积极帮助。

1. 单纯与简洁

单纯化是在对现实造型现象的认识中，人们通常用简单的结构去认识并创造丰富的具有生命力的形态。单纯化采用"省略、归纳、净化、夸张"等手段，加强形态"本质"的认识，使形态力求简化，以达到易理解、易识别、易记忆的目的，同时含有丰富深刻的信息内容，即形态精练而非单纯意义上的简单。

单纯化和"简洁"是有根本区别的。单纯化具有倾向性的含义，而简洁具有明确性的含义。构造简单、使用材料少的形态必然容易识别，如果这种容易识别的形态含有丰富深刻的信息内容，那么它就符合单纯化原理。图15.10所示为位于芝加哥千禧公园的云门雕塑。整个雕塑由不锈钢拼贴而成，虽然体积庞大但整体造型形态简洁，设计者赋予其丰富的内容，称其为通往芝加哥的大门——映射出一个诗意的城市。

【立体构成造型要素2】

2. 对比与调和

对比在审美法则中占有举足轻重的位置。事物之间正因为有了对比，才会得到相应的比较结果，才会有长短、大小、美丑、好坏之分。

在立体造型中，对比是构成要素之间各

图15.10 云门／阿尼什·卡普尔

种关系的纽带，从而产生强烈的视觉与触觉刺激，使其具有鲜明的个性。调和则是对比的相反概念，是立体造型中带有共同性的因素加以强调和夸张，从而使对比因素相互协调统一。

在立体构成中，通常会从以下几个方面来运用对比与调和之间的关系。

（1）线型的对比与调和。线型的对比与调和主要表现在形体轮廓线曲与直的对比、长与短的对比、粗与细的对比、疏与密的对比。图15.11所示为2013年"土人设计"在法国修蒙创意园林展的作品"方圆"，作品中所使用的方形与圆形、直线与曲线产生了一定的对比与调和的关系。

（2）形体的对比与调和。形体的对比与调和表现在立体物的造型上，如形体的方与圆、大与小，以及数量的多与少等关系。若它们之间相差较大，放在一起较易区别，从而形成对比的形式；若它们之间相差甚微，放在一起则形成比较调和的形式。加拿大建筑师弗兰克·盖里设计的古根海姆博物馆，整个博物馆的外形由多个变形的几何体拼接在一起，体现的是形体的对比与调和，如图15.12所示。

图15.11 中国"方圆"／土人设计

图15.12 形体的对比与调和／古根海姆博物馆／弗兰克·盖里

【中国"方圆"】

（3）方向的对比与调和。方向的对比与调和表现为水平方向与垂直方向的对比、正与斜的对比、左与右的对比、前与后的对比等。其中水平方向和垂直方向的对比是形态中较为多见的对比关系。方向从左渐变至右，从水平方向渐变至垂直方向，从前面渐变至后面等，则是在方向的调和中求对比，也可以说是在方向的对比中求调和。

图15.13所示的建筑形体主要由两部分组成，呈现出水平方向和垂直方向的对比。

（4）材质的对比与调和。材质的对比与调和指立体物自身内在的质地与外表的肌理感。立体构成中利用材质对比的情况很多，如各种不同肌理表面的材料对比、硬材与软材之间的对比、透明材料与不透明材料的对比、固体材料与液体材料的对比、新材料与旧材料的对比等。这一系列的对比能具有较强的感染力，给人以丰富的心理感受。而当各种各样近似质地的材料组合在一起时，它们就呈调和的关系。图15.14所示为贝聿铭设计的位于法国卢浮宫拿破仑庭院内的玻璃金字塔。他在设计中并没有借用古埃及金字塔的造型，而是采用了普通的几何形态和玻璃材料，金字塔表面积小，但可以映照出巴黎不断变化的天空，还能为地下设施提供良好的采光，创造性地解决了把古老宫殿改造成现代化美术馆的一系列难题，取得了极大成功，享誉世界。

（5）色彩的对比与调和。色彩的对比与调和是指立体物外表颜色的关系。在立体构成中，色彩是通过材料本色或材料经过喷绘等工艺处理后的外在色，在不同的环境光线下产生不同的色彩感

受。材料表面的不同色相、纯度和明度都可以形成对比，由此产生冷暖、明暗、鲜灰、进退、扩张和收缩等对比与调和之间的关系。图 15.15 所示为色彩的对比与调和在室内设计中的应用。

图 15.13　方向的对比与调和

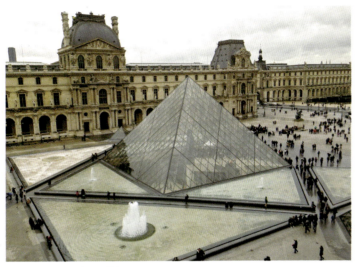

图 15.14　玻璃金字塔／贝聿铭

（6）实体与虚体的对比与调和。在立体构成中，实体是指封闭的立体物，而虚体则代表空间。实体与虚体是互补存在的关系，两者之间的对比与调和主要表现在凹凸、正负、虚实等关系上。如图 15.16 所示，漏窗是古典园林造景中常用的虚实对比的空间造景手段。

图 15.15　色彩的对比与调和

【中国古典园林的"实"与"虚"】

图 15.16　漏窗：实体与虚体的对比与调和

3. 对称与均衡

对称，是以物体或水平中轴线为基准，其左右或上下两边的形状相同。如图 15.17 所示，故宫

的建筑布局沿南北中轴线向东西两侧展开，东西对称，表现皇家的庄严之感。图15.18所示为中国古代将领和骑兵部队的重要铠甲式样——明光铠，此铠甲是在视觉上实现平衡对称美感的典型东方服饰之一。对称形态给人以庄重、大方、静谧、完美、稳定的感受，但如果轴线两边过于雷同，则会显得呆板、严肃。

均衡，即在无形轴的左右或上下各方的形态不同，但由于放置的形状、大小、位置的关系，会使人在视觉和心理上产生相同和相似的感觉，有一定的平衡感。图15.19为一件把握了均衡的立体构成作品。作品有一定的平衡感，与完全对称形式相比较，给人的感觉更加灵活并富有动感。

在立体构成中，注重对称与均衡，追求的是一种动感的美，即打破过于严肃条理的格局，以形的大小变化、材质变化、色彩变化等达到一种新的平衡，创造新的视觉效果。

图15.17 对称构成／故宫

【明光铠中的对称美】

【立体构成造型要素3】

图15.18 明光铠

图15.19 均衡构成

4. 节奏与韵律

在立体构成中，节奏是指构成要素呈现出一定的规律，有秩序地进行变化。节奏能让人感受到秩序的美感，使形态显得有序而完整。例如，一捆竹筷撒落在地上，会使人觉得竹筷很多，而且很乱；如果把竹筷等距离、有规律地排列在地上，或呈扇形，或呈列状，会让人觉得整齐而单纯。有时，节奏也会给人单调、乏味的感受，如小和尚敲木鱼的声音，虽有节奏感，但却乏味得让人昏昏欲睡。

当节奏呈现有起伏、有快慢、有律动的变化时，就产生了韵律。韵律能够赋予节奏一定的情

调。韵律比节奏更加有感情色彩,常常带给人们音乐般的旋律感。在立体构成中,韵律经常伴随节奏同时出现。

5. 比例与习惯

比例是物质形态的大小、长短、距离、粗细等一切与数有关的数量之间的对比关系,它更趋于科学与理性。习惯是人类心理对物质形态关系以及质与量的直观经验判断,判断的敏锐程度直接取决于每个人的实践经验值,它显得极为感性化。比例具有科学性,给人严谨、规范、理性、有秩序、完美的感受,但是过于强调比例的数字化,则会显得拘泥、呆板、冷漠、机械化。与比例相比,习惯更趋于感性化,给人自由、轻松活泼的感受,更能体现艺术的感性特征。

6. 稳定与轻巧

稳定是指物质形态在物理范畴中的稳定性和视觉上心理上的稳定感。物质形态的稳定性给人庄重、严肃、肯定、牢固的静态感。稳定的负面则给人笨重、呆板、沉重的压抑感。轻巧是指形体在物理形态上的轻盈感和视觉上的运动感,会给人带来灵动、轻盈、活泼、欢快的感觉。如身材高挑的女孩会让人觉得轻盈、秀丽,但轻巧过度,则显得晃动、摇摆不定。

7. 联想与意境

联想是设计师必备的心理能力,是创造过程中理想得以实现并唤起人们对美好事物情感的必经之路。意境则是构成作品中呈现的情景交融、虚实相生的情境,是一种审美想象空间。图 15.20、图 15.21 所示为一组经过对自然形态进行联想所做的实体景物,分别是通过对蒲公英的形态进行联想,设计了球形喷泉;对蘑菇的形态进行联想,设计了蘑菇形水塔。

图 15.20　球形喷泉

图 15.21　蘑菇形水塔

15.4　立体构成造型技法

1. 切割

切割是一种物理动作。狭义的切割是指用刀等利器将物体（如食物、木料等硬度较低的物体）切开；广义的切割是指利用工具（如用机床、火焰等），使物体在压力或高温的作用下断开。切割在人们的生产、生活中有着重要的作用。

图 15.22 所示为以玻璃纸为基础材料完成的立体构成作品。创作者运用切割的技法将原始材料进行多种形状的分形切割，之后再进行组合塑造，形成最终的立体形态。

2. 折叠

折叠是立体构成设计时最常用的造型技法之一，也是利用纸张进行形体塑造时最常用的方法。将纸张"切割"之后就可以进行其他造型，"折叠"可以使纸的造型结构变得更加坚固。

折叠需要讲究一定的技巧，在折痕时必须借助工具，例如铁笔、云板、直尺、圆规等工具，这是为了保证折叠后折痕光滑挺拔。如果要将折痕向前折起，就应该用工具在纸张的背后划痕，反之则在另外一个方向划痕。图 15.23 所示为利用折叠技法制作的半立体构成形态。图 15.24 所示为土人景观所设计的"绿道中的红折纸"，其中最吸引人的就是绿道中的这个红色装置艺术，这一组户外家具就是对纸的折叠造型技法所创作而成，使整个绿道变得生动且独特。

图 15.22　运用切割技法创作的立体形态

图 15.23　利用折叠技法制作的半立体构成形态

图 15.24　绿道中的红折纸／土人设计

【立体构成造型要素 4】

【绿道中的红折纸】

3. 弯曲

弯曲是对于面材既不用划痕也不用切线时所运用的一种特殊的造型技法。使用弯曲的技法，可以创作出充满张力和流动感的立体形态。

在使用弯曲技法时，一般选择比较薄、软的面材，可以通过推挤、拉伸、卷压等方法使之弯曲，弯曲之后再进行固定。

4. 别插和支撑

对面材的形态造型进行固定时，使用别插和支撑两种技法可以将平面材料创造为立体造型，而且可以比较稳定地伫立起来。

别插和支撑既有所不同，又有一定的关系。"支撑"可以是一个较小的形态对于一个较大的形态的"支撑"，而"别插"一定是两个形态之间的固定或者支撑。使用别插和支撑所完成的多个单体重复组合的立体构成作品，如图15.25所示。

5. 连接与黏接

从表面上看，连接与黏接不是形态造型的方法，但却是固定形态和保证形态造型质量和效果的方法。连接一般指两张纸不用胶水就可以固定和连接的方法，也就是将两端制作适当的切口进行插接结合。图15.26所示为无胶连接方法，有垂直式连接、纵横式连接、咬挂式连接等。反之，黏接则是指使用黏合剂来进行连接的方法。

图15.25 别插和支撑的运用

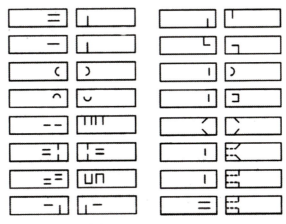

图15.26 无胶连接方法

本章实训

（1）进行点、线、面、体的连续循环联想。

（2）利用生活中的点、线、面、体材料进行立体创作。

（3）利用别插的造型技法完成一件立体造型设计作品。

第 16 章　立体构成的空间创造

本章重点

半立体构成的概念、半立体构成制作的基本技巧、半立体积聚构成及纸材仿生构成的相关内容。

学习目标

了解从平面到立体的演变过程，熟悉半立体构成的构成形式及特点；掌握半立体构成的相关理论，并能够熟练应用到实际创作中，为今后立体构成的相关设计实践活动打下基础。

核心概念

半立体　　积聚构成　　仿生构成

16.1　立体构成的空间探索——半立体构成

半立体构成又称二点五维构成，是在平面材料上对某些部分进行立体化加工的构成形式。加工时，可以通过剪裁、切割、拉伸、折叠、粘贴、卷曲、模压、撕挖等基本手段，使二维平面的状态被打破，从而在视觉上产生一定的立体效果，并且在触觉上产生立体感。图 16.1 所示为人民英雄纪念碑上的浮雕作品。浮雕也是半立体构成的一种形式，即在平面的墙面上进行立体加工，使二维平面状态产生一定的立体效果。

【人民英雄纪念碑部分浮雕】

半立体构成训练所使用的材料通常是纸，可以根据需要选择不同硬度的纸张。平面的纸可以用折叠的方法使之成为立体，连续的折叠可以产生围合的空间，也可以产生瓦楞状的结构，同时还可以通过改变折叠的尺寸来设计最终的折叠形状。平面的材料还可以用切割的方法进行加工，使平面的纸出现高度上的变化，并在折起的纸两边形成两个不同的空间。半立体构成也可以使用泡沫板、木板、石膏、水泥、石板、金属板、玻璃等材料来进行制作，利用不同的造型技法使平整的立面出现新的空间变化。图 16.2 所示为运用切割、折叠等手法在纸质材料上完成的半立体构成作品。

【立体构成的空间创造】

图 16.1　人民英雄纪念碑浮雕

图 16.2　纸质半立体构成

16.2　半立体构成实训练习

1. 折曲构成加工

利用一些工具和手法，将一个平面的局部隆起，突破了原来的平面状态，使它转变为半立体的状态，这是从平面走向立体的第一步。经过折曲构成，这些隆起和凹陷处就会在光的作用下产生光影效果，可加深二度纸面和三度纸面的对比关系，使造型显得含蓄、微妙和雅致。

折曲构成加工的具体做法就是将一块平面的纸进行折叠，把其中的一部分折成立面。折曲后应保留一定的角度，造成一个深度空间。在折曲的过程中可以感受到材质的折曲极限，感受折曲的最大幅度。

折曲构成加工的技法是在预定的卡纸上，用铅笔在需要折曲的部位设线，再用美工刀划线，划痕不能过深，要保留一定的连接厚度，防止纸材的彻底断裂。再依线痕折纸，但注意折曲方向与折痕

的关系，最终使之显现半立体效果。折曲构成加工的折曲形式可以有单向折、对向折、变向折、等距折、变距折、中心折、弧线折、斜向折等。图16.3所示为运用多种折曲手法所做的折曲构成作品。

图16.3 折曲构成作品

2. 切折构成加工

切折构成加工是将一个平面经过切和折两种手段变为半立体造型的构成手法，制作简单而富有变化。在造型要求上，除了追求对比与调和、节奏与韵律等美感外，还要注意逻辑构思的系统性。切折构成可以分为一切多折和多切多折两种形式。

（1）一切多折。在预定的平整纸张上，在中心部位到边线的垂直线上或卡纸的对角线上借助美工刀和剪刀将面材彻底割断，切开一条线，然后依铅笔画的线划出线痕，再按痕迹折出凹凸变化，使之呈现立体效果。图16.4所示为一切多折构成作品。

图16.4 一切多折构成作品

（2）多切多折。在预定的平整卡纸上，根据构图的需要进行自由切割，再通过折曲、压曲、弯曲等不同处理，构成半立体造型。加工方法和手段与一切多折相似，但最终的结果是变化无穷的。图16.5所示为多切多折构成作品，在此需注意造型之间的呼应关系，做到有节奏、有韵律，避免出现破碎感。

图16.5 多切多折构成作品

16.3　半立体积聚构成实训练习

半立体积聚构成是运用平面材料通过基本形的积聚组合成新的立体造型的构成形式。这种构成加工，要首先设计好基本形，并使基本形本身造型优美，然后通过基本形的重复排列，在整体上达到既完整又富有变化的效果，使作品形成调和的韵律。

在半立体的积聚构成练习时，除选用重复的表现手法外，还可以借鉴平面构成中渐变构成、发射构成、对比构成、特异构成及点、线、面综合构成等手法进行设计。在造型上，应注意统一和变化之间的关系。图16.6所示为30cm×30cm的半立体积聚构成作品。

图16.6　半立体积聚构成作品

半立体积聚构成分为单形重复积聚构成和交错折叠积聚构成两种类型。

（1）单形重复积聚构成。所谓单形重复积聚构成，就是将单形的半立体以重复的骨格方式进行重复排列积聚在一起。选择抽象元素制作半立体积聚构成，可以借鉴半立体单形构成设计中的技法来进行处理和表现。

（2）交错折叠积聚构成。交错折叠积聚构成是将一个平面经由方向交错折线相互穿插的手段，变为半立体造型的构成手法其制作过程较为复杂，但具有一定的条理性。这种构成形式在造型上更应注意韵律的美感表达。交错折叠积聚构成形式的表现主要有蛇腹折、金字塔折、瓦楞折等。

16.4　纸材仿生构成

在大自然中，多数的形态并不是由直线或平面能表现的。例如人物、动物、植物、风景等，它们的构成是非常复杂的，但依然可以运用半立体的表现手法对其进行表达，在表达时可以借鉴半立体构成单体的切折技法，把具象的造型分解成若干个几何形态，也可以像制作雕塑一样，从直觉出发，在自然中选取一个形态来进行系列性的表现。这种通过纸材表现自然界多种物象的构成，叫纸材仿生构成。

在进行纸材仿生构成训练时，一般围绕人物造型类、动物造型类、植物造型类，以及其他形形色色的景物造型类来进行，如图16.7至图16.9所示。在制作仿生构成时，前提是要深入生活，仔

细观察所选择的自然形态，总结形态特点。在加工手段上，由于仿生结构的形体构造比较复杂，必须将前几节所学的各种手法加以综合应用，不要拘泥于某几种加工形式。例如，可使用直线折曲、曲线折曲、自由曲线弯曲加工，以及切割、拉伸、压曲等技法。

图16.7　植物类仿生构成

图16.8　建筑类仿生构成

图16.9　景物装饰仿生构成

本章实训

（1）在10cm×10cm的卡纸上完成半立体切折构成9张。

（2）完成一件半立体积聚构成作品，粘贴在30cm×30cm的装饰框内。

第 17 章　立体构成的材料探索

本章重点

常用材料的种类及特性、如何将两种以上常用材料结合使用的方法。

学习目标

掌握各种材料的特性及加工方法，了解更多的材料特性及创作技巧，用于指导今后的设计实践活动。

核心概念

材料　　肌理　　加工方法

17.1 认识材料

现代材料有多种分类方法,是因为处理这些材料的目的和用意不同。根据不同的材质,材料可以分为自然材料和工业材料、有形材料和无形材料、物理材料和化学材料等;根据形态,材料可以分为点材、线材、面材、块材。

对常见的自然材料和工业材料进行分类,可以有以下几种。

1. 自然材料

(1) 木材。木材是能够次级生长的植物,如乔木和灌木所形成的木质化组织。木材是一种较易加工的材料,同时它也是一种孔隙性有机材料,有一定的吸湿性。如果木材的水分减少,它会开裂;反之,则会变形。所以在选择木材作为材料时,一定要首先了解木材的特性。图17.1所示为木材断面与三合板材料。木材常用的加工手段有刨削、锯割、弯曲、组合和雕刻等。

【立体构成的材料探索1】

图17.1 木材断面与三合板材料

(2) 石材。石材作为一种高档建筑装饰材料,广泛应用于室内外装饰设计、幕墙装饰和公共设施建设中。石材也是建造立体构成时常用的材料之一。天然石材按物理和化学特性又分为板岩和花岗岩两种。常见的天然石材主要有花岗岩和大理石,它们的石材样式分别如图17.2所示。

2. 工业材料

(1) 纸。纸是制作立体构成时使用最方便、最常用的材料,其优点是定型性和可塑性强,价格便宜,制作工艺简单等。立体构成常用的纸有卡纸(图17.3)、铜版纸、彩纸、瓦楞纸(图17.4)等,在创作过程中,可以利用不同纸的颜色和特点来表现纸的立体效果。

(2) 石膏。石膏是硫酸盐类的矿物,晶体呈板状、柱状或片状,颜色为白色。经炒制的石膏粉可作为辅助材料,用于模型翻制时的外模,也可作为定型后的立体造型作品。石膏的优点是易加工,缺点是不易保管。

图17.2 花岗岩和大理石材样式

图17.3 卡纸

图17.4 瓦楞纸

（3）金属材料。金属材料是指金属元素或以金属元素为主构成的具有金属特性的材料的统称，包括纯金属、合金和特种金属材料等。图17.5至图17.8所示分别为铜管、不锈钢管材、铝材和铁板。

金属可以在高温下融化，可以热胀冷缩，延展性非常好。同时，金属耐拉伸、弯曲、剪切，可以根据不同的造型要求制成线、棒、条、管、板、原胚等形状，也可以对其进行抛光上色。

图17.5 铜管

图17.6 不锈钢管材

151

图 17.7 铝材

图 17.8 铁板

(4) 玻璃。玻璃是以石英、长石、石灰石、纯碱等为主要原料,加入一些金属氧化物经高温熔化成型,冷却后生成的透明非晶体材料,抗压强度高,性脆。玻璃是现代建筑十分重要的装饰材料之一,图 17.9 所示为透明玻璃板材。玻璃如水晶般透明,有很好的强度和观赏性,图 17.10 所示为玻璃制成的鱼缸。

图 17.9 透明玻璃板材

图 17.10 玻璃鱼缸

玻璃作为一种透明材料,它本身具有的透明或半透明的效果,是其他材料达不到的。除了自身的特点以外,还可以在玻璃的表面进行艺术处理,而这些艺术处理也是立体构成中比较重要的一点。这些处理靠简单的手工是无法达到的,如钢化玻璃就是把平板玻璃重新回炉高温烧制而成的。除钢化玻璃以外,还有磨砂玻璃、磨光玻璃、喷花玻璃、刻花玻璃、彩色玻璃、冰花玻璃、印刷玻璃等。充分利用玻璃的特性,可以更好地设计出优秀的立体构成作品。

(5) 陶瓷。陶瓷是以天然黏土及各种天然矿物为主要原料经过粉碎混炼、成型和煅烧做成的各种制品。图 17.11 所示为黏土材料。可烧制的制品种类分为工器、炻器、陶器和瓷器。根据黏土的性质和烧制的温度不同,烧制后的物品性质也各有不同,如砖、瓦、瓷砖、茶具、工艺品等,这些物件都有着不同的性质和各自的用途,图 17.12 所示为烧制的陶器。

(6) 塑料。塑料的主要成分是合成树脂,还可加入一些助剂进行生产。塑料是一种可塑性非常强的物质。塑料加热后,可利用其可塑性而成型,其成型工艺有吹塑、注塑、压塑等。

图17.11 黏土

图17.12 陶器

在日常生活中，塑料制品是无所不在的，我们日常所用的塑料盆、签字笔笔杆、行李箱等都是用塑料制成的，这种材料给人们的生活带来许多便利。图17.13所示为塑料制成的水杯。

(7) 橡胶。橡胶是指具有可逆形变的高弹性聚合物材料，在室温下富有弹性，在很小的外力作用下能产生较大形变，除去外力后能恢复原状。在产品设计、建筑设计等领域有广泛的应用，如图17.14和图17.15所示都为橡胶制品。橡胶加工过程包括塑炼、混炼、压延或挤出、成型和硫化等基本程序，每道程序针对不同制品有不同的要求，要分别配合若干辅助操作。

图17.13 塑料水杯

(8) 废旧材料和现成品。废旧材料指的是工业和日常生活中所废弃的物品，如各种包装盒，机械制造中的轴承、螺钉，还有饮料瓶、塑料的边角料等，这些所谓的垃圾却是立体构成造型的好材料，除了这些"垃圾"以外，许多设计师还会采用一些现成品来进行立体构成的创作。图17.16所示为使用饮料瓶底部经过加工所做的烛台。图17.17所示为使用废旧灯泡制作的迷你鱼缸。

图17.14 橡胶轮胎

图17.15 橡胶垫圈

图17.16 烛台

图17.17 迷你鱼缸

17.2 材料的加工与创造

【立体构成的材料探索2】

1. 材料加工工具

在日常生活中，各种物体的造型多以基本主体形的单体或复体来展现。一个形态的构成，则是对立体造型进行有目的的加工。一件立体造型物品的设计，都是以材料来表现的。那么，对于材料的选择，是设计立体构成中首先要考虑的问题，根据所选用的材料来采用不同的加工手段。

在立体构成创作中，需要的基本工具包括测量和放样工具（如直尺、角尺、画线锥和画线规等）、切割工具（如多用刀、钢锯、板锯等）、钻孔工具（如手电钻、台钻等）、切削工具（如木刨、板锉、多用刀等）、组装工具（如电虎钳、螺丝刀、锤子、螺钉、钉子等）。

2. 立体构成材料加工方法

（1）减形加工。减形加工是将一个整体材料进行切割，使之成为各个单独部分的材料造型。其加工方法有以下几种。

① 直线切割：在直线构成作品中，可以用适合于切割成直线的工具来进行初加工。如使用美工刀切割三合板、吹塑纸；较厚的木板、聚乙烯塑料板和金属板等材料，则需用木锯或钢锯进行切割。

② 曲线切割：在曲线构成作品中，要采用适合于切割曲线的工具来进行加工，如美工刀对皮革、软木、吹塑纸板等的切割；对于薄木板或塑料板这样的材质，就要使用钢锯。在皮革、金属板、塑料薄板、毛毡等材料上切割曲线，则要使用各种大型剪刀。

③ 钻孔：在创作立体构成作品时，有时要求对相应材料进行钻孔。为了精确地在材料上钻孔，必须在圆心位画十字标记。在金属、塑料和木材上打眼可用麻花钻头，钻体可选用手摇钻和电钻钻孔。

④ 凿刻：在创作立体构成作品时，要对木质实物表面进行凹加工，常用的工具有平口凿和圆口凿。

（2）连接加工。连接加工是将已加工好的各部分材料接合在一起，使之成为一个整体。由于所用材料的种类、尺寸和形状不同，就会产生不同的接合方法。其加工方法主要有以下几种。

① 对接：使用黏合剂贴合。

② 焊接：马口铁、铜和黄铜等金属材料可采用焊接。

③ 钉接：是在对接材料的两边分别打眼，然后用钉子穿进或用螺钉拧入其中，使两边材料紧密结合在一起。

④ 铰接：是在材料的连接点设置一种结构，像铰链一样可以上下左右旋转，但不能移动，具有活动灵活、能使各个方向受力的特征。

（3）变形加工。变形加工是将材料通过一些特定的手段，使其形态发生很大的改变。由于所用材料种类不同，所产生的变形方法也不同。其加工方法主要有以下几种。

① 浸泡弯曲：一般适用于薄木板的弯曲加工。薄木板在水中浸泡12小时左右，就会变得既易于弯曲又不易开裂。弯曲好的木板应用夹钳固定，使之干燥。干燥之后，木板就会保持弯曲状态。

② 加热弯曲：主要适用于有机玻璃和各种塑料作为立体构成的制作材料，可以用开水烫或烤箱烤制处理。

③ 敲打弯曲：主要适用于加工薄金属板。用木板或木槌作为工具打弯、敲曲金属板，通过这种方法可以制作各种需要弯曲的形体。

④ 石膏浇注：选用石膏做浇注材料时，如果制作的形态简单，可用木料或塑料制成模具，如果形态复杂，则需要先把黏土或油土堆塑成预期的形态，然后把这种原型翻制成石膏形态。

（4）美化加工。美化加工是将已加工好的材料进行再加工，使之成为具有独特表面效果的作品。其加工方法主要有以下几种。

① 抛光：有些立体构成作品经过抛光加工处理后，其独特的效果就会显现出来，增加作品的光泽度。

② 镶嵌：在立体构成作品表面进行镶嵌会产生装饰作用，使人们领略到画面上的秩序美和肌理美，但要注意疏密对比关系和色彩对比关系。

③ 上色：可用油画颜料、丙烯颜料、水粉颜料等绘画常用颜料进行上色处理。油漆上色只适合部分要特殊处理的立体构成作品。

17.3 肌理的加工与创造

生活中到处都有肌理的影子，无论是平滑、粗糙还是疏松、坚硬，大自然把它们自然地组合在一起，形成了丰富多彩的效果，带给人们不一样的视觉感受。然而，这些自然形成的肌理并不一定都是美的，只有在适当的环境空间下，才能显示出美，也正是这种美给我们当代画家及设计师带来了许多创作的灵感。在中国传统绘画当下的发展中，技法的创新突显出重要的意义，肌理作为一种新的表达形式，使画面呈现出新的面貌。在立体构成中，肌理指的是材料表面的纹理、构造组织给人的触觉质感和视觉触感，既能通过视觉感受，又可触摸得到。肌理不是独立存在的，而是属于造型的细部处理，也就是相当于立体形态创作时的材料选择或表面处理的方式。

【中国画创作中常见的肌理表现手法】

图17.18 不同面的肌理处理

肌理在立体构成中具有以下作用。

(1) 肌理可以增强立体感。比如一个形态的表面和侧面分别用不同的肌理来处理,就可以增强造型的立体感和层次感。肌理的这一作用,是由肌理的形状和分割配置关系决定的。图17.18所示为一个正方体,在正方体的每个面运用不同的肌理,使正方体的空间形态更具有独特性和立体感。

(2) 肌理可以丰富立体形态的表情。不同的肌理会呈现形态不同的表情和特征。为了更好地发挥肌理的这一作用,在立体构成时,人们常将肌理放置在视线经常看到的部位。

(3) 肌理还具有情报意义,即不同的肌理会提示我们其作用和用途,如瓶盖、旋钮、开关等上面的特殊肌理。为发挥肌理的这一作用,在立体构成时,设计者可以将肌理布置在使用时常接触的部位。利用同类材料构成的肌理可产生和谐统一的效果,但要注意避免单调和呆板;利用不同材质构成的肌理会产生丰富的效果,但要注意避免散乱和无序。

在立体创造中需要选择合适的肌理来表现作品,同时,肌理与造型、色彩之间的和谐统一也是创作一件好的立体构成作品的保证。

在立体构成中,对于材料表面肌理的加工创造方法有以下几种。

(1) 重复构成法:将每一个小单元的肌理按照重复的手法进行排列,这样的肌理形式可以当作立体物的底纹或是处理为装饰背景而存在。图17.19所示的画面中,每一个肌理小单元是同样大小的铁钉,将铁钉按照重复的手法进行排列从而创造出肌理形态。

(2) 渐变构成法:将每个小单元的肌理按逐渐变化的方式,从小到大或从大到小进行排列,使其拼合在一个画面之中。图17.20为使用纸卷构成的肌理小单元,单元形态有大有小,摆放的形式是从大到小排列,构成了渐变式肌理。

(3) 对比构成法:将不同的肌理单元拼合在一起,产生一定的对比效果,让各肌理单元彼此之间的差异性在对比中表现得更加明显。图17.21所示为线织成的肌理形式,画面四周的肌理形式为规律排列的线体,中心的摆放比较随意,最终塑造出的肌理产生了规律与混乱的对比效果。

图17.19 重复构成法

图17.20 渐变构成法

图17.21 对比构成法

(4) 适形构成法：将肌理纳入预先设置好的造型之中，就像是贴纸一样，将不同的肌理贴在预设的形体之中。

17.4　材料的利用与开发

1. 新材料

现代技术的发展需要很多新型材料的支持。自从第三次科技浪潮席卷全球以来，新型材料同信息、能源一起，被称为现代科技的三大支柱。新材料的诞生会带动相关产业和技术的迅速发展，甚至会催生新的产业和技术领域。

图 17.22 所示为葡萄牙建筑师 Cláudio Vilarinho 设计的"水滴"环保建筑，建筑表面是由纳米颗粒经微型纤维加固后制作而成。图 17.23 所示为建筑师 Achim Menges 设计的仿生"水泡"建筑，设计的灵感来自生活在水下并居住在水泡中的水蜘蛛的建巢方式。这种建造方式使用最少的材料实现了最具稳定性的结构。

图 17.22　"水滴"环保建筑

图 17.23　仿生"水泡"建筑

2. 发现材料

生活中，可用于立体构成的材料很多，如各种质感的玻璃制品、胶片、各种纸材、塑料薄膜、铅笔、烟卷、吸管、火柴棍、纽扣、夹子、药瓶、纸杯、瓷片、橡皮泥、钢珠、弹簧等。党的二十大报告强调，"尊重自然、顺应自然、保护自然，是全面建设社会主义现代化国家的内在要求"。所以，在新材料的探索和发现过程中，应注重环保材料，如可回收塑料、生物降解材料、再生纸张等的使用，设计可持续的构成作品，体现出推动绿色发展、促进人与自然和谐共生的理念。

本章实训

（1）在 8cm×8cm 的铜版纸上进行材料肌理创造，完成 5～9 张。

（2）创作材料作品一件，尺寸不限。

第 18 章　面材立体构成

本章重点

面材的概念及各种构成形式、面材立体构成的制作技巧。

学习目标

了解面材立体构成的方法和手段；掌握面材构成的规律、方法和手段，用于指导今后的设计实践活动。

核心概念

曲面构成　　插接构成　　分解重构　　层板排列　　柱结构

18.1 面材的概念

在几何学的定义中,面是线移动后的轨迹。在立体构成中,面是由线的排列或体的切割而形成的。面材介于线材与块材之间,具有一定的轻薄感和延伸感的形态特征。面材的立体构成具有长度、宽度两个空间的特征。在空间中的面,无论是平面还是曲面,都具有比较明确的空间占有感。任何立体形态都是由面组成的。在处理面与面之间的关系时,既要防止呆板,又要避免两者之间的脱节与不连贯。面材的种类主要有纸板、塑料板、平面玻璃、胶板、金属板、木板等。

【面材立体构成】

18.2 面材的曲面构成

将平整的面材进行扭转变形,可以获得生动优美的立体曲面造型,再经过巧妙的加工,可以极大地提升立体造型的视觉美感。

1. 切割翻转构造

先将面材按照一定的方式进行切割,然后把切割的部分进行翻转处理,再将其切口进行黏合处理,从而创造出一种新的立体形态造型的手法称为切割翻转构造。如图18.1所示,左图为切割翻转构造的作品,运用了不同颜色的纸材进行切割翻转;右图运用相同颜色的纸材进行表达,作品注重高低错落之感,表现出作品的形式美感。

2. 带状构造

带状构造是将带状材料经过卷曲、翻转,得到的具有连续曲面的立体形态。在创造这种立体形态时,需注意带状材料的连续性,避免形成交叉,应把握整体造型的运动节奏。创作时,可以使个别部分互相接触或近乎接触,形成空间趣味性。图18.2所示为带状构造的作品,两幅作品都利用带状材料进行了曲折和翻转的处理,使整个立体造型显得更具流动性,造型感极佳。

图18.1 切割翻转构造 图18.2 带状构造

18.3　面材的单板插接构成

面材的单板插接构成是将面材剪裁出缝隙，然后相互插接组构的立体造型。这种构成形式的每个单元形态可以分为几何形和自由形，插接方法包括定型插接和不定型插接两种。

1. 定型插接

定型插接是指基本形插接组构完成后的造型为几何形或几何多面体，趋于体块，具有紧凑、团结的心理感受。定型插接又称理性插接。图 18.3 所示为定型插接的作品，整个作品使用长方形面材作为基本形，表现一种严整有序的空间感受。

图 18.3　定型插接

2. 不定型插接

不定型插接构成的整体造型外轮廓是具有不稳定性的，组构方式相对定型插接而言较为随意、自由，能给人简洁、轻快、现代的感觉。参与组构的基本形既可以是几何面形，也可以是自由面形；基本形的大小、形状可以一致，也可以相似或渐变。但无论采用哪种基本形，都要事先考虑好面与面之间的衔接关系、插槽的长短和位置，以及插组后的造型效果。图 18.4 所示为不定型插接的作品，与定型插接的作品相比，明显感觉这些作品更加活泼、自由。

图 18.4　不定型插接

18.4　面材的单板分解重构构成

面材的单板分解重构构成是一折、二折、三折和四折造型方法的延续，但面材的单板分解重构空间构成造型方法的形态可以从母体上切割分离出来，母体形态本身还可以弯曲和变形，然后将这些形态利用切口组合回母体，形成一组新的立体形态。图 18.5 所示为单板分解重构构成作品，母体为围合成的圆柱形，上端运用切折等手法进行了造型处理，在处理时注意对分解造型的塑造和与母体结合时的方式，从而体现出整体造型的秩序感。

图 18.5　单板分解重构构成

18.5　面材的层板排列构成

所谓层板排列构成，是指将数量较多的、面积相等或不等的、形态相同或者不同的板材或面材按比例有秩序地重复排列组合的空间构成方法。

在面材的层板排列空间构成造型方法中存在几个关系要素，即大小、方向、距离、位置和形态。在其造型形式上可以用旋转、渐变、发射等骨格形式来进行排列，但要注意，其层板的位置和距离永远是个变量。在排列时应注重秩序性、节奏感和韵律感等形式要素的体现。图 18.6 所示的

图 18.6　层板排列构成

两幅作品都为等距离、不等大小与方向的层板排列构成的例子，由于所运用的位置排列形式不同，因此制作出来的整体形态就大相径庭，但整体上都体现了秩序性、节奏感和韵律感。

18.6 柱结构面材造型构成

柱结构是指以面材为造型材料，通过弯曲或折叠形成柱身封闭、柱端开口的形体。它的基本形态不外乎圆柱形、平行四边柱形和三角柱形（类似平面的 3 个基本形：圆形、方形、三角形），以及这些基本柱形的变形。

面柱结构的造型空间构成方法就是在上述柱状结构上面，通过切割、分解、翻转、插接、黏接、别插和固定等造型手段，创造出新的立体空间形态。图 18.7 所示为一组圆柱形结构构成作品。图 18.8 所示为柱结构面材造型构成在灯具设计中的应用。

图 18.7 柱结构构成

图 18.8 柱结构灯具设计

1. 柱端变化

将面材首先进行重复折曲，将其折成封闭造型，然后在折曲的各个折页端部进行加工处理。加工处理的形式可以是切断两端向外折曲，也可以将柱口的中间部位进行切割向外进行折曲或弯曲，还可以在柱角进行切割向中间凹入。图 18.9 所示为柱端变化示意图。

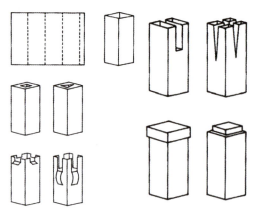

图 18.9 柱端变化示意图

2. 柱面变化

在柱面上进行有秩序的切割，切割后再进行折曲处理，也可以是拉伸处理，或是将切割的部位凹入其中，形成一种开窗的效果，进而增强整个柱体的透明变化。图 18.10 所示为柱面变化示意图。

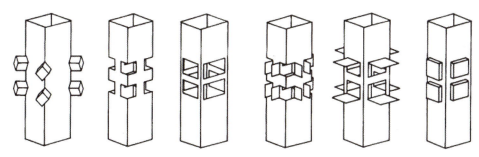

图 18.10　柱面变化示意图

3. 柱体棱线变化

柱体的棱线是整个造型变化的重要部位，在柱体凸出的棱线上，经过挤压等技法，可以使棱线的局部成为曲线造型；也可以进行切割，但切口的长短、高低需要按照一定的次序进行排列；还可以在柱的棱部位切掉多余的部分，将几个面进行折曲、凹陷处理，产生一定的向内收的效果。总之，无论在增形式还是减形式的基础之上加以切折，柱体棱线的变化都会影响到柱身整体的造型。图 18.11 所示为柱体棱线变化示意图。

无论是何种柱体，对于表面的细密处理都可以看作表面肌理的一种表现形式，所以对于表面的处理，一定要保持小、多、密，注意表面纹理的规律性，避免零碎、走极端的处理形式。图 18.12 所示为柱结构面材造型构成的综合训练，在平面卡纸上进行切割，然后利用折曲或弯曲等手法进行表现，在柱端、柱面和柱体棱线上都做了适当的变化，形成造型各异的柱体构成形式。

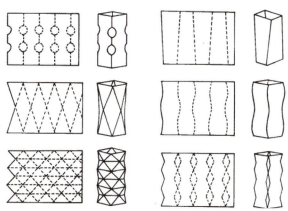

图 18.11　柱体棱线变化示意图

图 18.12　柱结构面材造型构成

本章实训

完成一两件面材的立体构成作品，要求尺寸为高 20～60cm，基座面积在 40cm×40cm 以内。

第 19 章　线材立体构成

本章重点

线材构成的链接技法。

学习目标

掌握线材的特点，体会线的美感。

核心概念

线材　　空间形态　　链接技法

19.1 线材概述

1. 线的定义

线在平面中的几何定义是点移动的轨迹,如图 19.1 所示。平面的线有位置、长度,无宽度、厚度,是面的界限或转折。立体的线的定义是块体移动的轨迹,如图 19.2 所示。线体可以有位置、有长度、有宽度、有深度。

线可以分为直线和曲线两大类。直线给人静、直,具有速度、紧张、明快的感觉;垂直线代表生命、尊严、永恒、上升、下落等;向上的斜线有运动、飞跃、无法控制的感觉,向下的斜线则有危险、沉滞、消极的感觉。曲线给人柔软、丰满、优雅、轻快的感觉。

人们把具有线的形态特征的材料实体称为线材。例如铁丝、电话线、电缆线、树脂等,都可看作线材。图 19.3 所示为线形在景观设计中的运用,花池边的曲线与地面铺装的折线相呼应,花池就像是地面铺装在空间上的延续,增强了整个空间的层次感。图 19.4 所示的上海东方之光,以日晷的形象为设计原型,采用金属线材的结构完成雕塑形象。

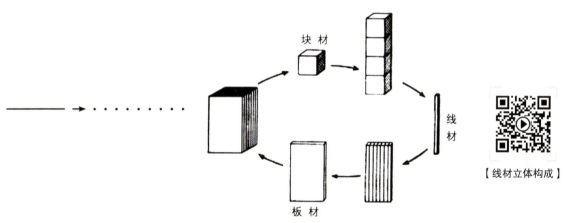

图 19.1 线的几何学定义　　图 19.2 线体的几何学定义

【线材立体构成】

图 19.3 线形在景观设计中的运用

图 19.4 上海东方之光——日晷

2. 线体材料的分类

线体材料一般分为两大类，分别是直线型材料和曲线型材料。根据材料的不同，线体材料又可分为以下几种类型。

(1) 弹性材料：竹条、藤条、钢丝、铁丝、铁管。

(2) 塑性材料：木条、塑胶线、管（吸管）、棉线、玻璃管、丝线、麻绳、草绳、毛线。

(3) 液态材料：流体材料、液体材料，如水、胶或者油漆。

不同的线材具有不同的性质，我们可以利用线材的这些特性，寻求不同的创意和造型。

19.2　线材的空间构成技法

1. 线体的群化空间构成法

线体的群化空间构成法是指运用连续线材密集排列，形成线的群体排列效果进行空间构成的方法。线体群化空间构成的前提是要有一组或几组支架作为附着线体的支撑，在这个支撑上，线体之间进行一定规律的排列组合，还可以在立体支架上进行不同方向对边的群线体的连接。需要注意的是，支架的强度决定线体的群化空间构成的最终效果，图 19.5 所示为不同形式的线体群化空间构成作品。

图 19.5　线体群化空间构成

2. 线体的叠置构成方法

在制作线体的叠置构成时，首先要选择或设计一个线体单元，将这个单元大量复制后进行叠置组合，如图 19.6 所示。叠置组合的方式从最简单的线体的等长叠置、不等长叠置、倾斜叠置、水平移位叠置、旋转叠置等（图 19.7），到稍微复杂一些的，将上述叠置要素组合起来加上变化一起叠置，如等长旋转叠置、不等长旋转叠置、倾斜旋转叠置及水平移位旋转叠置等。

图 19.6 线体叠置的基本单元　　图 19.7 重叠组合的方式

根据线体的叠置方法进行造型练习，可采用以下两种方法。

（1）在一个事先制作好的底座上，将线体通过移位、旋转等方法，一条一条地直接在底座上进行叠置组合。这种组合方法的结果可能比较理性，效果比较有秩序性，如图 19.8 所示。

（2）可以先将线体分组、移位、旋转叠置，然后把几组叠置好的单元体以不同的朝向组合在一起，最后放置到一个底座上，形成一个新的立体空间，如图 19.9 所示。

图 19.8 线体的叠置构成（一）　　

图 19.9 线体的叠置构成（二）

3. 框线体的空间构成方法

以同样粗细的单位线体，通过黏接、焊接等手段组合成一个框架的基本形，运用此基本形进行空间组合，运用框线体的方法进行构成训练。创作时可以在一个事先制作好的底座上，将框线体

通过移位、旋转等方法，一个一个地进行叠加组合，也可以先将线体分组移位、旋转叠加，然后把几组框线体以不同的方向和朝向再组合在一起，放置在一个底座上形成一个新的立体空间。图 19.10 所示为 3 种不同表现形式的框线体。

4. 自由线体的空间构成方法

选择有一定硬度的金属丝或其他线形材料，在制作过程中对其表现方法没有范围限定，用连续的线材做自由组合，从而产生一定的空间连续效果。表现的对象可以凭借主观的想象力和审美水平进行创作，可以是抽象事物，也可以是具象事物。图 19.11 所示为一组自由线体的空间构成作品。在完成此类构成作品时，要注意线体形态之间的相互穿插和遮挡关系，以形成丰富的层次，自由线体组合追求的是一种强烈的艺术空间构成效果。

图 19.10　框线体的空间构成

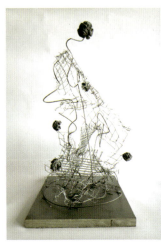
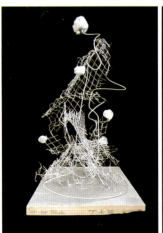
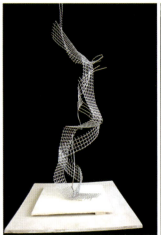

图 19.11　自由线体的空间构成

本章实训

（1）收集生活中常见的各种线材，思考其利用价值。

（2）总结制作线材空间构成作品时需要注意的事项。

（3）根据所学的线材空间构成技法，完成一两件线材的立体构成作品，要求基座面积控制在 40cm×40cm 以内，高在 25cm 以上。

第 20 章 块材立体构成

本章重点

块体的概念、柏拉图多面体和阿基米德多面体,块体的组合构成和切割构成的技法。

学习目标

掌握块材立体构成的相关知识,进一步提升空间设计能力。

核心概念

体　　多面体　　组合构成　　分割构成

20.1 块体概述

1. 块体的概念

一个面移动后所产生的轨迹称为"体",这是一个"动"的体的定义;另外,还有一个"静"的体的定义是包含3个维度的物体所占有的空间,也就是具有长、宽、高三维空间构成的密闭实体,被称为体。

块体的实用性非常强,它在塑造形体的设计中运用十分广泛,如城市雕塑、建筑模型、工业造型设计、包装设计造型等。体可以是一个独立的造型简单的构成单体,如多面体;也可以是由多个同质或异质单体通过一定的形式组合为一个造型复杂的空间立体形态,如块体组构。图20.1所示的位于北京的中国科学技术馆,以中国古建筑中特有的结构"榫卯"为设计灵感,是一种由块体形成的建筑形态。

【块材立体构成1】

线体、面体和块体之间存在一个量的差异关系。当面体中的一个维度的量过大时,整个空间造型就会向块体过渡。同样,如果将多个块体连接在一起,空间造型就会向线体过渡。所以,块体的特点应该是在3个维度(长、宽、高)之间的尺度和比例比较接近的一类立体。块体具有一定的重量感、稳定感和抗外界压力的拙实感,给人一种厚实、结实、踏实、可信的心理感受。

2. 柏拉图多面体

这种多面体并不是由柏拉图发明的,而是由柏拉图及其追随者对它们所做的研究而得名,由于它们具有高度的对称性及次序感,因而通常被称为正多面体,但是我们仍以柏拉图多面体称之,以免与其他有规则的多面体混淆。古希腊时代,柏拉图认为5种多面体结构是构成物质的主要元素,它们是正四面体(火)、正六面体(土)、正八面体(气)、正十二面体(光)、正二十面体(水),如图20.2所示。其中,正四面体、正八面体和正二十面体都是以正三角形为基本表面单位的。柏拉图多面体的一个重要的特征,就是所有的表面的形态是一样的。其他类型的多面体都是在此基础上发展而来的。

图20.1 中国科学技术馆

图20.2 柏拉图多面体

3. 阿基米德多面体

阿基米德多面体也称半正多面体，是由两种或两种以上的多边形构成的，其棱角外凸但不相等，连接各顶角形成接近于球体的曲面体。阿基米德多面体共有13个，这里只介绍几个比较简单的多面体。

（1）等边十四面体：其面型是6个四边形面与8个六边形面的组合，如图20.3所示。

（2）等边二十六面体：第一种面型是8个正三角形面与18个四边形面的组合，如图20.4所示。第二种面型是6个正八角形面、8个正六边形面与12个四边形面的组合，如图20.5所示。

图20.3 等边十四面体

图20.4 等边二十六面体（一）

图20.5 等边二十六面体（二）

20.2 块体的构成变化

无论是柏拉图多面体，还是阿基米德多面体，由于其表面都具有平面几何形的数理性，若以此作为基本结构，对其表面、棱边、棱角进行处理，多面体将呈现更加多样的异形变化，营造出更加全新的视觉心理感受。对于块体的构成变化，可以运用增加法和削减法来进行塑造。塑造的方法有棱边变形处理、棱角变形处理和棱面变形处理。

1. 棱边变形

（1）复线。将多面体的单线棱边变为复线，将多面体棱边处理为双线（图20.6），这样棱边形成了一个狭窄棱面，棱角由尖锐变成了平钝。

（2）折痕线。将多面体原来笔直的棱边折痕线变成曲线的处理（图20.7），其变形幅度不宜过大。这样的手法可使原来严肃的形体变得优美起来。

（3）切挖。在棱边部位做直线或弧线切挖，切挖的长度和面积不宜过大，否则多面体的结构会变形，甚至散架，如图20.8所示。

（4）内凹。在棱边部分规划内凹处理的折线，根据折线的位置向内压曲，内凹处理时面积不宜过大，避免影响棱角的造型感，如图20.9所示。

图20.6 复线变形处理　　图20.7 折痕线变形处理　　图20.8 切挖变形处理　　图20.9 内凹变形处理

2. 棱角变形

（1）切角。利用切割技法将多面体的各个棱角部分作直线或弧线切割，将角去掉，塑造出一个新的立体形态，但注意切角的面积不要过大，如图20.10所示。

图20.10 切角变形处理

（2）角凹凸。将多面体外棱角进行折入或折入再凸出处理，折痕线可以处理为直线，也可处理为弧线，如图20.11所示。

图20.11 角凹凸变形处理

3. 棱面变形

（1）表面凹凸。对于一个完整的平面，只有利用重叠或切割等技法去掉一部分，才能成为一个具有立体感受的形体。多面体是由多个多边形平面组成，将此多边形分为几个等大的角面，设置折痕线，可将其塑造成凹入或凸出的形体，如图20.12所示。

（2）表面透刻。运用切割的手法，将多面体的平面进行造型的雕刻，使整个多面体产生一种镂空通透的效果。雕刻造型时，应注意整体与局部之间的协调关系，如图20.13所示。

图20.12 表面凹凸变形处理　　　　　　　　　　图20.13 表面透刻变形处理

20.3　块体的组合构成

块体的组合构成是指两个以上的单体组合而成的形体，其实质就是形体的"增形"构成。小朋友玩的积木就是一种块体的组合构成。进行块体的组合构成时要运用均衡与稳定、统一与变化等美学原则，去创造具有一定空间感、质感、量感、动感的造型形态。制作时要注意形体之间的连贯性、紧凑性，使之具有整体与变化的协调。

1. 重复形、相似形的组合

重复形、相似形的组合构成可以采用相同单位的形体或相似单位的形体，通过不同的连接方式进行组合，产生不同的位置变化，从而构成不同的空间感觉。

（1）角块组合。角块组合重点应以表现运动感为主。角块组合形式有面接触、角接触、面角接触、全面结合、半部结合、搭橡结合、凌空结合。图 20.14 所示为一组角块组合的作品，利用不同的组合形式塑造方向的变化性，体现一定的运动感。

图 20.14　角块的组合

（2）方块组合。方块本身具有较明显的稳定性，不论是等量方块还是不等量方块，都具备这种特性。方块的组合重点应是表现秩序感、韵律感。方块的方向性具有很强的统一感，横平竖直会给人以稳定感。

【块材立体构成 2】

当在水平方向上进行方块组合时，方块的方向指示性较弱，这种组合形式适合于体积的表现。图 20.15 所示的作品是由若干个不同体量的方块在水平方向组合而成，具有强烈的稳定感和体积感。但当方块以角相接触进行组合时，则会有极强的动感，如图 20.16 所示。如何在平稳中寻求动感，在虚体与实体中寻求变化与统一，是方块组合时需要重点思考的内容。

（3）球体组合。球体的多边性、多样性使它成为块材组合中最丰富的一部分。球体能够将角块的动感、方块的量感综合在一起，如图 20.17 所示。

图20.15 水平方向方块组合

图20.16 以角接触的方块组合

图20.17 球体组合

2. 对比形的组合

对比形指的是构成空间形态的单位形态各不相同。它可以是在形体切割的基础上进行重新组合而成的新立体形态，也可以是相似或相近的形体组合。其组合方式比较自由，主要是以视觉平衡为标准，强调其形状、大小、多少、动静、方向、粗细、轻重等对比因素之间的关系。在做对比形的组合时要注意空间整体的变化和协调统一，还要考虑材质、色彩、形状的综合对比构成形式，如图20.18所示。图20.19所示为位于青岛"五四广场"的标志性雕塑"五月的风"，此雕塑设计以不同大小的螺旋向上的钢板结构组合而成，是对比形组合的一种表达形式。

图20.18 对比形的组合构成

图20.19 青岛"五月的风"雕塑

20.4　块体的分割构成

块体的分割构成指的是在保持原有块体总量不变的情况下，通过等分、自由分割等方法处理，从而产生各种新的形态，再将这些形态进行重新组合，成为一组崭新的立体空间造型。

各种形体都可以进行多种形式的分割构成练习，比如等形分割、等量分割和自由分割等。分割与再次组合能极大地刺激和丰富创新意识，给人以启示，增强创意思维能力，联想出新的立体形态。图 20.20 所示为贝聿铭设计美国国家美术馆东馆时制作的模型。从模型中可以看出，整个场馆的建筑形态是对梯形进行了空间分割所形成的若干三角形和菱形的子形所组合而成，但经过协调和统一后整个建筑又不失为一个整体，体现了贝聿铭独特的设计风格。

图 20.20　美国国家美术馆东馆／贝聿铭

在进行块体分割构成的训练时，要注意局部与整体之间的关系，保持新形体的完整性，形成原形体的残缺美，努力让每个形体之间都能有所沟通与交流。分割时要有共性，不是简单地化整为零，也不是单纯为了变化而变化，而是为了探求形成新的多面体的途径。图 20.21 所示为块体的分割构成作品，根据不同的形式将其进行分割，整体造型既统一又不乏变化。

图 20.21　块体分割构成

本章实训

完成两件块材的立体构成作品，要求高为 20～60cm，基座面积控制在 40cm×40cm 以内。

第 21 章 综合立体构成实训

本章重点

综合立体构成的技术要点。

学习目标

掌握综合立体构成的技术要点，完成综合实训练习。

核心概念

综合构成　　功能　　材料　　形式　　意境

21.1 综合立体构成

在人们的生活中，所有立体构成造型都是以综合形态出现的。学生在整个学习的过程中都是选择单独形体来进行练习，目的是有针对性地研究每一个单独形体，便于更加深入地把握其形式美感，也是为了在综合练习时能有扎实的基础知识。综合立体构成的形式多种多样，下面从 5 个方面来进行分析和练习。

1. 点、线、面、体综合构成

对于点、线、面、体这 4 个空间元素的划分应是相对的，元素之间可以相互转化，灵活地利用造型去构成多姿多彩的立体造型。在进行组构时，要把握整体的统一与对比关系、节奏与韵律关系等美学尺度，不能由于参与组构的元素增多而忽略形态之间的整体统一感，盲目地进行拼凑是此类构成的大忌。图 21.1 所示为点、线、面、体的综合构成。

2. 色彩空间构成

将色彩的平面化构成语言转化为立体形态组合，以探讨新的色彩空间观念。色彩的立体构成不论是材料本身的颜色还是后期加工的颜色，都要考虑色彩与本体造型的空间关系及与环境空间的关系。图 21.2 所示为彩色玻璃和螺旋状建筑结构相结合的教堂房顶，使整个空间结构的视觉效果更加丰富。

图 21.1 点、线、面、体的综合构成

图 21.2 色彩空间构成

3. 光空间构成

任何物体的显像都离不开光。光线在我们的生活中占有相当重要的地位，尤其是现代建筑的室内外空间设计、舞台美术设计、景观设计、摄影等领域，光线起到非常重要的作用。光空间的构成是以光线为主要手段来构成立体的空间。光可以形成立体、强调立体、表现立体及表现空间的体量关系。光立体构成的研究内容有光源的位置、光度和光线的运动状况等。如图 21.3 所示，将光利用在舞台设计中，

【综合立体构成实训】

使舞台整体的艺术效果更加突出。图21.4所示为陈·比高夫斯基设计的居室灯具——鹿头灯，利用光的效果使灯具的立体感倍增，不仅具备照明功能，而且是一件不错的装饰艺术品。

图21.3　光在舞台设计中的体现

图21.4　鹿头灯

4. 动态空间构成

动态空间构成主要强调的是运动效果。在现代立体构成作品中经常会运用到动态因素，它既可以增强空间因素，又可以扩大空间。图21.5所示为动态的喷泉设施，表现的是一种随时变换的动态空间。随着科技的发展，电子技术的广泛应用，对传统的动态构成形式产生了较大的影响。例如，可利用各种动力发电机、空气气流等技术使之产生各种动态变化，给人以丰富的联想空间。

图21.5　动态空间构成

5. 镜面空间构成

镜面空间主要指的是虚拟的空间，是利用镜面反射原理，使一个有限的空间得到无限的延伸，成为无限空间。镜面空间构成是利用玻璃、不锈钢等镜面反射材料，映射出周围的环境，以产生新奇之美，具有别具一格的趣味。图21.6所示为日本设计师伴尚宪所设计的镜面咖啡店，建筑的墙以镜面的形式去打造，从正面观看，此建筑仿佛与周边环境融为一体，增加了建筑的观赏性及趣味

图 21.6 镜面咖啡店

性。与镜面构成相似的还有倒影,显示的是镜中的相反性。形成倒影可以借助水面,也可以利用金属或是极其光滑的石材面,倒影可以增加物象的层次感。图 21.7 所示为苏州博物馆庭院一景,此景利用水面做出了镜面映射效果,在有限空间中创造出无限的景色。

图 21.7 苏州博物馆

21.2 作品欣赏

图 21.8 所示为一件运用羽毛球的羽翼制作的立体构成作品,制作时将几个羽翼在大小造型方面做了处理,在统一中寻求变化。材料的选择使整个作品的肌理特色更加凸显,造型方面运用穿插的手法,使形态错落有致,具有一定的韵律感。

图 21.9 所示为一件运用面材制作的立体构成作品，面材采用的是红色卡纸，剪裁为不同大小的三角形，先从低到高，再从高到低进行大致排列，打造出一个像火焰一般且具有向上延伸感的大小高低变化的组合。

图 21.8　学生作品（一）

图 21.9　学生作品（二）

图 21.10 所示为一件线材立体构成作品，线材按照一定的秩序进行排列，整体形态基本对称、统一多变，富有一种动态之美。造型底座使用反光面板，使得立体造型在空间上得到了另一种方式的视觉延伸感。

图 21.11 所示为一件线、体组合构成作品，采用的线型为曲线，体为球形，两种形态的组合展示了整体形态的流动性，姿态优美。

图 21.12 所示为一件运用镂空面材卷曲成型的作品，整体造型高低错落，把握住整体的韵律与节奏感，在统一中寻求变化。

图 21.10　学生作品（三）

图 21.11　学生作品（四）

图 21.12　学生作品（五）

图 21.13 所示为一件面材立体构成作品，底座部分运用破碎的玻璃制作而成，创造一种支离破碎的肌理感，在底座上方的立体造型运用透明面材卷曲而成，寻求的是一种统一质感所塑造出的视觉变化。

图 21.14 所示为一件由线到面过渡形成的构成作品，把握住了曲线的特征和视觉效果，打造出整体轻盈飘逸的造型，表现出一种律动之美。

图 21.15 所示为一件利用重复不定型插接技法创作的面材构成作品，插接的单体大小基本一致，但插接角度变化多样，最终使造型看起来灵活多变。底部塑造的形体较为宽厚，整体稳定性强。

图21.13 学生作品（六）

图21.14 学生作品（七）

图21.15 学生作品（八）

图 21.16 所示为一件块体构成作品，整件作品由不同大小的长方块体经过不同方向的摆放组合而成。整体形态选用蒙德里安格子画中的色彩进行表现，对比强烈，表现力强。

图 21.17 所示为一件线立体构成作品，造型的支撑和框架为硬线，再利用黑、白两种棉线进行缠绕织成面，所织成的面由低到高按照一定的规律分布，有一定节奏感。下垂的软线使整体造型显得更加均衡，重心稳定。

图 21.18 所示为线块形体组合的立体构成作品，制作时将线穿插到块体之中，形态和色彩都采用对比与调和的手法来表现。其底座采用反光面材，在视觉效果上产生一种动静之美。

图21.16 学生作品（九）

图21.17 学生作品（十）

图21.18 学生作品（十一）

图 21.19 所示为一件面材立体构成作品，单体面材从小到大分为两个方向，运用旋转的形式进行层面排列，基本是以对称的形式来表现，有一种向上延伸的动态感，也体现了秩序感和节奏韵律感。

图 21.20 所示为一件使用面材进行切割后，利用弯曲的造型手法制作的立体构成作品。这件作品有一定的节奏感，整个形体呈现出一种含蓄、不张扬的感觉，造型上略显软弱无力。

图 21.19　学生作品（十二）

图 21.20　学生作品（十三）

图 21.21 所示为半立体构成的仿生表现。这件作品利用切折和卷曲等技法并使用多种颜色的纸材来塑造，色彩对比强烈，画面布局疏密有致，有一种均衡的质感。

图 21.22 所示为一件半立体构成的仿生作品。这件作品以各种纸材为原料塑造出站立在树梢上的猫头鹰的形象，画面色彩和谐，表现的是色彩的对比与调和，若在树叶的处理上再把握一定的节奏感，最终效果会更加出色。

图 21.21　学生作品（十四）

图 21.22　学生作品（十五）

图 21.23 所示为一件以纸为原材料制作的立体构成作品。这是一件帽饰，利用镂空面体卷曲制作帽子主体，线材穿插在其中，整体形态富有想象力和艺术性。

图 21.24 所示为一件使用纸材制作的裙子造型的立体作品。作品中的裙摆是由多个大小不同但形状相同的面材组合而成，仿佛是一片片羽毛，形态优美，富有韵律。

图 21.25 所示为一件线材立体构成作品，由群线所围合成的不同大小的扇形组合而成，在统一中寻求变化，最终呈现出由低到高的造型，秩序感较强。

图 21.23 学生作品（十六）

图 21.24 学生作品（十七）

图 21.25 学生作品（十八）

本章实训

（1）在创作点、线、面、体的综合立体构成时，对各元素的使用该如何把控？

（2）举例说明在生活中常见的光构成的应用实例。

（3）完成一两件面材、线材、块材的构成作品，要求尺寸为高 20～40cm，基座面积在 40cm×40cm 以内。

参 考 文 献

陈虹，倪伟，2003．立体形态设计 [M]．上海：上海人民美术出版社．

杜娟，2012．平面构成 [M]．北京：清华大学出版社．

洪兴宇，文涛，2005．平面构成 [M]．合肥：安徽美术出版社．

郎昆，2006．立体构成 [M]．上海：东华大学出版社．

刘宝岳，宋莹，2012．色彩构成设计 [M]．3 版．北京：中国建筑工业出版社．

刘浪，2016．立体构成 [M]．3 版．长沙：湖南大学出版社．

陆叶，2015．平面构成 [M]．北京：中国纺织出版社．

满懿，2004．立体构成 [M]．北京：人民美术出版社．

孙彤辉，2004．平面构成 [M]．武汉：湖北美术出版社．

庹光焰，2008．设计造型基础 [M]．重庆：重庆出版社．

王力强，文红，2009．平面·色彩构成 [M]．2 版．重庆：重庆大学出版社．

王秋红，沈黎明，2007．立体构成与设计 [M]．上海：东华大学出版社．

王雪青，郑美京，2015．二维设计基础：升级版 [M]．上海：上海人民美术出版社．

武建林，曲向梅，2010．设计色彩 [M]．天津：天津大学出版社．

夏镜湖，2015．平面构成 [M]．5 版．重庆：西南大学出版社．

辛华泉，张柏萌，2002．立体构成 [M]．武汉：湖北美术出版社．

徐欣，秦旭剑，李飞，2014．平面构成 [M]．北京：中国轻工业出版社．

于国瑞，2011．平面构成（修订版）[M]．北京：清华大学出版社．

余昌冰，2009．立体构成 [M]．武汉：湖北美术出版社．

余雁，关雪仑，2009．构成 [M]．北京：高等教育出版社．

张辉，2011．平面构成 [M]．北京：中国水利水电出版社．

张如画，张嘉铭，顾琛，等，2010．设计色彩 [M]．北京：中国青年出版社．

赵国志，2014．构成基础研究 [M]．沈阳：辽宁美术出版社．

周冰，许楗，2005．设计基础之立体构成 [M]．西安：陕西人民美术出版社．

周至禹，2003．艺海扬帆：中央美院设计学院基础部造型基础课程 [M]．太原：山西人民出版社．